京都 実相院門跡

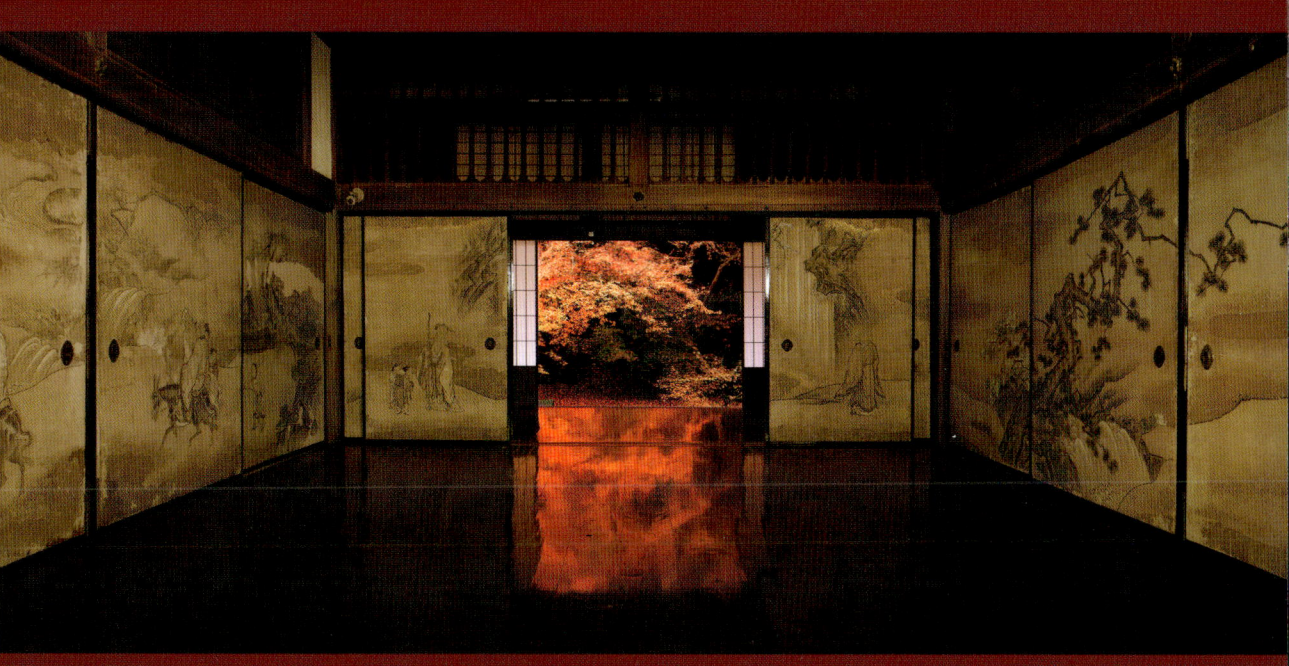

思文閣出版

本扉画像：実相院「床もみじ」(滝の間)

ごあいさつ

いにしえより洛北岩倉に構えられた実相院。四季のうつろいのなか、境内の美しさとともに日々を過ごしてまいりました。門跡として、すばらしい毎日を送れることは、大変幸せなことです。おそらく歴代の門跡も同じような気持ちで、その時代を見つめてきたことでしょう。

このたびはご縁があって、京都府京都文化博物館にて「実相院門跡展──幽境の名刹──」を開催いただきました。さらにその会期にあわせて、思文閣出版より『京都 実相院門跡』なる書籍を刊行していただくこととなりました。実相院をこのようなかたちで、多くの方々にご理解いただくことは、本当にありがたいことです。長年の夢がかなったといってもよいでしょう。これからもしっかりと門跡寺院としてのつとめを全うし、ますますの精進を重ねてまいりたいと思います。

末尾となってしまいましたが、展覧会や出版に際しましては、関係者の方々には大変お世話になりました。心より感謝いたしまして、ごあいさつとさせていただきます。

平成二八年一月吉日

実相院門跡　原　敬泉

はじめに

　実相院といえば、四季の美しさで巷に知られた門跡寺院です。春の桜爛漫から始まり、客殿板間に季節の色を映し出す新緑の「床みどり」、秋の「床もみじ」、冬の「雪化床(ゆきげしょう)」と続き、さらに庭園から遠望する比叡山もまた絶景です。御所から移築された客殿のなかに、所狭しと埋め尽くされた障壁画は近世絵画の至宝で、まさしく京都の門跡寺院の風情をあますところなく堪能させてくれる名刹です。訪れる参拝者は、深く刻み込まれた歴史の香と織りなす自然の美に酔いしれるのです。

　しかし実相院の歩みには、紆余曲折や喜怒哀楽がありました。門跡寺院という格式ある寺院には、知られざる史実が多く存在しました。本書はかかる実相院の内情について、できる限りの探求を試みた最初の研究書です。叙述については、総論と各論から構成されていて、各論では専門分野の研究者が調査研究の成果を執筆しています。

　なお本書は、平成二八年二月二〇日（土）から四月一七日（日）までの間、京都府京都文化博物館にて開催された展覧会「実相院門跡展──幽境の名刹──」図録としての役割も果たしています。実相院の真の姿を本書を通してご覧いただければ幸いです。

　最後になりましたが、本書の出版にあたっては実相院御門跡の原敬泉様、また寺院の全てにわたって差配されている代表執事岩谷泰輔様、事務局長岩谷千寿子様御夫妻には、何かと心温まる御配慮を賜りました。改めてこの場をもって御礼申し上げる次第です。

平成二八年一月

目次

ごあいさつ……実相院門跡　原　敬泉　002

はじめに……005

カラー図版……007

論考……041

総論　洛北岩倉と実相院門跡……宇野日出生　042

第一章　構造のけしき　貴族邸宅の遺構……日向　進　050

第二章　空間のよそおい　門跡寺院特有の庭……今江秀史　058

第三章　美のしつらい　実相院の襖絵……奥平俊六　069

第四章　信仰のかたち　不動明王立像をめぐって……井上一稔　078

第五章　文事のせかい　洗練された教養・風雅な生活……廣田　收　090

第六章　史料のかたり　中世の実相院と大雲寺……長村祥知　099

大雲寺力者と天皇葬送……西山　剛　110

門跡の生活……佐竹朋子　125

年譜　実相院門跡……138

あとがき……宇野日出生　140

中扉カット（切り絵）／望月めぐみ

カラー図版

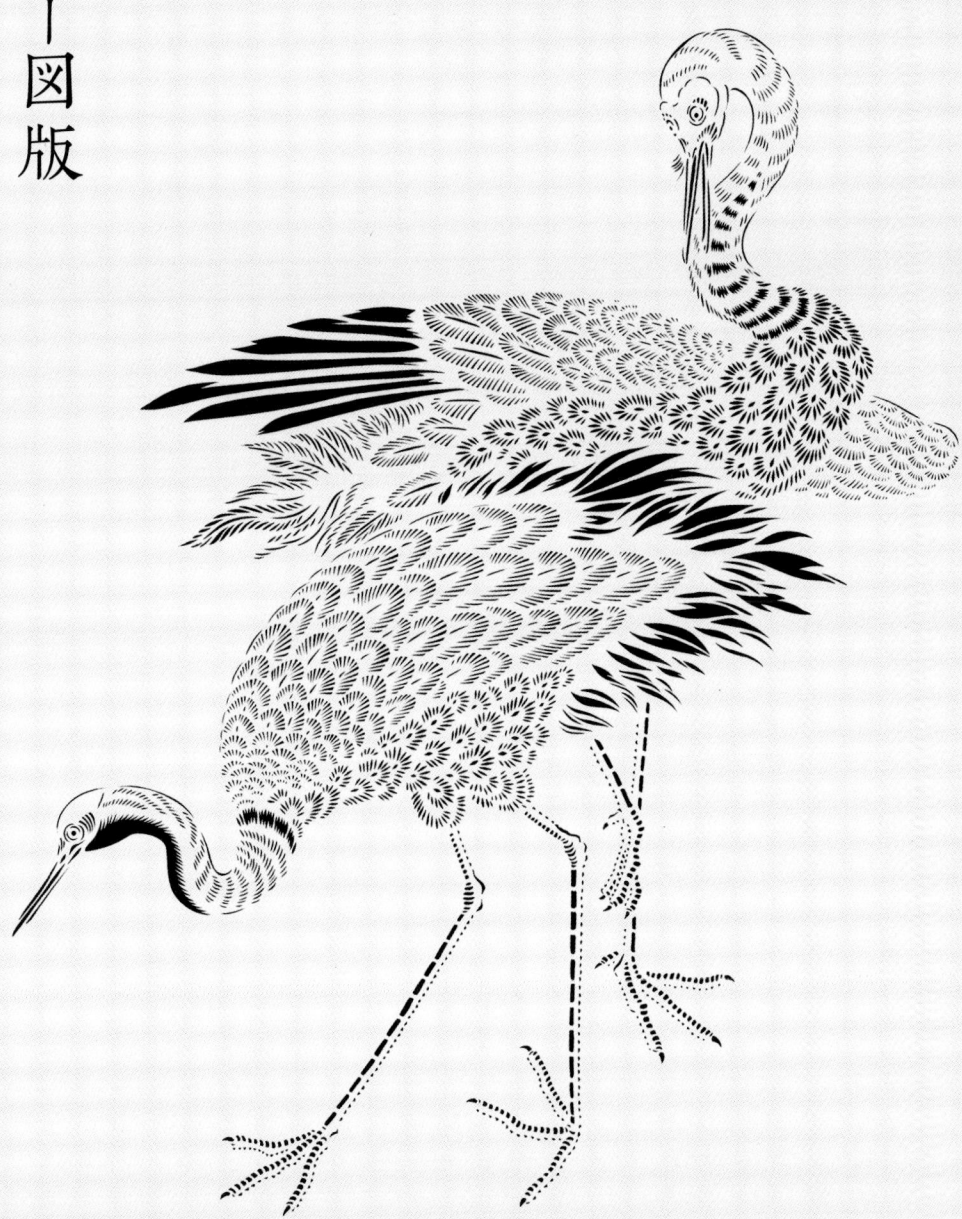

実相院障壁画配置図

③-1 松に鶴図杉戸

② 松に藤図杉戸（牡丹の間西廊下側）

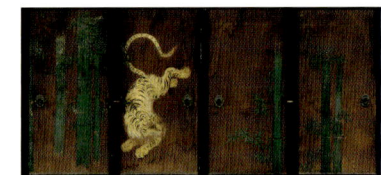

① 竹に虎図杉戸（牡丹の間）

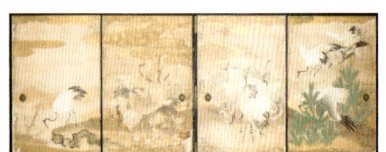

⑤-1 群鶴図襖（鶴の間北側）

④-2 南天に
鶉図杉戸

④-1 竹に虎図襖

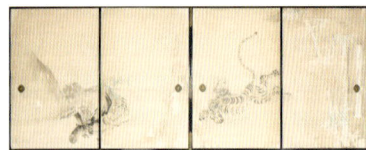

③-2 竹に虎図襖（波の間北廊下側）

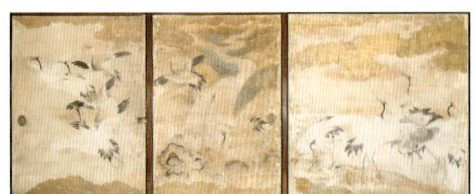

⑤-3 群鶴図襖（鶴の間南側）

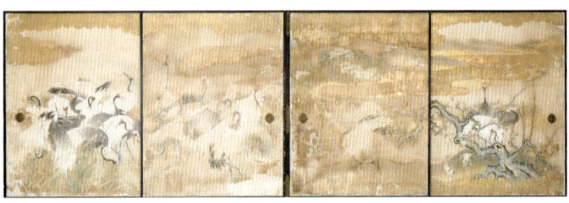

⑤-2 群鶴図襖（鶴の間西側）

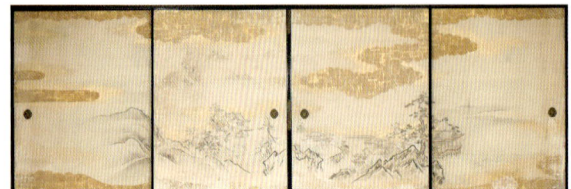

⑥-2 山水図襖（波の間西側）

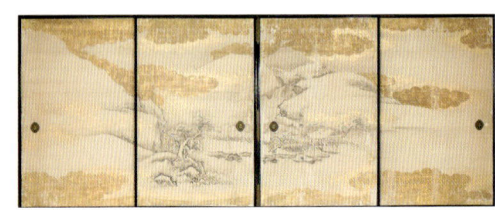

⑥-1 山水図襖（波の間北側）

⑥-4 山水図襖（波の間東側） ⑥-3 山水図襖（波の間南側）

⑦-2 高士図襖（滝の間西側） ⑦-1 高士図襖（滝の間北側）

⑦-4 高士図襖（滝の間東側） ⑦-3 高士図襖（滝の間南側）

 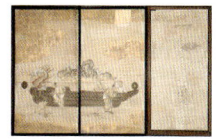 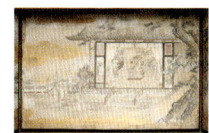

⑧-4 黄帝造船造車図襖（上段の間東側）　⑧-3 黄帝造船造車図襖（上段の間南側）　⑧-2 帝鑑図（上段の間違棚）　⑧-1 帝鑑図（上段の間床）

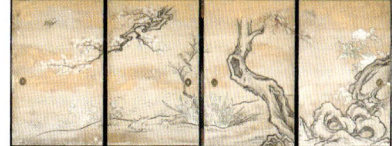 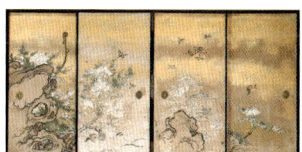 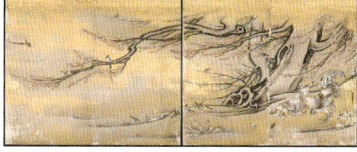

⑨-3 花鳥図襖（花鳥の間／使者の間南側）　⑨-2 花鳥図襖（花鳥の間／使者の間西側）　⑨-1 花鳥図襖（花鳥の間／使者の間北側）

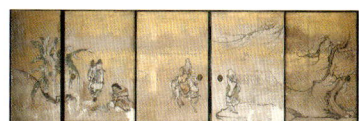 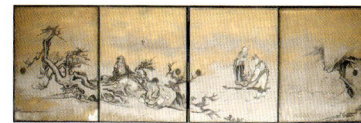 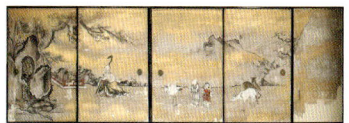

⑩-3 群仙図襖（七仙人の間南側）　⑩-2 群仙図襖（七仙人の間西側）　⑩-1 群仙図襖（七仙人の間北側）

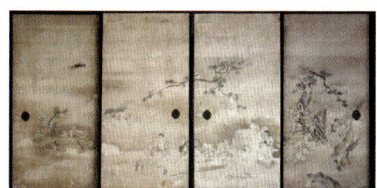 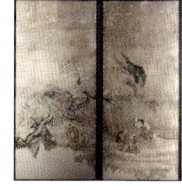 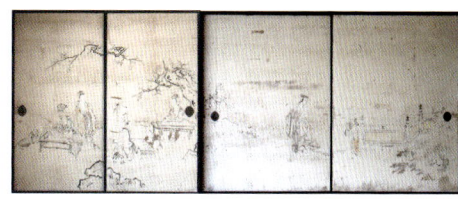

⑪-3 温公撃甕図襖（公卿の間南側）　⑪-2 温公撃甕図襖（公卿の間西南角）　⑪-1 唐美人図襖（公卿の間北側）

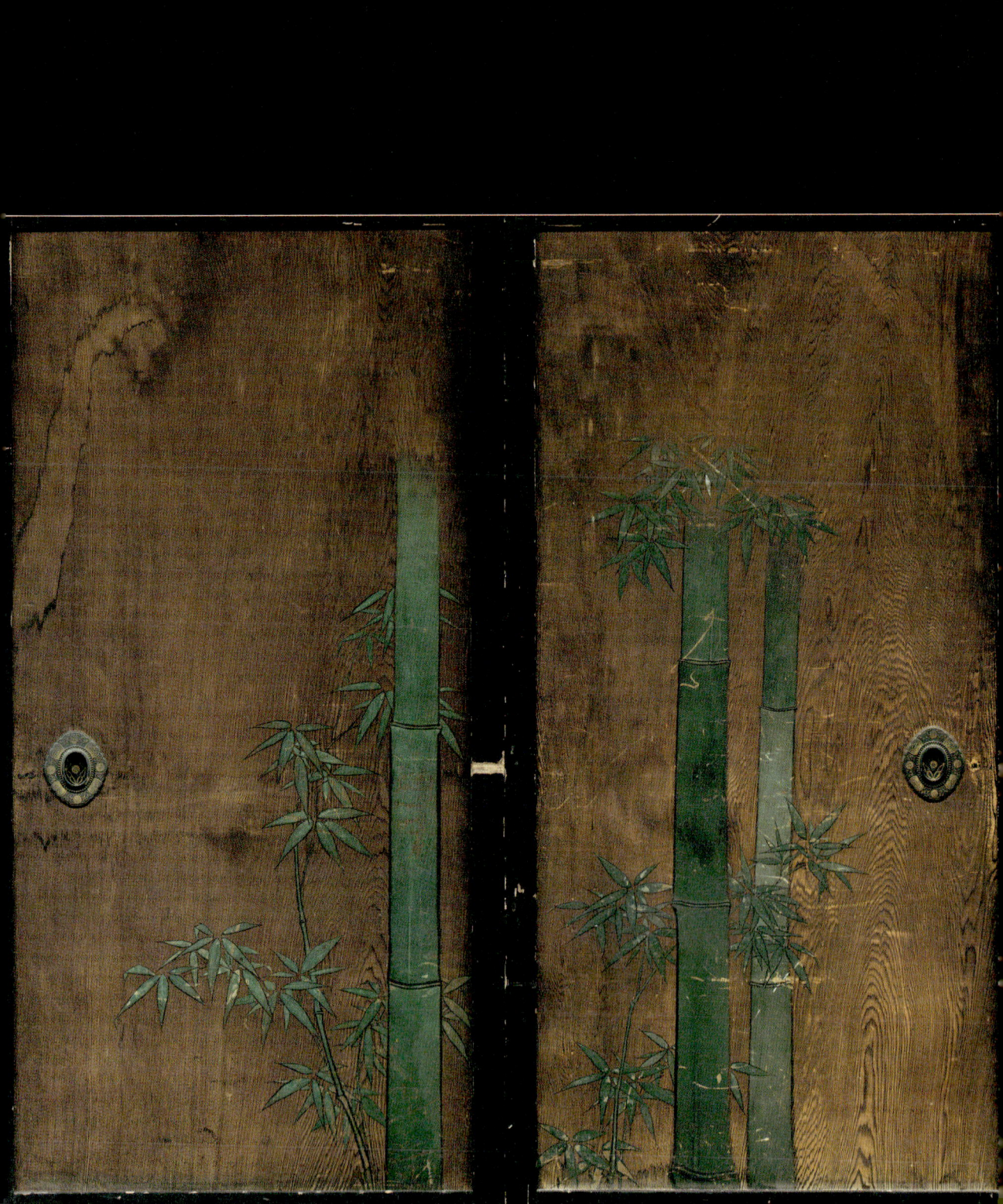

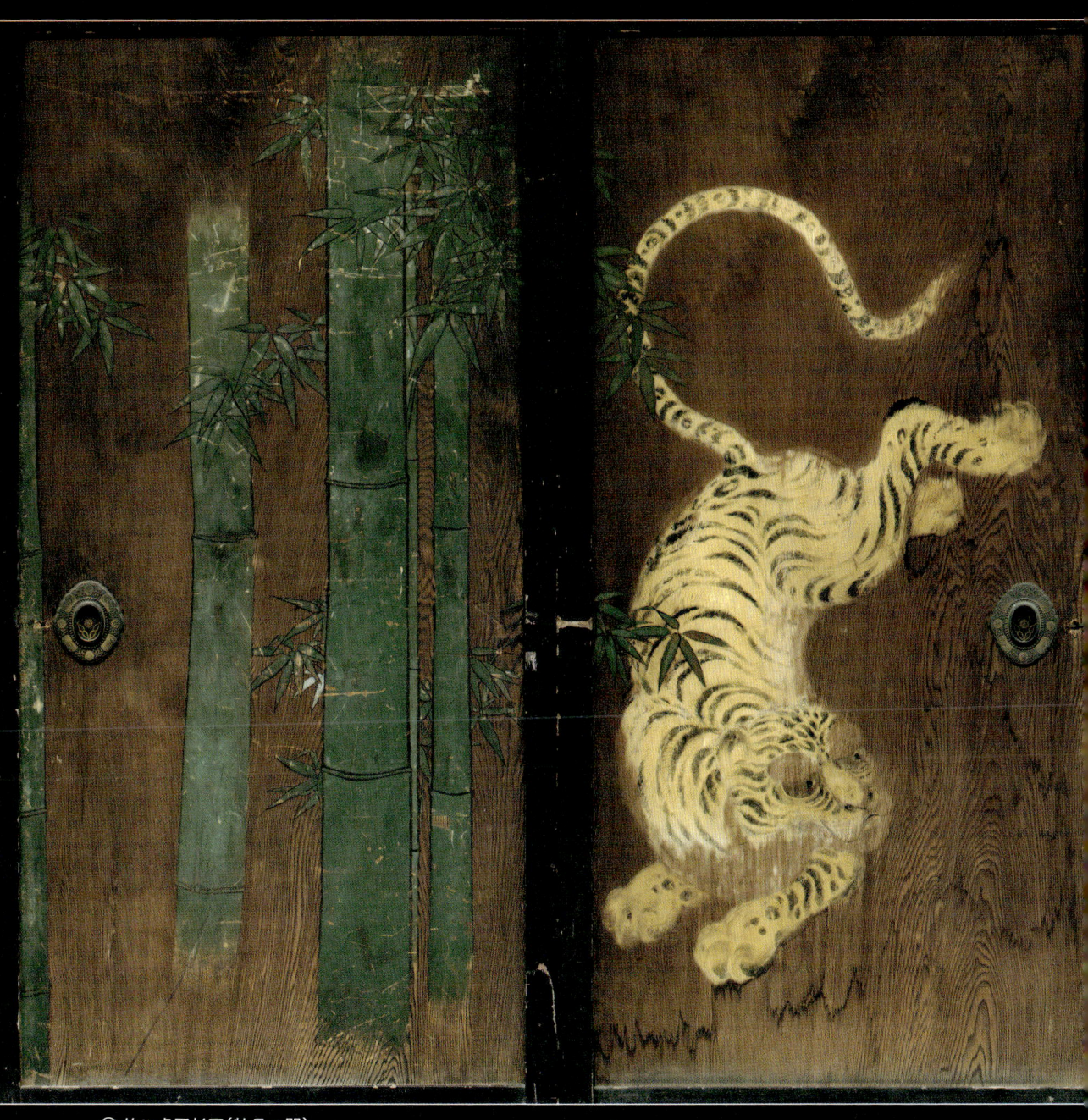

① 竹に虎図杉戸（牡丹の間）
（左より）173.2×85.0　173.7×85.2　173.2×85.0　173.4×85.3cm

012

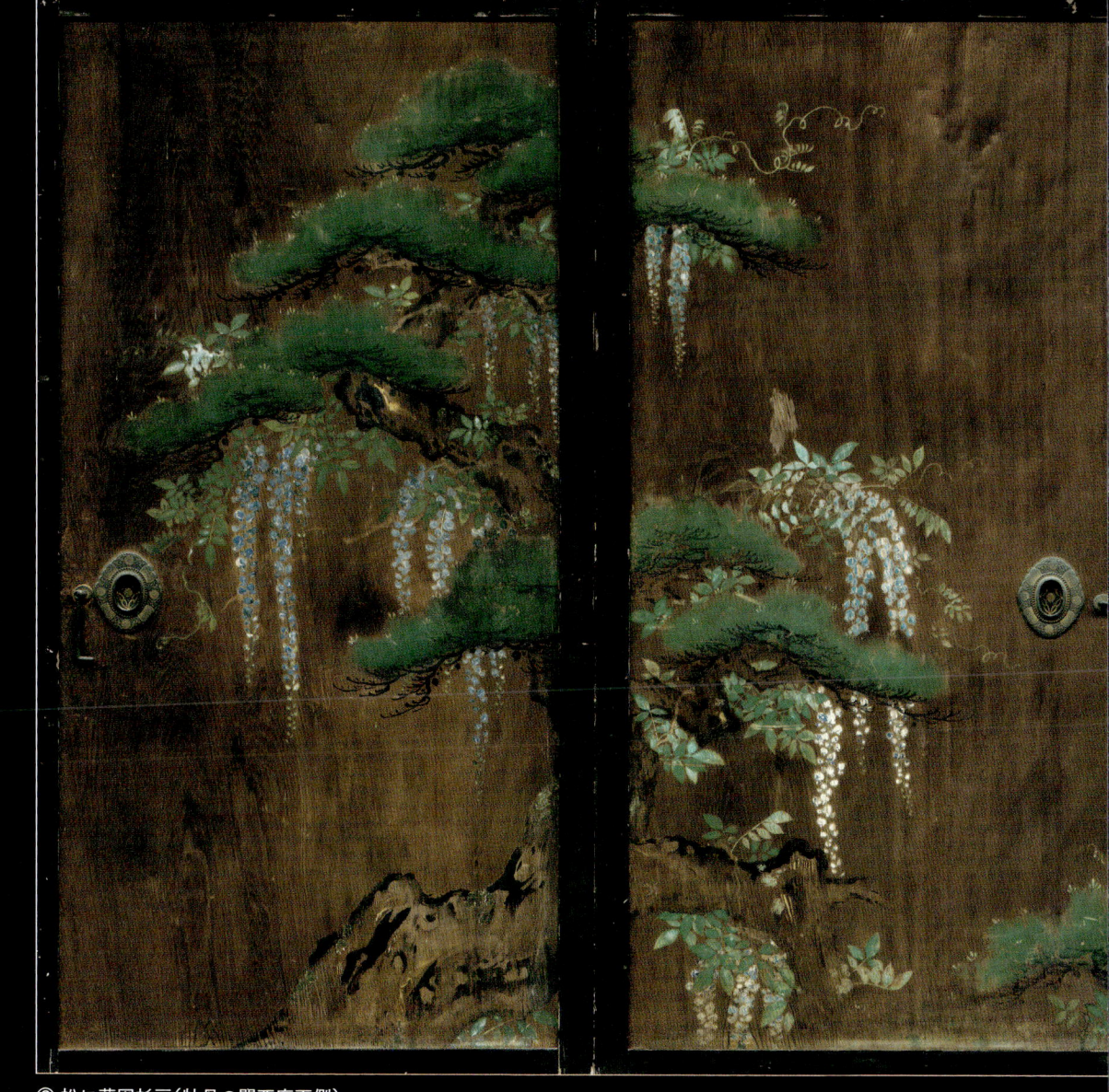

② 松に藤図杉戸(牡丹の間西廊下側)
(左より)173.4×85.3　173.2×85.0　173.7×85.2　173.2×85.0cm

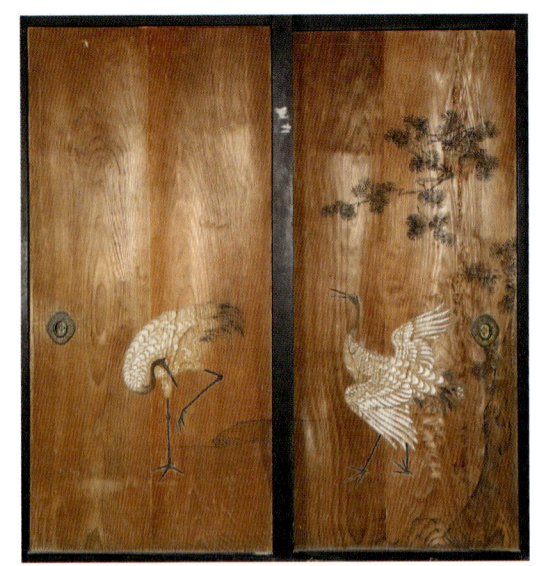

③-1 松に鶴図杉戸
（左より）170.8×80.5　170.5×80.5cm

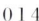

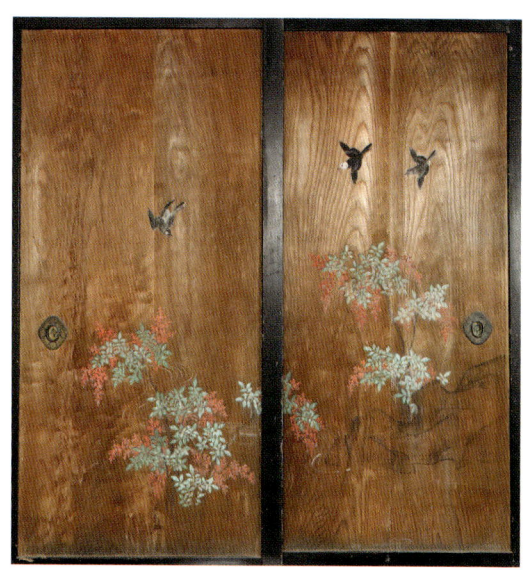

④-2 南天に鶉図杉戸
各172.5×81.0cm

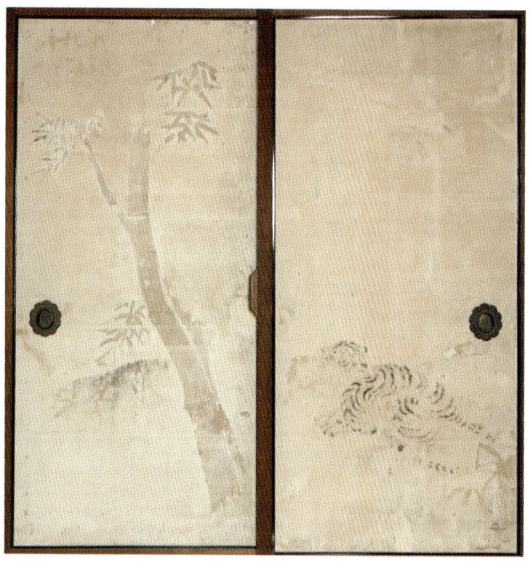

④-1 竹に虎図襖
（左より）170.5×80.5　170.8×80.5cm

③-2 竹に虎図襖（波の間北廊下側）
（左より）180.0×115.3　180.0×115.4　180.0×115.4　180.0×115.5cm

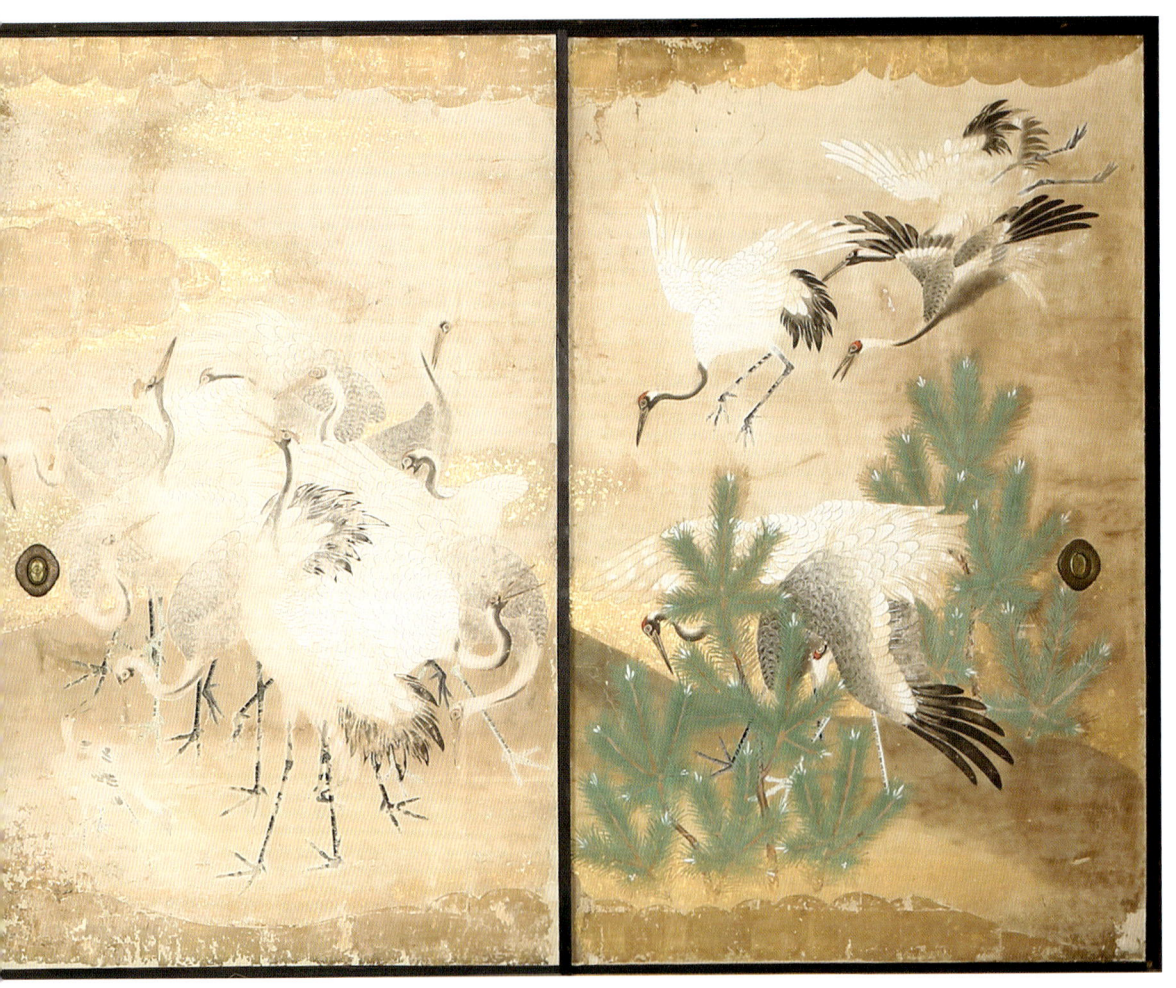

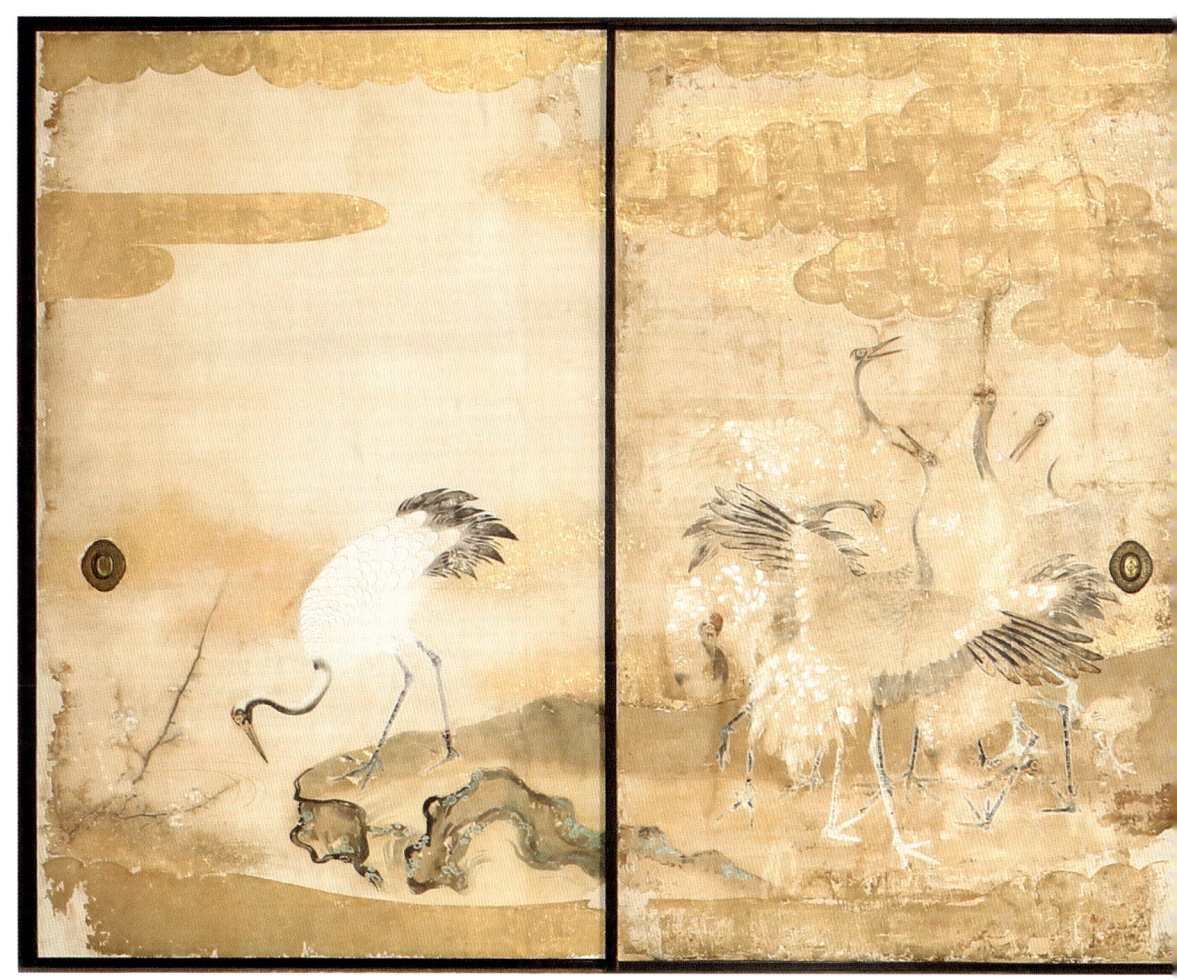

⑤-1 群鶴図襖（鶴の間北側）
（左より）180.4×115.4　180.3×112.6　181.0×116.0　179.2×115.2cm

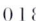

⑤-2 群鶴図襖（鶴の間西側）
（左より）180.7×139.5　180.9×138.1　181.1×140.0　180.4×139.8cm

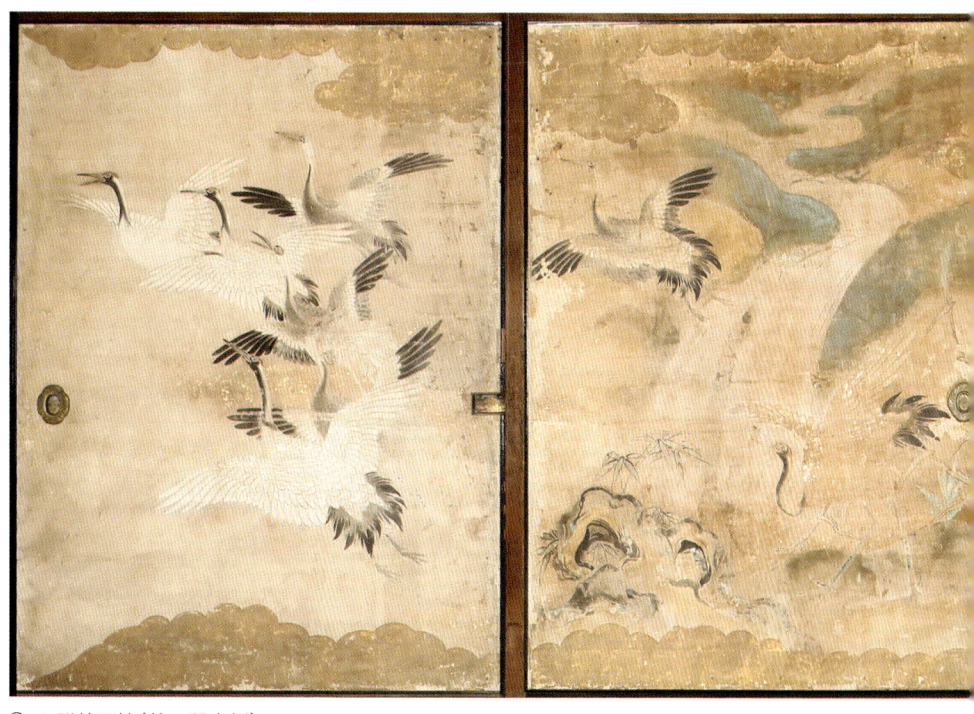

⑤-3 群鶴図襖（鶴の間南側）
（左より）171.7×129.5　171.1×130.0　182.1×178.1cm

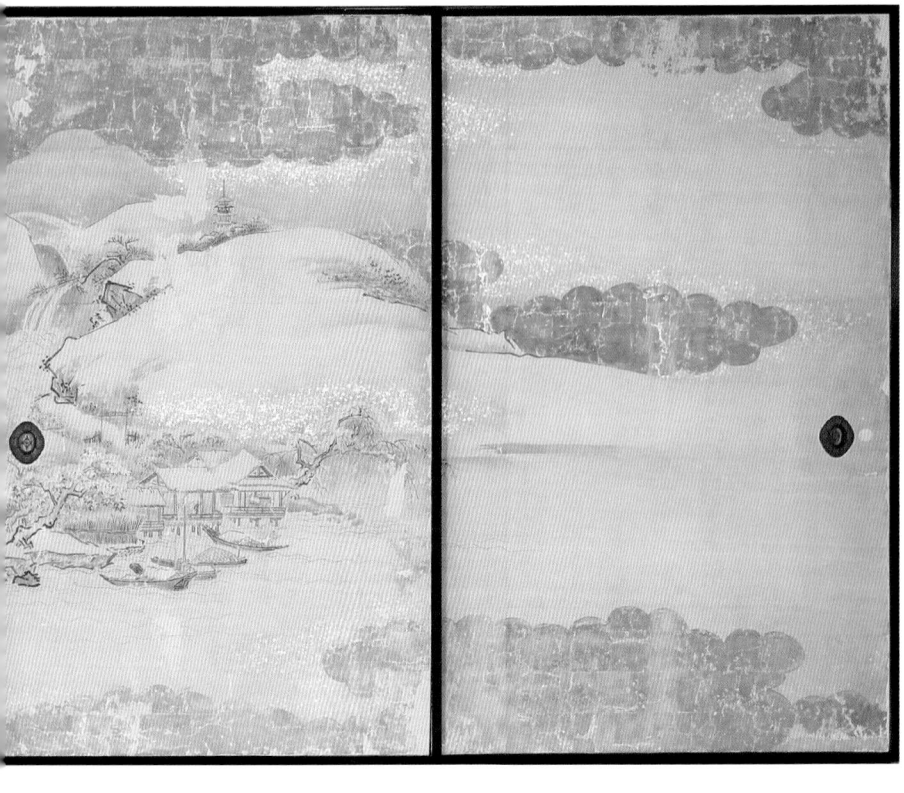
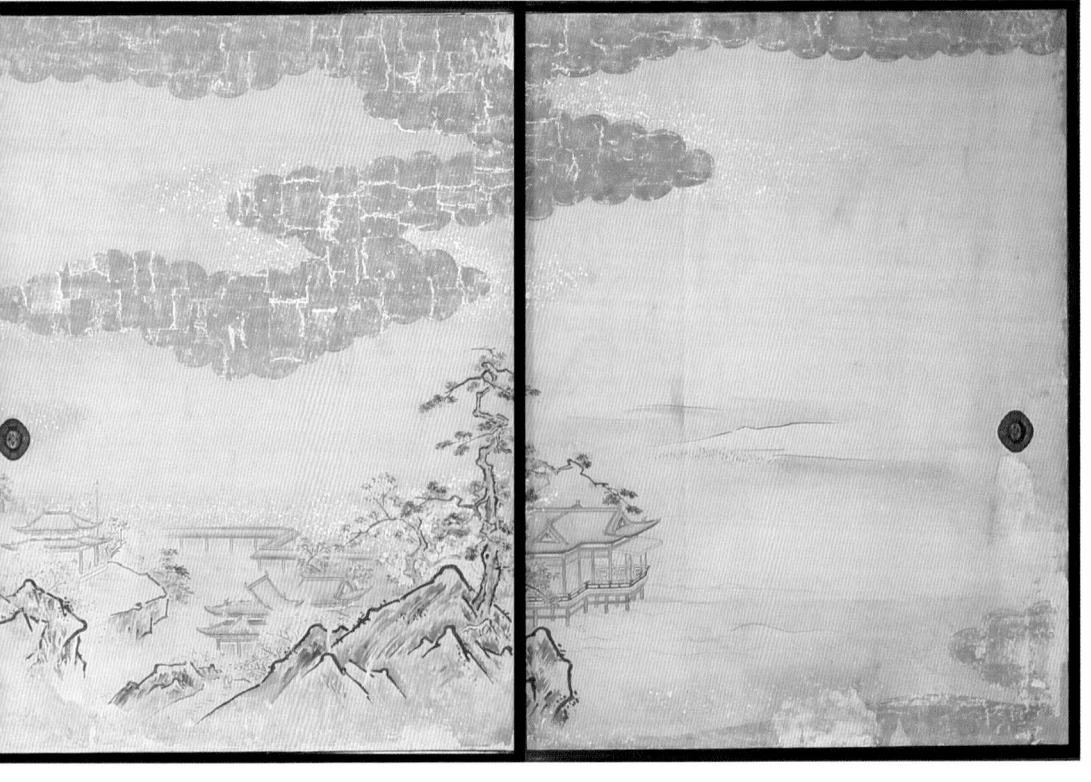

⑥-1 山水図襖(波の間北側)
(左より)180.9×115.1　180.5×115.5　180.5×116.5　180.5×115.3cm

⑥-2 山水図襖(波の間西側)
(左より)179.8×140.5　180.5×140.5　180.4×140.4　180.6×140.5cm

⑥-3 山水図襖(波の間南側)
(左より)179.8×115.2　179.8×115.8　180.1×115.8　179.2×115.7cm

⑥-4 山水図襖(波の間東側)
(左より)181.0×140.5　180.5×140.3　181.0×140.1　180.7×140.4cm

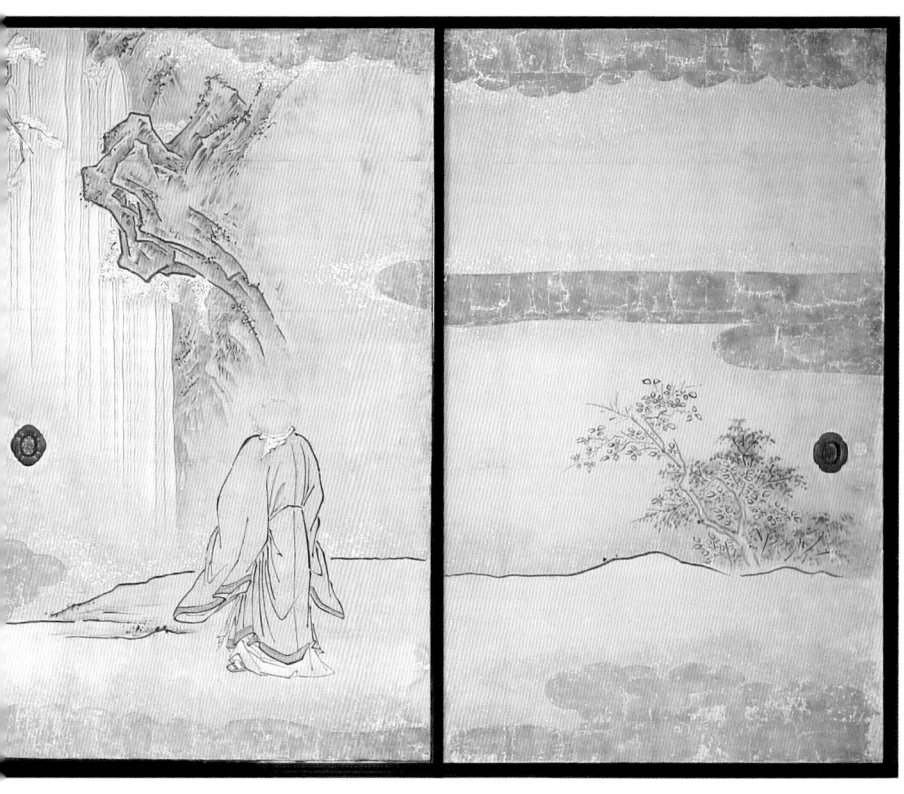
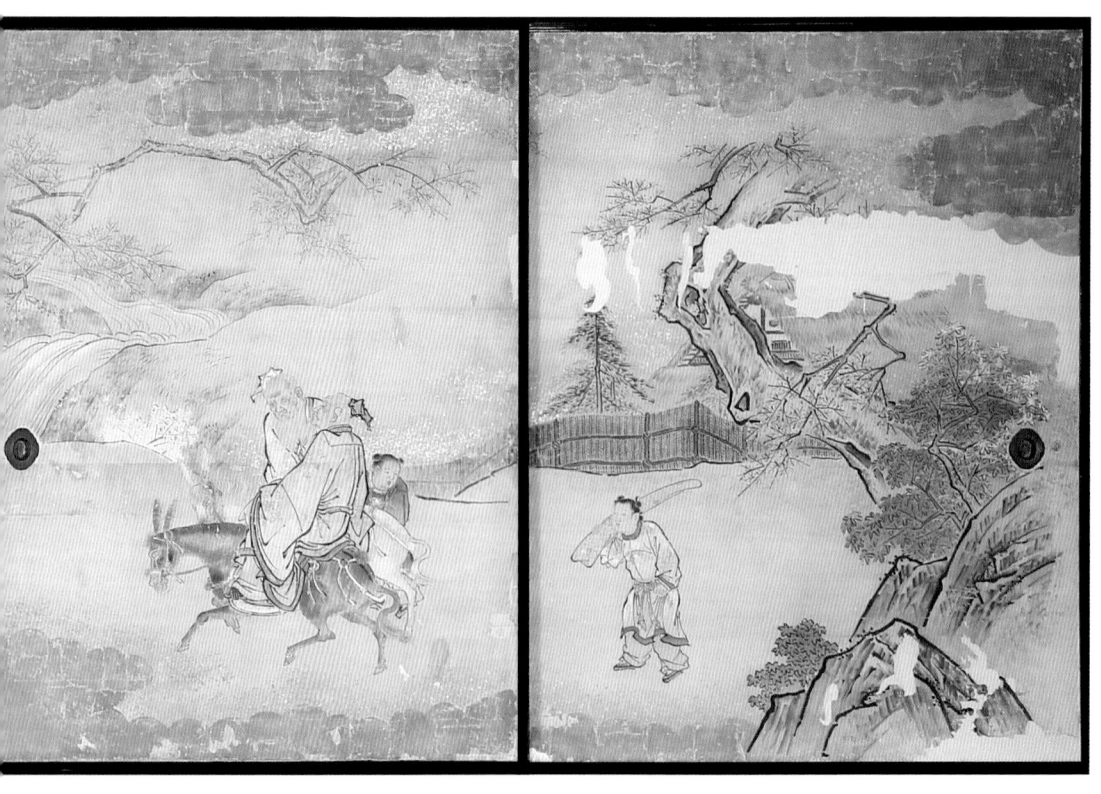

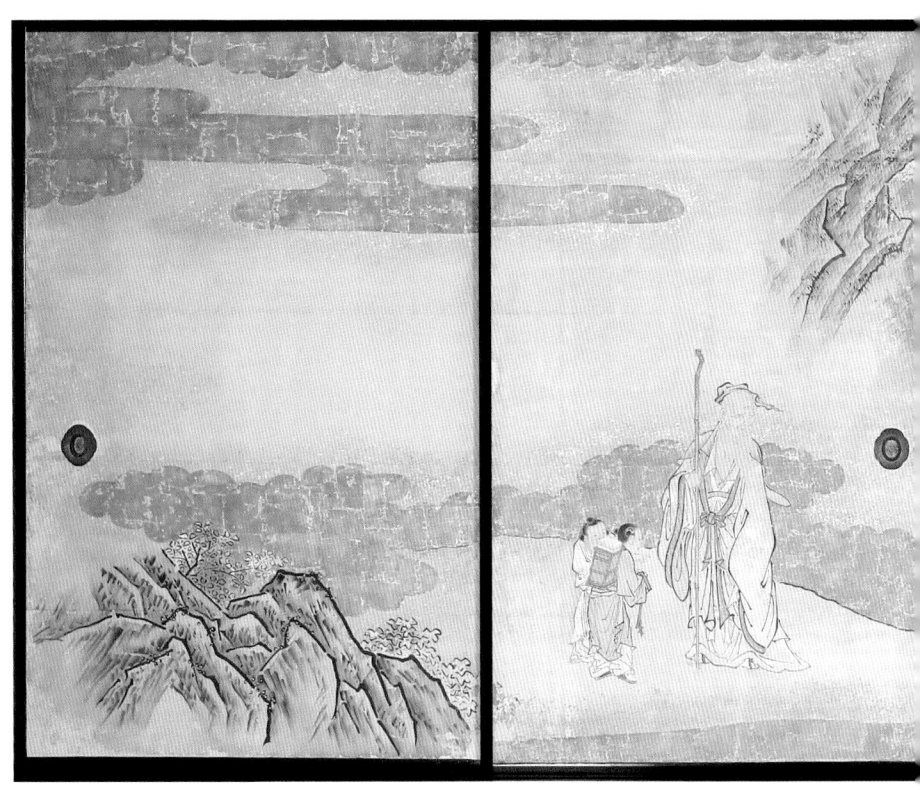

⑦-1 高士図襖（滝の間北側）
（左より）180.4×115.2　180.1×115.2　180.6×115.6　180.0×115.0cm

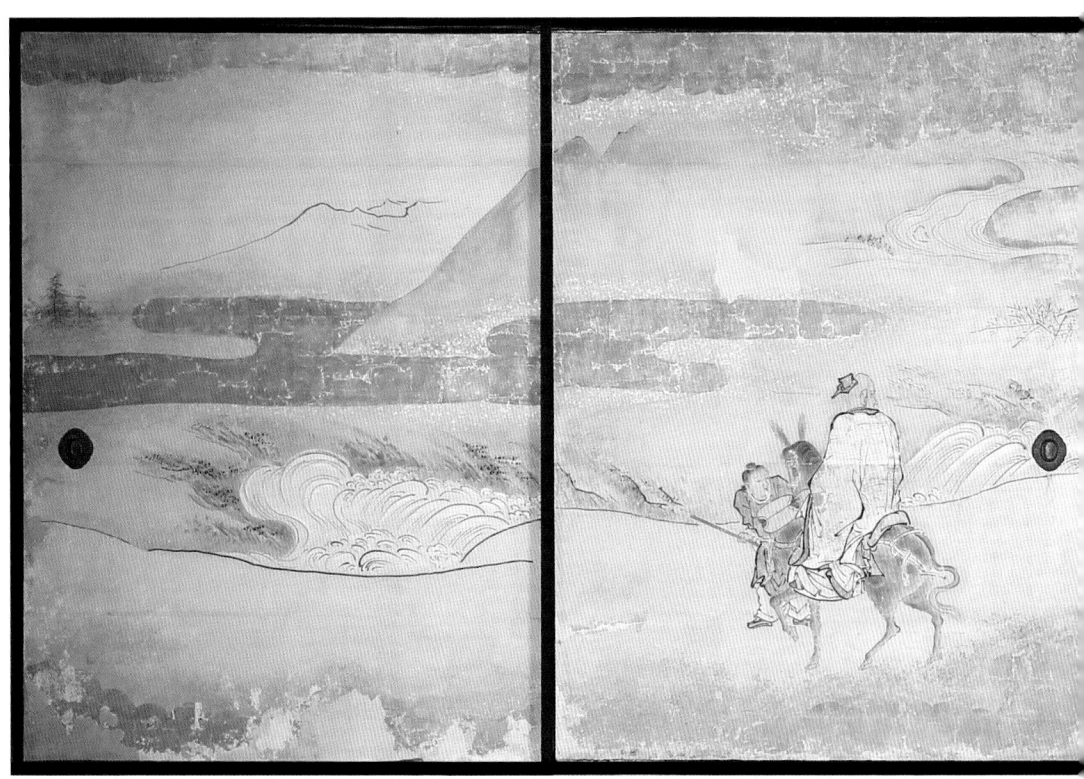

⑦-2 高士図襖（滝の間西側）
（左より）180.0×140.4　180.0×140.0　180.2×140.0　180.0×140.4cm

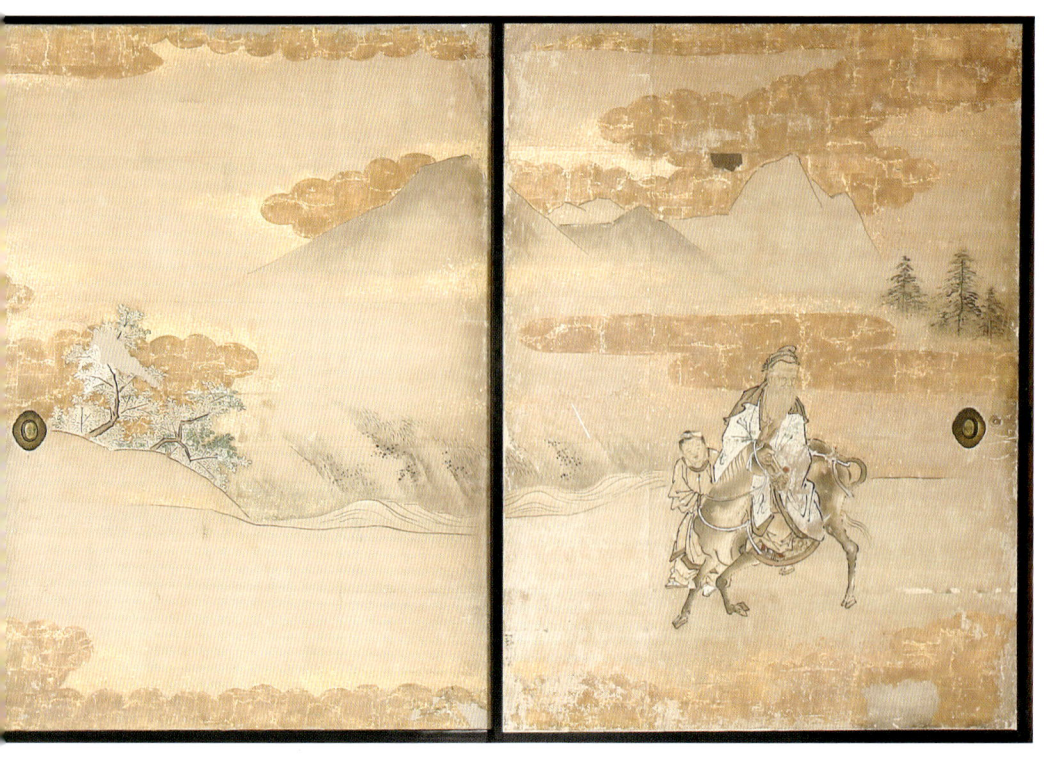

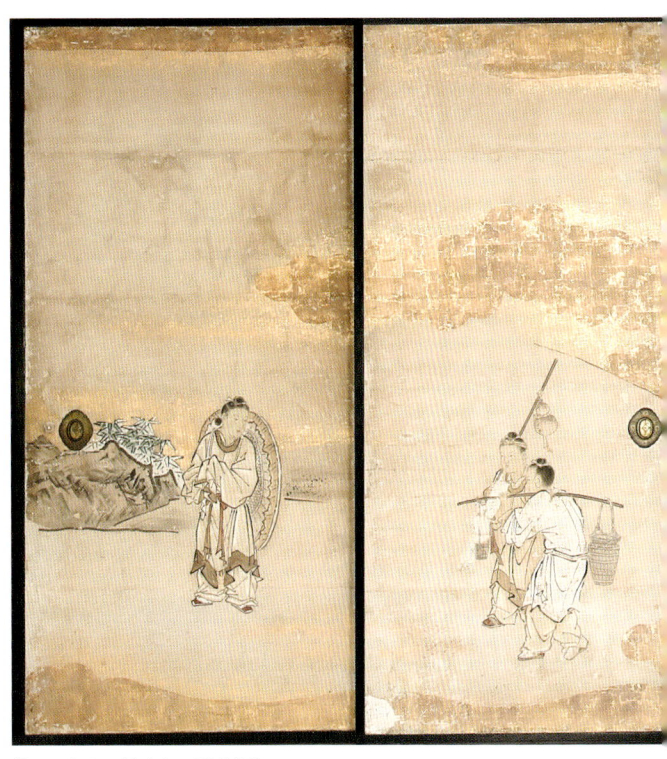

⑦-3 高士図襖（滝の間南側）
（左より）181.0×87.0　181.0×87.0　180.9×135.7　180.7×136.5cm

⑦-4 高士図襖（滝の間東側）
（左より）180.4×140.1　179.1×139.4　180.1×139.7　183.4×139.3cm

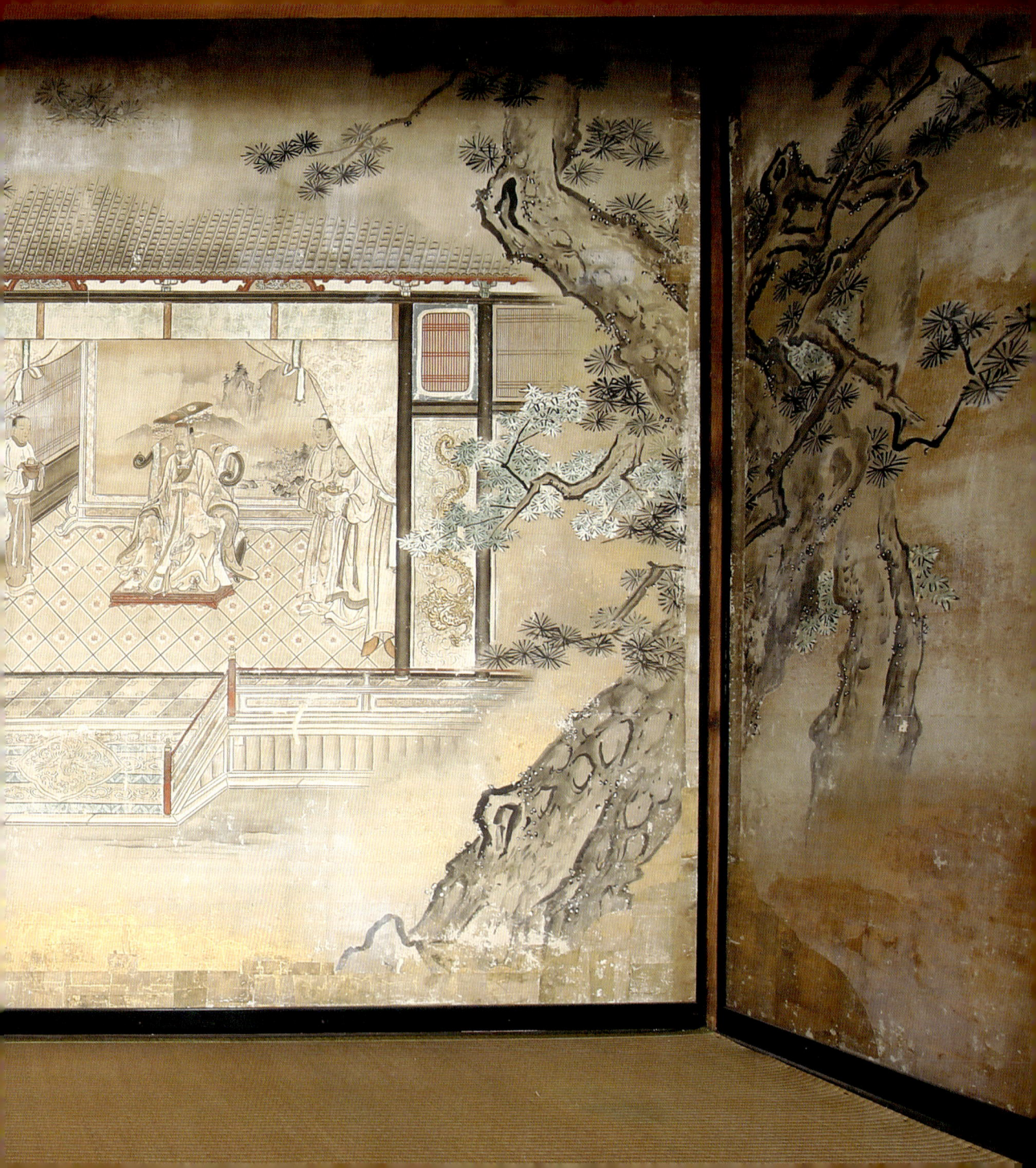

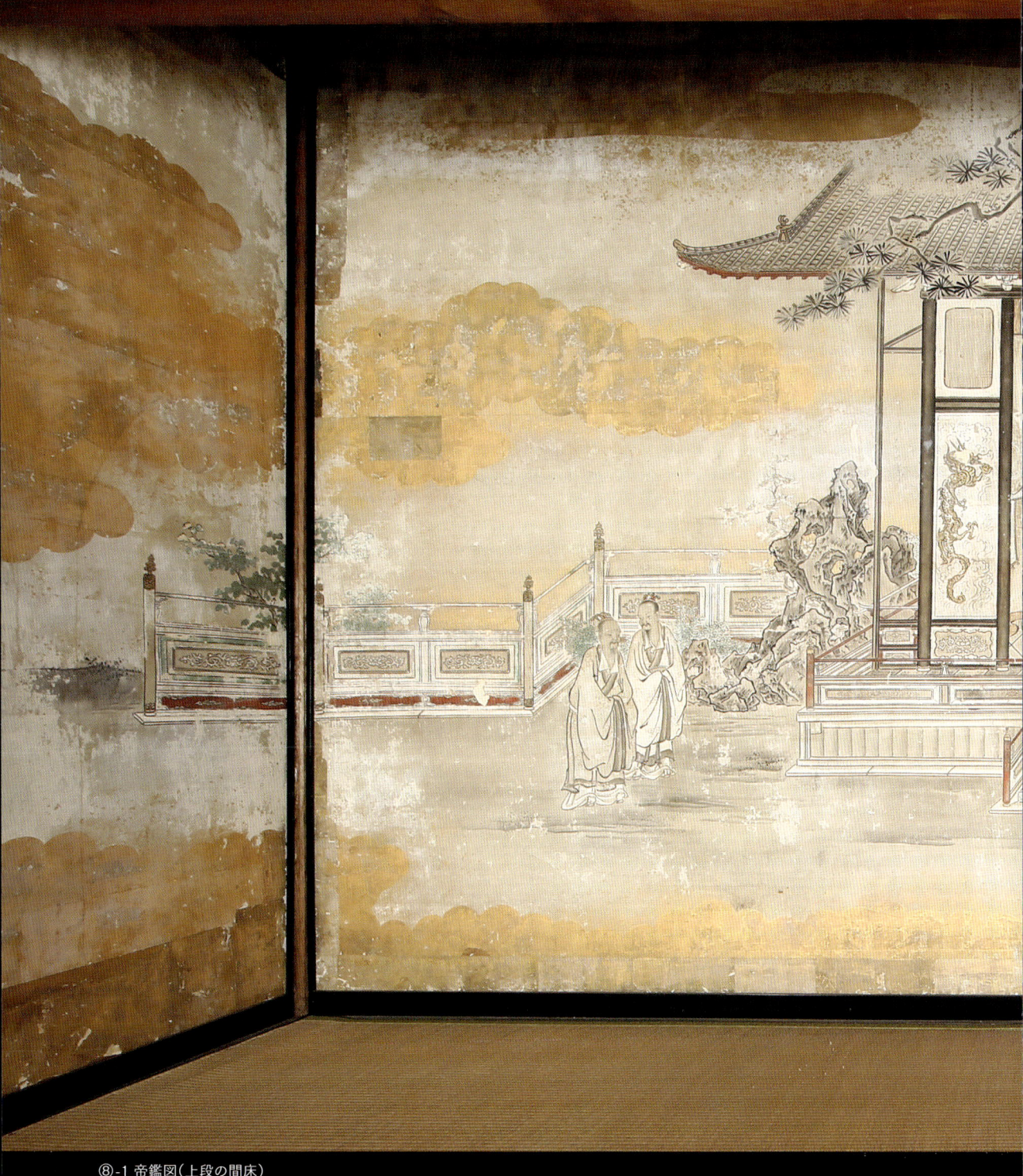

⑧-1 帝鑑図（上段の間床）
高325.8　幅375.5　奥行左78.0　右78.8cm

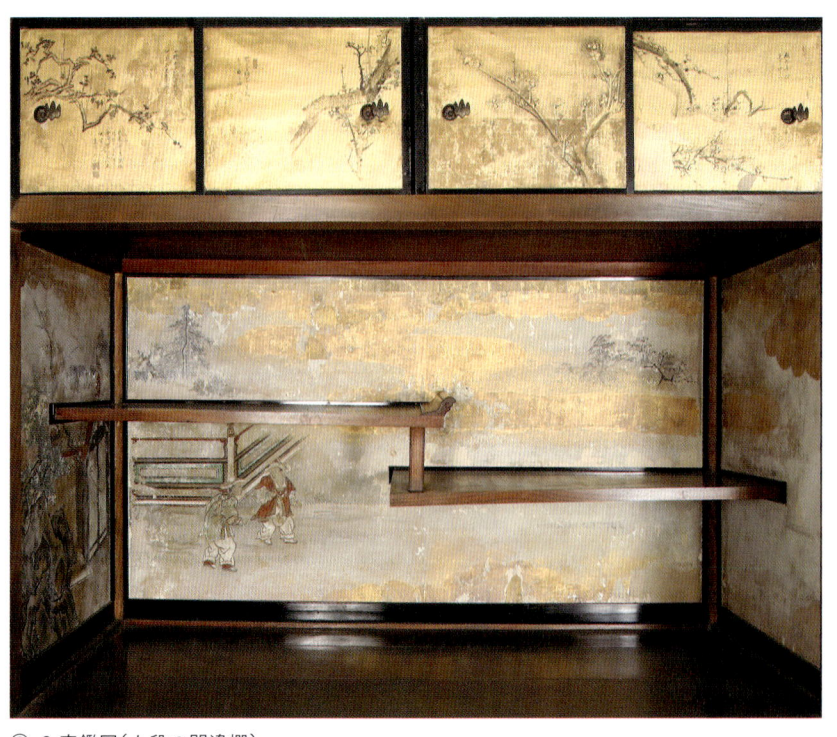

⑧-2 帝鑑図（上段の間違棚）
（天袋）各34.8×43.0　（棚）高100.3　幅182.4　奥行左78.3　右78.4cm

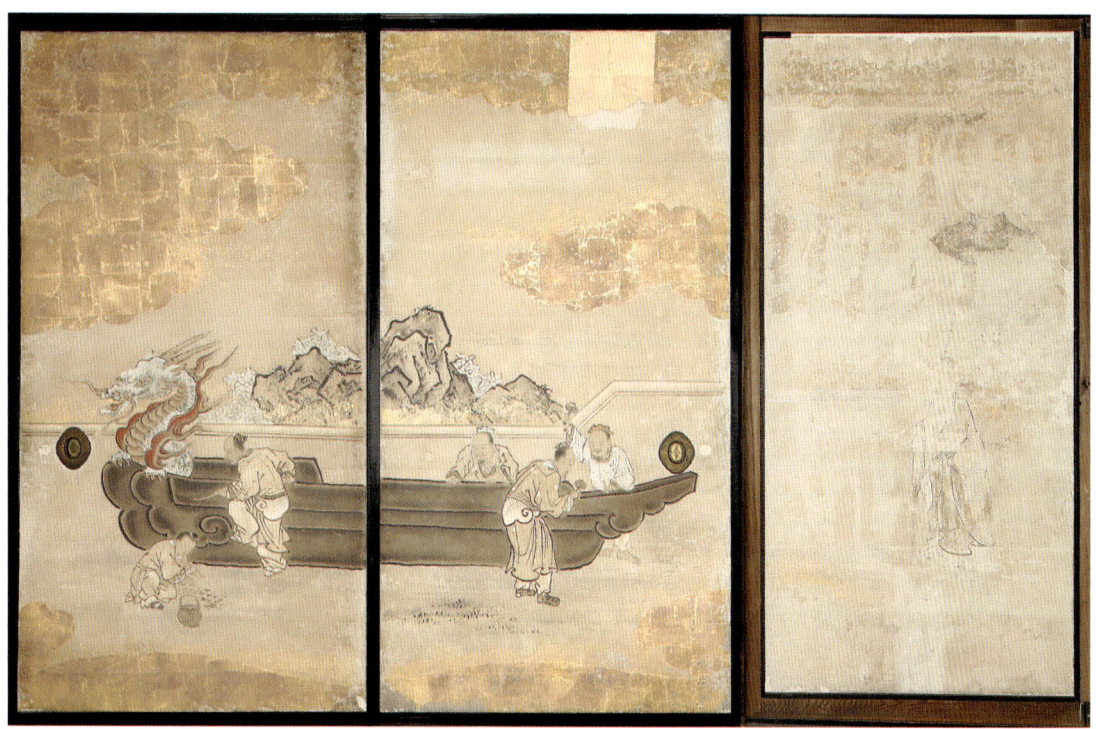

⑧-3 黄帝造船造車図襖（上段の間南側）
（左より）166.8×87.0　166.8×87.0　169.0×81.0cm

⑧-4 黄帝造船造車図襖（上段の間東側）
（左より）180.2×140.1　180.1×140.1　180.7×140.2　174.0×139.7cm

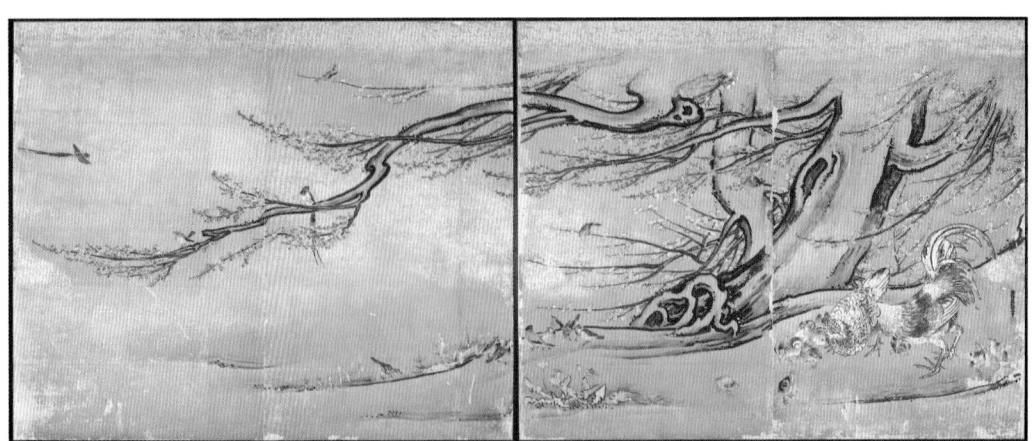

⑨-1 花鳥図襖（花鳥の間／使者の間北側）
（左より）各約180×235cm

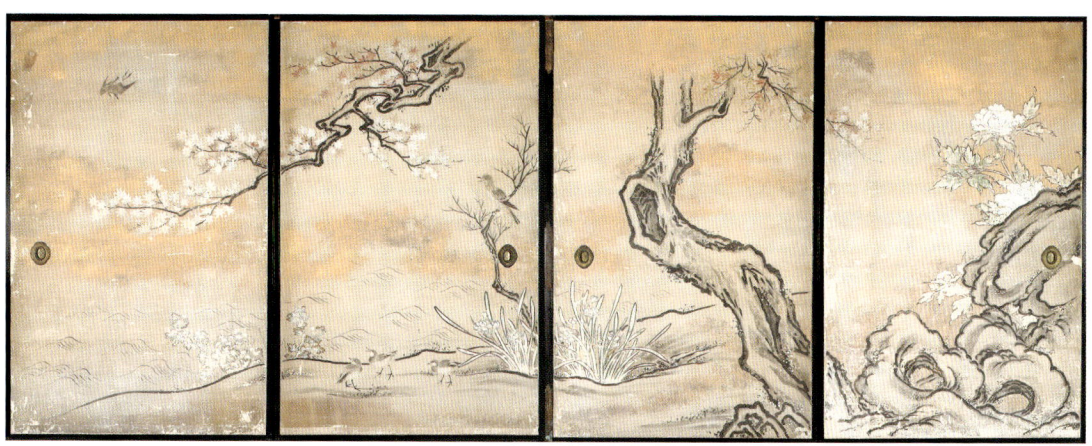

⑨-3 花鳥図襖(花鳥の間／使者の間南側)
(左より)180.0×114.9　180.7×115.7　180.5×115.6　180.7×115.0cm

⑨-2 花鳥図襖(花鳥の間／使者の間西側)
(左より)181.1×90.7　181.1×90.9　180.8×90.8　180.9×90.8cm

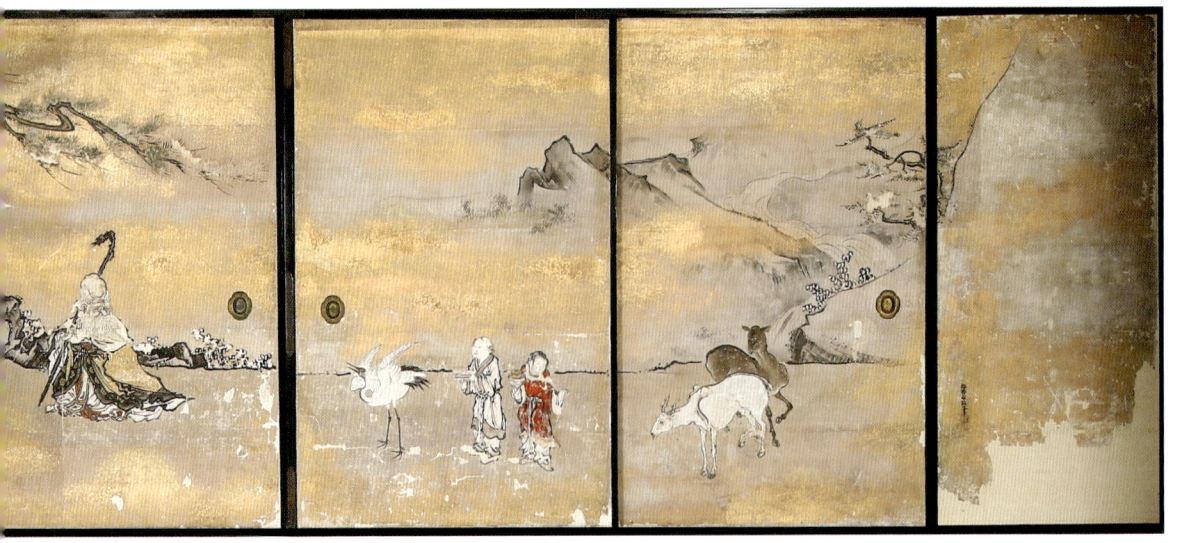

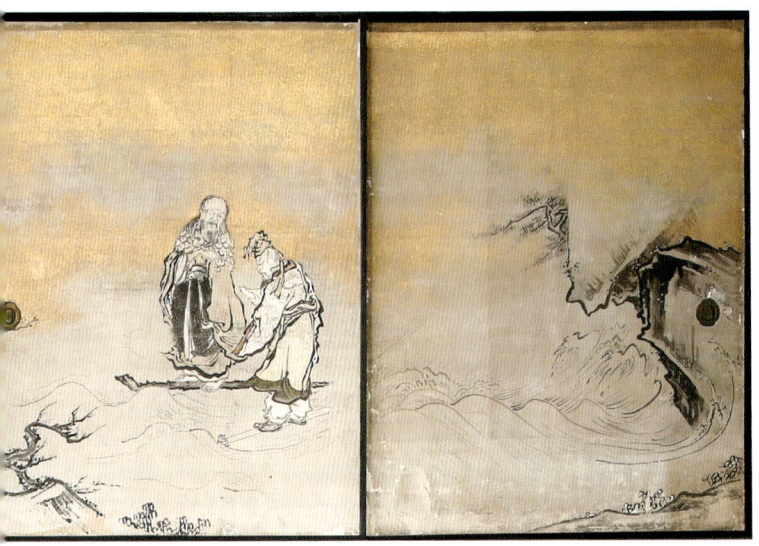

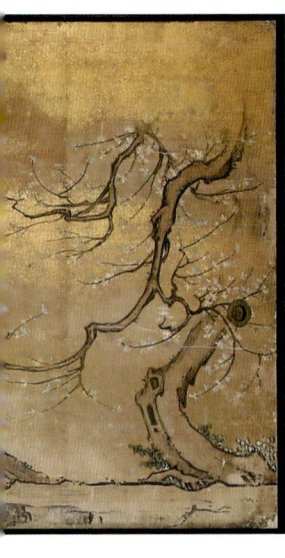

⑩-3 群仙図襖（七仙人の間南側）
（左より）184.1×81.4　181.8×115.5　182.2×115.7
181.5×116.0　182.0×115.7cm

⑩-1 群仙図襖（七仙人の間北側）
（左より）181.1×114.7　180.9×116.0　179.7×115.5
179.8×115.5　180.7×80.5cm

⑩-2 群仙図襖（七仙人の間西側）
（左より）178.5×140.5　178.3×140.3
178.7×140.5　178.9×140.3cm

1 大雲寺絵図
本紙 152.5×98.6cm

2 京引御殿御指図
54.3×53.1cm

3 岩倉御殿御指図
56.8×125.0cm

038

4 木造不動明王立像
（鎌倉時代）
像高72.6　光背高104.1
幅47.8cm

5 馬郎婦観音板押絵
像高57.8　幅25.2cm

6 如来荒神像（室町時代）
41.0×19.2cm

7 木造三位局（清原胤子）像（江戸時代）
像高32.4cm

8『仮名文字遣』(安土桃山時代：慶長2〈1597〉年)
27.7×21.4cm　重要文化財

9「文保二年十一月記」
(室町時代：応永33〈1426〉年)書写
31.7×96.3cm

論考

総論 洛北岩倉と実相院門跡

宇野 日出生

図1　実相院 参道
旧岩倉村西部山麓に位置する実相院門跡。静寂な参道の奥に表門(四脚門)がみえる。

一　岩倉の景観

　京都市左京区岩倉。旧岩倉村は、現在の上蔵町・下在地町・忠在地町・西河原町・村松町の六町から構成されている〈江戸時代以来の愛宕郡岩倉村・長谷村・中村・花園村・幡枝村の各五か村は、明治二二年〈一八八九〉の市町村制施行によって合併し岩倉村となり、旧村名は大字として継承された。昭和二四年〈一九四九〉京都市に編入〉。そもそも岩倉の名称とは、古代の磐座信仰に依拠するもので、その名残は現在も山住神社(石座大明神)にみることができる。山住神社には境内に神殿が存在せず、自然の巨岩を神の依代とする古代祭祀の形態をとどめている。明治以降は石座神社(大雲寺鎮守社)のお旅所として位置づけられて、今に至っている。石座神社とは岩倉村の産土神として信仰されてきた社であるが、本来は大雲寺の鎮守社で、八所明神社・十二所明神社とも称した古社である。創建年については、大雲寺が建立された天禄二年(九七一)頃と考えられよう。社名の改称は明治以降と思われる。神仏分離政策によって、大雲寺から切り離された石座神社は、以後、岩倉村祭祀を伝承する重要な核となったのである。そしてさらに象徴的なできごとは、昭和六〇年(一九八五)に大雲寺が諸般の事情で突如として消滅したことだった。しかし石座神社はすでに大雲寺鎮守社から分離していたため、神社のみが当初からの遺構を今にとどめることとなったのである。石座神社とは、岩倉に古くから残る大雲寺の寺院構造を現代に伝える貴重な歴史遺産ともいえるのである。
　この石座神社には、地域住民とのつながりを知るうえで最も注目される神事として、松明行事たる岩倉火祭(京都市登録文化財)がある。現在は例年一〇月二三日に近い週末にかけて行われている。石座神社には旧六

042

図2　山住神社
境内に本殿はなく、自然の岩を神の依代とする。明治以降、石座神社のお旅所となる。

図3　石座神社
岩倉火祭の当日。拝殿の下、仮屋の横には大松明2基が左右に置かれ、点火を待つ。

町には創建されていたといわれている。寺名については、寛喜元年（一二二九）に鷹司兼基の子静基が園城寺に入壇し、実相院と号したことによるという。実相院が門跡寺院となったのも、この初代静基が関白近衛基通の孫であったことによるところが大きい。そのため鎌倉時代以降、寺領も増加した。

実相院は当初は北区紫野（上野町）にあったが、のちに上京区五辻通油小路（実相院町）に移り、室町時代になって現在地へ移転した。岩倉に移転した要因は、応仁の乱の戦火から逃れるためだった。戦場となった町中から岩倉へ難を避けざるをえなかったのである。建武三年（一三三六）九月三日付光厳上皇院宣案によると、実相院は南北朝時代から大雲寺の事務を管掌していたことが知られる。このような理由から、実相院が岩倉へ移ったと考えられるのである。

実相院は室町時代末期にはすでに荒廃していたが、再び復興のきざしをみせ始めたのは江戸時代、中興の祖ともいわれる義尊の代からである。実相院は大雲寺も引き続きその支配下に置くこととなり、院家も含めてその形態は幕末にまで及んだ。明治四年（一八七一）に門跡号は廃止されたが、同

町（上蔵・下在地・忠在地・中在地・西河原・村松）で構成される宮座が存在し、旧村落の結びつきを検証することができる。祭事の中心は二基の大松明（全長約八m）にあって、祭典の後に点火される。注目される宮座は、拝殿下に設けられた仮屋のなかで行われる所作にある。各町内ごとに決められた部屋割りのなかでは、氏子たちによる直会が賑々しく執り行われ、そして大松明が燃え尽きた未明頃から神輿渡御が始まる。典型的な夜の神事であるが、祭礼そのものは昼まで続けられる。

大松明の濫觴は、村人を悩ませた大蛇退治のために松明が使われたことによるという。いずれにしても農耕村落にみられる火祭の存在形態を今に伝える貴重なものといえる。各六町の当屋行事にみられる儀礼や神饌調製、そして本日直会の場における座格のかたちは、実相院に近隣する集落を知るうえで、大変貴重な歴史資料といえる。

二　実相院門跡

左京区岩倉上蔵町に位置する実相院は、天台宗寺門派の寺院として、鎌倉時代中頃

図5　石座神社仮屋
大松明が燃えている間、仮屋では6集落が決められた場所にて直会を行う。

図4　岩倉火祭
旧岩倉村の6集落で構成される祭り。いにしえの祭祀組織が残されている。

　一八年に復称が許されて現在に至っている。
　実相院では寺務を掌握していた坊官が実権を有していた。江戸時代前期から残っている坊官のしたためた日記（本論では『実相院日記』という）には、実に詳細に日々のできごとが記録されている。特に門跡寺院ならではの朝廷の情報などが記載されており、実務に従事していた坊官の仕事ぶりがよくわかる。坊官は世襲制で、芝之坊（松尾家）・岸之坊（三好家）・蔵井坊（北河原家）が中軸となって実相院を支えていたことも知られる。門跡不在の年数があっても、かれらのはたらきによって寺院運営は成り立っていたのであった。また門跡にあっては常に岩倉に住居していたのではなく、利便性等の見地から町中に里坊を営み生活をしていた。江戸時代における実相院の内情は、この日記史料を熟覧することによって、さまざまなできごとを把握することが可能となるのである。
　実相院には約四〇〇〇点もの古文書が残されており、このうち中世文書三巻四一冊一八一通のみが平成二七年（二〇一五）に京都市指定文化財となった。現存する文書全般は、中世から近代にかけての門跡寺院に関する貴重な史料群である。内容把握のため、わかりやすくブロックに分けてみていくならば、「室町幕府と実相院」「実相院・石座神社・證光寺」「大雲寺・力者・参籠人」「実相院日記」が一方法と考えられる。
　伝世する中世文書のうち、実相院に対する室町幕府の所領安堵や門跡相伝に関わる類は、比較的よく残っている。長禄三年（一四五九）一〇月二五日付の実相院門跡領目録（→104・105頁）によると、寺領は全国におよんでいたことが知られる。広域支配ともなると当然ながら領有権をめぐる争論も起こっており、これは膝元の岩倉郷内においても同様であった。また隣接する大雲寺に関わる文書も注目すべきものである。大雲寺の詳細については次で述べるが、この大雲寺は中世以降、実相院の支配管理となってはいたが、大雲寺衆徒が実相院の下知に応じなかったこともたびたびあった。
　江戸時代になると実相院は新たな局面を迎えるようになる。寛永年間（一六二四～四四）に、後水尾天皇や東福門院の支援によって義尊が実相院境内の再興を果たしたことであった。義尊とは室町幕府将軍足利義昭の子高山を父に、大和国の地侍古市胤栄

図7　実相院客殿前の庭および表門（四脚門）から比叡山を遠望

図6　実相院客殿　鶴の間から仏間をみる
襖（群鶴図）の奥の仏間には、歴代の位牌がならぶ。

の娘を母とした。母はのちに三位局と呼ばれ、後陽成天皇との間には道晃法親王（聖護院門跡）をもうけた。したがって義尊は後陽成天皇から皇子同様の寵愛を受けたという。ちなみに義尊には弟の常尊（円満院門跡）がいたが、両者ともに妻帯しなかったため、足利将軍家の嫡流はここに絶えることとなったのである。

かくして実相院は格式ある門跡寺院としての立場を築いたものの、建物はといえばとても諸行事を執り行うことのできる状態ではなかった。そこで御所より御殿の一部が移築されることとなった。現在の実相院の客殿や表門（四脚門）は、東山天皇の中宮承秋門院御所の御殿の一部を享保六年（一七二一）に移築したものである。なお旧承秋門院御殿は、柿葺きであったが、実相院客殿として移築後はいつの頃からか桟瓦葺きとなって今に至っている。客殿内部に余すところなくはめ込まれた障壁画の数々は、御所より下賜されたものと伝えられている。門跡寺院特有のきらびやかさが、この実相院にも伝えられたのである。庭園の美しさもまたしかりである。

さて話しは戻るが、義尊の母三位局は日蓮宗の信者であったことから、北岩倉に證光寺を創建した。同寺は幕末に廃寺となってしまったが、證光寺に関する古文書は全て実相院に伝えられている。なお三位局の墓は、證光寺跡とされる岩倉の山裾（府営岩倉団地南方）に佇んでいる。まさしく寛永文化成熟期のなかで形作られた門跡寺院実相院とその周辺の足跡が、ここかしこに残されているといえよう。

三　大雲寺・力者・参籠人

江戸時代、実相院は門跡寺院として寺領六〇〇石余を保証されていたが、それでも寺院全般の維持や坊官たちの生活を考えた場合、何かと物入りだった。このようなかで行われていたのが、金融業務であった。実相院には「石座御殿貸付所」なる窓口が設置されて、地元岩倉はもとより、京中の諸人に金貸しを行ったのである。「奉納講銀溜銀貸附方帳」「御寺領御殿溜り銀貸附帳」「寺領貸附方帳」などといった帳簿が一括残されている。

こういった実利主義にのっとった活動は、さらに複雑なかたちで執行されていたもの

045
総論　洛北岩倉と実相院門跡

図9　実相院　表門(四脚門)から客殿をみる

図8「実相院門跡相承次第」に記された義尊の部分

図12　西川珍儀
岩倉村農民だった與三は岩倉具視に仕え、のちに西川珍儀と名乗る。明治以降は宮内省に勤務。

図11　実相院坊官芝ノ坊と岩倉村農民與三(西川珍儀)
岩倉具視に仕えることについて、坊官芝ノ坊に相談する與三(『岩倉具視一代図会』 重要文化財)。

図10　三位局の墓
義尊の母、三位局の墓。證光寺跡の山裾に、ひっそりと残っている。

　もあった。それは支配下にあった大雲寺を中心として行われていた。
　大雲寺については、すでに触れてはいるが改めて述べておきたい。実相院に近隣する大雲寺は、天禄二年(九七一)に日野中納言文範が真覚を開山として創建した天台寺院で、園城寺の別院ともなった。天元三年(九八〇)には円融天皇の御願寺としていた。中世にはすでに衆徒や坊官を中心とした寺院組織を調えていた。大雲寺の衆徒・坊官の下には公人法師の座があって、その配下に力者と呼ばれる者たちがいた。大雲寺力者は天皇や皇后の崩御に際して龕(棺)を担いだり、勅使供奉の役割を仕事としていた。力者は園城寺・円満院・聖護院の各配下にも存在したが、力者の統率権は大雲寺力者が握っていた。力者頭としては竹王と竹徳の両役があって、かれらが御用力者のかなめをなしていた。しかし力者間では、この統括権をめぐって争論が起こっている。
　大雲寺については、後三条天皇(一〇三四〜七三)の第三皇女が精神病になった時、寺に祈願して井戸水を飲んだところ治ったという伝承がある。以来、江

図13　大雲寺絵図（部分）　大雲寺本堂の右側に現石座神社が鎮座する。（→カラー36頁参照）

図14　大雲寺（『都名所図会』部分）
本堂石段下には、「こもりや」と記された参籠人が入る建物が設けられた。

戸時代には大雲寺は精神病治癒を願って参籠する人たちが多かった。当時岩倉では茶屋や民家において、参籠人たる精神病者を預かり、大雲寺で念仏や井戸水飲用などによって治癒に専念させた。そこでは強力と呼ばれる介抱人が実務をこなしていた。茶屋は大雲寺の請人としての役目を果たしていた。そして実相院は参籠人の届出に応じて鑑札（許可証）を発行した。

ながながと説明してきたが、つまり実相院→大雲寺→茶屋→強力といった上下関係のなかで、精神病治癒という名のもとの営業活動が、実相院を頂点として行われてきたのだった。参籠人の冥加金の額面は籠もる場所によって定められており、長期滞在も可能だった。

しかしかかる宗教儀礼だけで精神疾患が治るものではなく、実相院界隈では自らの命を絶つ者があとを絶たなかった。こういった現象への対策には、明治以降の近代医学の力を待たねばならなかったのである。

実相院の意外なすがたをかいまみたが、やはり岩倉地域にとっては重要な存在としてかわりはなかった。位置づけられていたことにかわりはなかった。それは門跡の存在というよりも地域と

047
総論　洛北岩倉と実相院門跡

図15 『実相院日記』
文久2年(1862)9月朔日条。目明かし文吉処刑の記事。安政の大獄に関わった者に対する粛清事件を記録。

密接な関係を持ち続けた坊官にあったといってよいだろう。これを知る事例として、幕末岩倉に五年間（一八六二～六七）幽棲していた岩倉具視の場合をみてみよう。『岩倉具視一代図会』（重要文化財・京都市歴史資料館蔵）によると、具視の身の回りの世話をした人物〈西川珍儀《與三》〉を保証したのは坊官だった。珍儀は村の農民で具視の世話係を承諾するも母親が反対したため、坊官は母親を説得。珍儀は坊官のことを「平常慈愛ヲ受ル実相院門跡坊官芝ノ坊ト称スル老人」と述べている。珍儀は明治元年（一八六八）鎮撫副総督岩倉具経の随員として出征。その後は宮内省に勤務した。

四　実相院日記

最後に『実相院日記』について述べ、本論を締めくくっておきたい。実相院には江戸時代から戦前に至るまでの日記約二五〇冊が残っている。日記は坊官によって記されたもので、明暦元年（一六五五）から始まり、昭和一四年（一九三九）まで続いている。慶安三年（一六五〇）から明治四年（一八七一）の分は、日記目録と題した天地二冊の

別冊があって、日ごとに記した綱文のみで日記内容を速読することができる。元来は往古から慶安三年までの分も存在したようであるが、不明となった分も冒頭に付記されている。さらに三冊からなる別冊が日記抜書としてつくられており、寛永一三年（一六三六）から宝永三年（一七〇六）までの日記本文が抄録されている。

そのほか幕末ではあるが里坊日記も作成されており、実相院では日記が重要な記録として丹念に記述され、しかも整理し保存されてきたことが知られる。天候、儀式、世上のできごとなどが詳細に記録されている。なかでも幕末の朝幕関係や志士の動静などまでしっかりと記されており、史料として大変価値がある。実相院文書のなかでは、特に近世に関する重要文献として必読のものである。

注

（1）『大雲寺縁起』

（2）石座神社境内は、平成三年（一九九一）、京都市より「石座神社文化財環境保全地区」に指定された。

（3）『石座神社記述』（石座神社奉賛会編、二〇〇二年）

（4）『後法興院記』文正二年一月一五日条

（5）宇野日出生『実相院の古文書』テーマ展図録（京都市歴史資料館、二〇〇九年）

（6）宇野日出生「足利義昭の子孫」『室町最後の将軍――足利義昭と織田信長――』安土城考古博物館図録、二〇一〇年）。のちに『足利義昭』（シリーズ・室町幕府の研究第二巻、戎光祥出版、二〇一五年）に所収。

（7）宇野日出生「竈を担ぐ人びと――京都岩倉、大雲寺の力者――」（佐藤孝之編『古文書の語る地方史』吉川弘文館、二〇一〇年）

（8）跡部信・岩崎奈緒子・吉岡真二「近世京都岩倉における「家庭看護」（上）・（下）」（『精神医学』四三・四四、一九九五年）

（9）小林丈広「近代的精神医療の形成と展開――岩倉の地域医療をめぐって――」（『研究紀要』三、世界人権問題研究センター、一九九八年）

〈参考文献〉

・『京都府古文書等緊急調査報告天台宗寺門派実相院古文書目録』（京都府教育委員会、一九八二年）

・『洛北岩倉誌』（一九九五年）

・竹田源『大雲寺堂社旧跡纂要』（一九九六年）

・菅宗次『京都岩倉実相院日記――下級貴族が見た幕末――』（講談社選書メチエ263、二〇〇三年）

・中村治『洛北岩倉』（明徳小学校創立百周年記念事業実行委員会、二〇〇七年）

・『京都岩倉 実相院』（光村推古書院、二〇〇八年）

第一章 構造のけしき

貴族邸宅の遺構

日向 進

図1 実相院平面図

実相院の表門、客殿は東山天皇の中宮承秋門院御所の内向き御殿の一部を享保六年（一七二一）に移築したものである。承秋門院御所は、宝永五年の京都大火に罹災後、翌宝永六年（一七〇九）に再建されていた。[1]

一 現在の建物の概要

表門は、二本の円形身柱の前後に各二本の角柱を立てた四脚門（四足門）の形式で、一〇段ほどの石段を上がったところに建ち、東面する。屋根は切妻造り、本瓦葺き。

客殿の屋根は桟瓦葺きで、かすかに起りを帯び、東と北に妻をみせている。主体部は、「上段の間」「滝の間」「波の間」「鶴の間」の四室が東西に一列に並ぶ。「鶴の間」の北に「牡丹の間」が突出して近世初期書院造りの建物にみられる中門廊的な構えをみせている。柱はすべて角柱で、長押を二段に廻し、菊花紋の六葉釘隠金具を打っている。

「牡丹の間」北側の縁（もとは畳廊下）は現在は仏間とされている。

「上段の間」（九畳）は一室全体が框一段上がり、正面に間口二間の框床と間口一間の違棚を備えている。棚は西楼棚の形式で、床・棚廻りの張付壁には帝鑑図（→カラー28〜30頁）が描かれている。天井は小組格天井、次室「滝の間」との室境上部は筬欄間で、門跡寺院

図4　上段の間

図5　滝の間

図2　表門

図3　御車寄

における対面の場として威儀を整えている。

「滝の間」「波の間」「鶴の間」の三室はともに一五畳大。「滝の間」と「波の間」の二室は本来は畳敷きであるが、現在は拭板が敷居と同面に敷き込まれている。「滝の間」と「波の間」の室境上部は竹の節欄間、「波の間」と「鶴の間」の室境上部は菱格子欄間。客殿の南東隅に玄関（御車寄）が付設されている。入母屋造り桟瓦葺きの妻を東正面に向け、銅板葺きの唐破風がつく。玄関の土間は切石を四半に敷き詰めている。玄関から一八畳大の室（もとは畳敷き）に続き、北に「使者の間」（一〇畳）が隣接する。二室の天井は格天井。

移築された建物は、のちに一部が撤去されたり仕様が改変されているところもあるが、基本的な間取りや建築構成は、移築時の姿が継承されている。

二　移築の経緯

実相院歴代の坊官によって書き継がれてきた日次記（『実相院日記』、以下『日記』。とくに断りのない引用史料は実相院蔵）によって、承秋門院御所の一部が実相院に移築される経緯を知ることができる。

承秋門院は享保五年（一七二〇）二月一〇日に薨去する。当時、実相院には「丸木」造りの「麁相」（粗末）な持仏堂一宇があるだけで、客殿・対面所・玄関などはなく、門跡寺院としての諸行事を行うこともできない状況にあった。そこで、承秋門院旧殿のうち、「御車寄・公卿之間・御内玄関迄之一棟」を実相院にいただきたい旨の願いが出された。検討の結果、承秋門院の一周忌が済んだ後に、それらは実相院に下賜されることが決定した（七月二八日条）。下賜されることになった承秋門院御所の部分を描出する『京引御殿御指図』図6によれば、「四半舗石」の「御車寄」「公卿之間」「武家伺公之間」「北面所」「御内玄関」「侍講所」と呼ばれる諸室から成る建物であった。

この間、実相院では移築の準備が始められている。八月に入ると、「御門引直し」「石垣

051　第一章　構造のけしき

図6 『京引御殿御指図』(移築以前)
※原本は、1間を1寸3分に縮小(1/50)して型押しされた方眼に沿って描かれている。
(→カラー37頁)

築」等の工事入札があり、落札者が決定（八月一二日条）、「四脚御門」「台所門」「中門」「長屋」「腰掛」に関連する石工事の入札落札者も決定（八月一七日条）する。現在の表門（四脚門）は承秋門院御殿から移築したものとされているが、八月一七日の記事はその傍証とすることができる。一〇月三〇日には坊官二人が承秋門院旧殿の状況を検分している。

享保六年（一七二一）二月一三日に一周忌が済み、三月八日に移築工事のための解体工事は四月八日に完了する。そして六月二一日に上棟し、九月一五日に移築工事が完了、安鎮が行われた。安鎮棟札の銘文「女院宮殿被移此地」も、承秋門院殿を移したことを証している。

享保七年の『御普請方御勘定帳』（以下、『御勘定帳』）によれば、「御文庫」「御書院」「護摩堂」などの工事も合わせて行われているが、それらは現在は失われている。また明治一四年（一八八一）に編纂された『京都府寺誌稿』（京都府立総合資料館蔵）によれば、その調査時点で「宸殿」「庫裏」「数寄屋」が失われていた。

享保六年の仕様帳《享保六年辛丑二月 実相院宮様御旧殿引方・同御取建方御普請諸仕様積帳》、以下『仕様帳』）には、細々とした作業の手順や指針が示されている。「御殿一式品々合紋能仕」とあって、部材の木口を保護し、釘は監督者に本数を報告し、壁土や下地の竹なども少しも損じることがないようにするなど、承秋門院御殿の旧態をまもるための周到な配慮のもとで移築工事が計画されたことが知られる。客殿小屋裏の部材には、「いろは」と漢数字を組み合わせた番付（「る五」「ち三」など）が確認できるが、それらが宝永再建時の承秋門院御所のものなのか、実相院への移築時に印されたものなのかは分からない。

三　移築後の客殿

『京引御殿御指図』（前出）、「岩倉御殿御指図」【図7】はそれぞれ移築前、移築後の客殿の構成を示す。

図7 『岩倉御殿御指図』(移築後)
※原本は、1間を1寸3分に縮小(1/50)して型押しされた方眼に沿って描かれている。(→カラー37頁)

移築後の主な変更は次の通りである。
(一) 旧殿の「御内玄関」から「武家伺公之間」「北面所」にかけて折れ廻りの一間幅の中廊下(拭板敷き)を通して、「上段の間」から「滝の間」ほか三室に続く一画を独立させ、対面所としての明確な空間性を与えた。
(二) 御車寄が北向きから東向きになり、このことに連動して、主屋根の棟が東西から南北になった。移築以前の『京引御殿御指図』に描出された屋根伏によると、東西に長い棟をおく主屋根に、唐破風をもつ御車寄などが棟を直交させている。そして、それぞれの梁行・桁行の規模は、『仕様帳』に記載された規模と合致する。『仕様帳』によれば、軒高は一丈七尺(一七尺=約五・一五m)である。現状の軒高(桁上端まで)は約一六尺五寸であり、高さ関係の改変は行われなかったと推測される。
(三) 「滝の間」の西に「上段の間」が新設された。「上段の間」の新設は、『仕様帳』によれば移築当初からの計画であったことがわかる。すなわち、「御車寄ヲ取申候跡、二間ニ三間、内二間半ニ弐間之御床并ニ二間半ニ壱間御棚有之、尤御上段新造ニ付足シ可申」とあり、旧殿の「御車寄敷石之間」のあったところに床・違棚付きの「御上段新造」とあり、上段框や床廻りなどの仕様が示されている。
享保七年(一七二二)一月六日にも「手斧始」の儀式があり、移築工事を請け負った大工棟梁藤村利兵衛が祝儀を頂戴している。ただし『日記』には前後に関連する記事は見出せないので、どういう建物に関する儀式であったのかは分からない。
享保七年の『御勘定帳』の後半部は、移築後における諸室の畳の仕様に関するものである。「次ノま」(一五畳)は「滝の間」、「右次ノま」(一五畳)は北側の畳縁(「牡丹の間」「仏間」を含む)にそれぞれ比定することができる。
ところで、嘉永七年(一八五四)三月二〇日に、客殿で狂言が演じられたことが『日記』に記されている。当初、門前の石座神社境内で奉納狂言が催されることになっていたが、境内の広さが十分でないことから、客殿が会場とされたのである。

墨引之処有来御殿御勝手直し文
□ 此色紙処引御殿之分
▦ 此色紙処新造仕足之分
▨ 此色紙処新造御切組之分

第一章 構造のけしき

053

図8 『舞台御覧所并拝見所之図』

「波の間」を舞台、「牡丹の間」西側の入側（畳縁）を橋掛かりとするように設営された。「鶴の間」は楽屋、「牡丹の間」は総勢一七人という狂言師一行の休息所にあてられた。「上段の間」には茵を敷き、御簾を垂らして門主の拝見所とされた。「公卿の間」は「御内一統」すなわち坊官たちの拝見所に、また北側の落縁先の庭には薄縁を敷き、床几を並べて「雑人」の拝見所とされた。「午下刻」（昼二二時過ぎ）に始まり「戌刻過」（夜九時頃）に終わったという。中入りのときには、拝見の人たちに「五厘焼饅頭」が五つずつ配られた。

『日記』に添えられた狂言会場としての客殿の配置図【図8】に「敷舞台 板間」とある「波の間」は三間に二間半の一五畳敷であるから、三間四方を定めとする能舞台の規格には足らない大きさではあった。また「鏡板代鶴ノ襖入ル」と記されている。「鶴の間」を飾る群鶴図のうち、西面の「波の間」側は杉戸（竹に虎図）になっているところから、鏡板の代わりとして使われたのであろう。

西本願寺白書院や小川家住宅（二条陣屋）など、通常は畳敷きであるが狂言や能を演じるときには畳をあげて床板をあらわす仕組みの座敷をもつ事例が知られている。現在、「滝の間」「波の間」は拭板敷きで、青葉、紅葉を床面に映す「床みどり」「床もみじ」として親しまれているのは、このような仕組みに対応することができるように、床板が仕上げられていたからであろう。

四　移築後の修理

移築後の建物は文政一三年（一八一六）の地震による被害を受けていたが、嘉永七年（一八五四）六月にも地震被害を受けた。二度の地震により、客殿は西南方向にかなり傾いたようである。経年による各部の劣化も認められたことから、その年に修理工事が行われることになった。

七月の入札後、八月から修理工事が始められた。一一月の壁の中塗り施工中、寒気が甚だしいため、五、六個の大火鉢で炭火をたきながら進めたというようなこともあった。しか

図9　棟札（享保6年）

し、中塗りの残りと上塗りは春まで延期することになった。

一一月一八日（一二月二七日安政改元）に八分通りまで進んだところで、棟札が打ち付けられた。このときの棟札の文面も『日記』に採録されているが、現物が小屋裏の棟木に打ち付けられている。また移築時に打ち付けられていた棟札をこのとき発見した記事も採録されている。このことは、移築されてから嘉永七年までの間に、本格的な修理工事が行われていなかったことを示唆する。享保六年のこの棟札も小屋裏に現存している【図9】。

五　客殿の屋根葺き材について

客殿の屋根は現在は桟瓦葺きである（玄関の唐破風を除く）。『仕様帳』には、瓦についてのみ記載されている。屋根葺き材については「古板弐分とち葺(栩)」と「新足シ屋根柿葺(こけら)」の項を立てて詳細な仕様が記されている。また、客殿の南端部には柿葺きの軒付けが残っていることからも、旧承秋門院御殿は柿葺きではなかったかと推測される。

安永九年（一七八〇）に刊行された『都名所図会』に、実相院境内の景観が描出されている。大雲寺の一段下が実相院の寺地であり、右方に石段と鳥居がみえるのは石座神社である。石垣を積んで土塀を巡らし、正面の石段を上がったところに表門のある構えは現在と同じである。門内の建物の様子は残念ながら雲に隠れているが、わずかに瓦葺きの屋根が認められる。南北に棟を置く建物と棟を直交する建物として描かれる構成は、現在の客殿と共通する。『都名所図会』が実景をうつしているとすれば、安永九年の時点で屋根は瓦葺きになっていたようである。時期を特定することはできないが、移築前は柿葺きであった屋根が、ある段階で桟瓦葺きに改められたのであろう。

おわりに

　実相院の客殿と表門は類例の少ない一八世紀初めの貴族邸宅の遺構として貴重である。それらは、宝永六年に建築されていた承秋門院御所の一部が解体され、享保六年に現地に移築されたものである。移築に際して間取りの一部が変更された箇所もあるが、主体部の構成は旧態が踏襲されており、また旧態を損なわないよう細心の技術的配慮が払われたことが、移築時の関連史料からうかがうことができる。

注

（1）宝永六年に再建された承秋門院御所の全容は、宮内庁書陵部所蔵の指図（『中井家文書の研究六』中央公論美術出版、一九八一年）によって知ることができる。

（2）『実相院日記』享保五年（一七二〇）四月一四日条
一、承秋門院様御旧殿之内、御寄附被遊被進候ニ付、伝奏中へ口上書被差出候処、如左

口上
実相院御門跡只今迄之御寺麁相成丸木立一宇御持仏堂斗ニ而、御客殿・御対面所・御玄関無之、御法事御執行又者三井寺一山惣礼等之節毎事難調候ニ付、御先代より造立被成度思召ニ候得共、少御寺領故付被及御手沙汰、数年難儀之御事御座候、依之承秋門院様御旧殿之内、御車寄・公卿之間・御内玄関迄之一棟、御寄附被遊被進候様ニ願思召候、此段宜御沙汰被為入頼候、以上

　　　　　　　　　実相院宮御内
　子四月　　　　　　　北河原伊織
　　　　　　　　　　　三好大進
　　　　　　　　　　　松尾刑部卿

（3）享保六年（一七二一）二月に作成された仕様帳（『享保六年辛丑二月　実相院宮様御旧殿御引方・同御取建地方御普請諸仕様積帳』）には、実相院に移築されたのは、梁行三間・桁行二間半の「御車寄石間」、同五間半・一〇間の「続之御間」と記載されている。現状の間取りに対応させると、「御車寄石間」は四半石敷きの玄関、「続取合」は「滝の間」「波の間」「公卿の間」「使者の間」「御車寄」および一二畳大の部屋（二区に間仕切られている）・北側の縁・折れ廻りの中廊下が、また「続取合」は「鶴の間」と「牡丹の間」（仏間を含む）にそれぞれ相当する。

（4）小屋裏に棟札が打ち付けられている。

（表）
　御車寄
　　上　　大工棟梁　　柳理兵衛
　　惣御殿　　　　　　同茂右衛門

（裏）
　享保六年丑六月廿一日御棟上
　　　三好大進　　　　柳氏守重
　坊官　松尾刑部卿　　杉原幸右衛門
　　北河原伊織　　　　大工柳氏守安
　　　　　　　　　右四人奉行也

（5）実相院に金森宗和好みの茶室が引き取られたことについては、拙稿「実相院と金森宗和好みの茶室」（『茶道雑誌』平成一九年三月号）で検討している。

（6）『実相院日記』嘉永七年八月五日条

付記　小稿は平成一六〜一七年におこなった調査の成果をもとにしている。図6〜8は杉本菜々氏（京都工芸繊維大学大学院生―調査時）の作図になるものである。付記して謝意を表します。

第二章 空間のよそおい

門跡寺院特有の庭

今江 秀史

表1　門跡寺院の史跡・名勝一覧

寺院名称	宗派	区分	名称	指定年月日
青蓮院	天台宗	(国)史跡	青蓮院旧仮御所	昭17.3.7
聖護院	天台宗	(国)史跡	聖護院旧仮皇居	昭10.12.24
三千院	天台宗	(市)名勝	三千院有清園庭園及び聚碧園庭園	平12.4.1
曼殊院	天台宗	(国)名勝	曼殊院書院庭園	昭29.3.20
照高院	天台宗	現存せず		
毘沙門堂	天台宗	－		
実相院	天台宗	－		
仁和寺	真言宗	(国)史跡	仁和寺御所跡	昭13.8.8
		(市)名勝	仁和寺庭園	平8.4.1
大覚寺	真言宗	(国)史跡	大覚寺御所跡	昭13.8.8
		(国)名勝	大沢池附名古曽滝跡	大11.3.8
醍醐寺三宝院	真言宗	(国)特史 特名	醍醐寺三宝院庭園	昭2.6.14(史・名) 昭27.3.29(特史・特名)
蓮華光院	真言宗	現存せず		
随心院	真言宗	(国)史跡	随心院境内	昭41.6.21
勧修寺	真言宗	(市)名勝	勧修寺庭園	昭63.5.2
知恩院	浄土宗	(市)名勝	知恩院方丈庭園	平2.4.2

（寺院・宗派名は、京都市編『京都の歴史5』より掲出）

一　門跡寺院の庭の分類は"寺院"なのか

　門跡寺院の庭は、従来、寺院に伴うものとして分類されてきた[1]。その分類自体は、門跡寺院が江戸期の社会において、諸派寺院と同様の位置づけにあったという経緯を踏まえれば妥当である。

　その一方で、門跡寺院の長である門跡は、僧侶の身でありながら、宮家もしくは摂家を出自とする宮廷社会の一員であった。一生涯、宮家・摂家の身分を持ち続けた門跡の交際範囲は、宮廷社会はもちろん武家、寺社家、町衆にまで及んでいた。また、その社会的な立場と職能は、諸派寺院の仏僧と異なり、引いては生活のあり方も違っていた。

　庭を含む土地の利用は、各境内あるいは各屋敷の用途や住人の構成と連動して、その機能や利用のあり方が異なる。それを考慮すれば、宮廷社会の一員である門跡が住まう門跡寺院と諸派寺院を同一視することには、妥当性が問われる。

　そこで本章では、門跡寺院の庭を漠然と寺院の類型とする先入見を差し控えて、実相院を主軸として、門跡の社会生活と門跡寺院の利用形態を、資料と現況の照合を通じて分析することによって、門跡寺院における庭の特徴の一端を解明したい。

表2　尼門跡寺院の史跡・名勝一覧

寺院名称	宗派	史跡・名勝 区分	名称	指定年月日
霊鑑寺	臨済宗	－		
林丘寺	臨済宗	－		
曇華院	臨済宗	－		
宝鏡寺	臨済宗	－		
慈受院	臨済宗	－		
大聖寺	臨済宗	(市)名勝	大聖寺庭園	昭60.6.1
光照院	浄土宗	－		
三時知恩寺	浄土宗	－		
瑞竜寺	日蓮宗	－		

（寺院・宗派名は、京都市編『京都の歴史5』より掲出）

二　門跡寺院境内の文化財としての評価

そもそも門跡寺院の境内ならびに庭は、社会的にどのような認識がなされてきたのか。そのことを知る指標の一つとなるのが、文化財指定である。京都市内に所在する門跡寺院のうち、その境内ならびに庭が史跡や名勝といった文化財に指定されているものは、表-1の通りである。現存しないものを除いた全二一か寺のうち、半数以上の一三か寺の境内もしくは庭が、文化財（史跡・名勝）に指定されていることになる。それに対し、尼門跡寺院の境内ならびに庭の指定は、大聖寺の庭だけである【表2】。

文化財が指定された理由は、指定に伴って作成された指定事由からうかがい知ることができる。一例として、〈史跡聖護院旧仮皇居〉の記述を抜粋すれば、以下の通りである。

天台宗門跡派大本山ニシテ延宝年間烏丸通今出川ノ地ヨリ現地ニ転シ、本堂、書院、寝殿、庫裏等ヲ造営ス。即チ既存ノ建物之ナリ。天明八年正月三十日内裏炎上ノ際、光格天皇御避難アラセラレ、寛政二年十一月二十二日迄仮皇居トナシ給ヒ、次テ安政元年四月六日内裏炎上ノ際孝明天皇ノ皇子祐宮ト共ニ御避難アラセラレ、同月十五日迄御駐輦アラセラレタル処ニシテヨク旧規模ヲ存セリ。

この指定事由からは、指定名称が明示するように「旧仮皇居」としての価値を読み取ることができる一方で、門跡寺院としての意義については見出されない。このように文化財指定において、門跡寺院についての事項が明記されていない事例は他にもある。

たとえば〈史跡青蓮院旧仮御所〉の指定事由の中心は、「天明八年京都大火ノ砌、仙洞御所罹災ノ厄ニ遭ヒ、（中略）青蓮院ニ御移徙仮御所トセラレ、天明八年二月四日ヨリ寛政二年十一月二十五日迄御座アラセラレタリ」こと、そして明治元年・二年の明治天皇の御小休の遺構であったことである。

さらに〈史跡仁和寺御所跡〉の指定事由では、「当寺ハ宇多天皇ガ皇考光孝天皇ノ奉為ニ御創建遊バサレシモノニシテ仁和四年秋八月竣成シ勅ニ依リ号ヲ大内山仁和寺ト賜ヘリ」

図2　北庭（2015）＊
（以下＊は京都市文化財保護課撮影）

図1　実相院の庭の形態概念図

こと、「延喜四年三月法皇本寺ニ御室ヲ営マセ給ヒ爾後仙洞トシテ御座アリ承平元年七月十九日此ノ地ニ於テ崩御アラセラレタリ」と、天皇による創建であったこと、のちに仙洞御所になったことが価値付けられている。

ただし仁和寺については、「爾来当寺ハ概ネ法親王ノ御入寺遊バサルルヲ例トシ朝野ノ尊信頗ル篤シ」と、門跡寺院であることが含意されている。

以上の指定事由を踏まえれば、文化財とくに史跡としての価値は、天皇の仮御所あるいは法親王の仙洞御所となったことに主眼が置かれており、門跡寺院であることが積極的に評価されていたとは考えにくい。つまり、これまでの文化財指定の観点における門跡寺院境内の特性についての認識は、希薄であったことになる。

三　現代・近代当初にみる実相院境内の庭

門跡寺院の建築については、各個別の建物についての先行研究がある。庭については、飛田範夫が青蓮院境内の変遷とあわせて検証している。そのなかで飛田は、「宸殿とか小御所という名前の建物があり、特殊な配置形態をとっているところに門跡寺院としての青蓮院の特色がある」と記しているが、その特色の内容については言及されていない。

常識的には、庭といえば草木を植え、築山や園池を備えた〝庭園〟という印象を得る。それゆえ今日、庭の研究といえば、〝庭園〟の解説と同一視されてきた。しかし元来、土地としての庭とは「何かを行うための場所。何かの行事の行われるその場所」あるいは「家屋の周りの空地」であった。その語義を敷衍すれば、屋敷や境内とは、いくつかの庭の集合体とみることができる。近年の京都市内における文化財指定では、旧来の庭の語義に基づいて、建物をとりまく屋敷全体を対象とし、その全体像の把握のために〈形態概念図〉と呼ばれる平面図を作成している。

本章では、その手法に則って、現状と記録が残る近代当初の実相院境内における庭の構成を確認する。

図4　北東庭(2012)

図3　北東庭(2015)＊

(1) 現代の実相院境内の庭

　北西側を斜面に開く実相院境内は、客殿兼本堂、庫裏、玄関など北側を斜面に囲まれ、東側に正門を開く実相院境内は、客殿兼本堂、庫裏、玄関などからなる建物群を中心とする。境内の土地は、各建物と工作物との対応関係から、六か所の庭に分節できる【図1】。

　北庭は、客殿兼本堂に北面する平坦地であり、山側の一部に土塁状の盛土が施されている。その北端の斜面は、北山病院との境界となっており、斜面際から一条の排水路が引かれ、客殿と本堂の角にめがけてそれぞれ分岐している。敷地全体としては一面の苔地であるが、斜面の裾に列植された紅葉の下部に石造物が並ぶ光景は特徴的である。なお、〈床もみじ〉とよばれる庇の間の黒光りする床板に映り込む紅葉は、この庭に植栽されたものである。

　北東庭は、南・東側を塀、北側を斜面で囲繞された、客殿の東側正面に広がる広大な大庭(白州の庭)で、東方に比叡山を一望することができる。竹村俊則は、『新撰京都名所図会』において「もとは蹴鞠の庭であったが、近年修理して枯山水の庭に整備された」と記述しており、年代は不明であるが大庭から石庭へ造り変えられたことが知られる。さらに平成二五年には、市民参加の庭造りとして、広い範囲が造形的な〝庭園〟に改変された。

　北西庭は、客殿の背面と山裾に挟まれた二層のひな壇状地形の一画である。その上層には、稲荷社と紙本墨書『仮名文字遣』(→カラー40頁)が収められた収蔵庫が所在する。

　南庭は、庫裏の側面と土塀に挟まれた余地あるいは通路である。

　南東庭は、東面に石段と四脚門を介して、外部と御車寄をつなぐ造形的な要素の希薄な平坦地であり、主たる用途は境内への入口・通路である。

　南西庭は、庫裏と書院の北面に築かれた園池・茶室を伴う北部と、庫裏の西裏側にあたる南部に大別される。北部は、山林を背景とする斜面地と園池からなり、双方をとりまいて幾条の園路が設けられ、要所に景石や灯籠等の工作物が据えられている。北部の南西角にはL字形の平面をもつ書院が建てられ、山裾の傾斜を埋める積石や景石による濃密な造形を呈している。この庭については、竹村が明治一〇年(一八七七)に新造されたものである

061　第二章　空間のよそおい

図5 「実相院境内略図」

ると指摘している。南部は、いわば庫裏の裏庭であり、白砂敷の平坦地となっている。

(2) 近代当初の実相院境内の庭

次に、過去の実相院境内の様子についてみてみよう。現時点で検証できる最古の資料は、京都府立総合資料館蔵『寺院調書』である。明治一六年一一月一八日付、実相院住職石座密道の記名で、境内構成の記述にあわせて境内略図【図5】が掲載されている。そのうち境内に関する実数を記述した箇所を抜粋すると、以下の通りである。

一　客殿本堂兼　　梁行十間半桁行五間
一　庫裏　　　　　梁行六間半桁行八間
一　玄関　　　　　梁行弐間半桁行八間
一　台所　　　　　梁行五間半桁行五間
一　土蔵　　　　　梁行弐間桁行弐間半
一　小屋　　　　　梁行弐間桁行七間
一　表門　　　　　梁行弐間桁行三間
一　中門　　　　　梁行壱間桁行弐間
一　境内　　　　　千六百八拾三坪
一　境内仏堂　　一宇
　　鎮守堂
　　本尊　　茶枳尼天
　　由緒　　義海門主御信仰ニヨリ勧請創建ス
　　建物　　梁行五尺桁行三尺

『寺院調書』所載の境内構成の記述と現況を比較すれば、以下の前後関係を読み取ることができる。

境内の建物と工作物は、「鎮守堂」以外、境内略図に記載されている。「鎮守堂」は、他の施設と比べれば、規模が小さいため描写が省略されているとみられ、現在の北西庭に所

図7　北西庭の稲荷社（2015）＊

図6　北西庭（2015）＊

在する稲荷社に該当すると推察される。

客殿兼本堂と庫裏・玄関・表門・中門は、おおむね旧態を保っているが、かつて庫裏であった箇所の北半は、本堂の延長として使われている。台所は、その機能を失い、東側に増築され庫裏の延長として利用されている。

実相院境内の現況と境内略図を比較すると、失われている建物や工作物は少ない一方で、建物の増築を多く確認できるが、おおむね近世の形態を継承しているものと推察される。

四　江戸期の門跡寺院をとりまく人々と利用形態

実相院境内の庭は、江戸期以降に増設あるいは改変されたことが明確であり、北東庭と北西庭を差し引いてみれば、これといった造形的な特徴はみられない。言い換えると、実相院境内には、それ特有の庭の形態を見出すことができないということになる。たしかに庭の形態だけをみると、前述のような結論に導かれるが、冒頭に述べた門跡の社会生活と門跡寺院の利用形態に着目すれば、そう結論することは早計である。

近世の門跡寺院の影響圏

そもそも近世の門跡たちは、どのような人々と交流し、いかなる人々が門跡寺院の庭に接したのか。

まず門跡と身近なところから書き出せば、宮家や摂家、院家、その他の門跡がいる。門跡にとって宮家や摂家は、縁戚関係であり、門跡同士では、御所における御修法祓などに参列した。また、天皇に近しい門跡は、天皇家の近親者の一人として、「諸礼のみならず折にふれ天皇が内々の宴を賜り、種々の相談に預かるなど」した。

このように門跡が天皇に身近な存在であったということは、御所に参内する機会が自ずと多くなった。門跡寺院は、京都北山の奥深くに位置する実相院などのように、山間部に所在する場合が多く、御所への行き来に適した立地とはいえなかった。そこで、いわば門

図8 「天保八年補刻　禁闕内外全図」

跡寺院（本坊）の出先施設である「里坊」が宮中とのやりとりのために用いられた。「天保八年補刻　禁闕内外全図」によると、実相院の里坊は、御所の東方、寺町通に西面する薬師御門の東南側に所在した（図8）。

次に、門跡の生活に近しい人々としては、院家と坊門がいた。院家とは、親王や貴族を出自とする仏僧のことであり、中世以降には、門跡に次ぐ格と由緒を有する寺院のことを示すようになった。それは、いわば諸派寺院の本山と子院の関係に類似するが、その関係と同様の階層構造があったわけではない。近世の門跡寺院として数多くの院家を擁立していた事例としては仁和寺が知られ、かつて同寺には、金堂・経蔵・九所明神・御影堂・観音堂・本坊からなる伽藍の南東側に、一〇か所近くの院家が構えられていた。坊官は、門跡寺院の寺務方であり、日常の生活でもっとも門跡と密接なかかわりをもつ人々であった。また坊官を通じては、武家や寺社家、農家や町家とのかかわりもあった。

一言で門跡寺院といっても、その内情は一様ではなかった。その一端に言及すると、修験道場である醍醐寺三宝院と聖護院は、数多くの修験者の参集の拠点となった。また、宮中と密接な関係を持っていた尼門跡寺院（比丘尼御所）は、幕府による経済援助によって、数多くの皇女を迎え入れた。尼門跡寺院において門跡らは、修行・信仰生活に加えて、和歌や手習いなどの修練につとめた。その結果として尼門跡寺院は、文芸サロンとしての性質を持ち、幅広い人々の交流の拠点となった。

以上のように、門跡寺院には、多種多様な人々が訪れ、宗教・文化儀式、来客の接遇・対応などさまざまな意図で利用されていた。それを踏まえれば、複数の庭が多様な来訪者対応の一役を担っていたことは想像に難くない。

五　門跡寺院境内の特徴と実相院境内に固有の特徴

実相院境内の構成と門跡寺院の利用形態の概略を踏まえ、諸派寺院とその他の門跡寺院境内を事例に挙げて、その特徴を分析してみたい。

図9　南東庭と玄関(2015)＊

(1) 門跡寺院境内の特徴

まず実相院境内と諸派寺院との単純な相違点としては、前者には独立の仏堂や鐘楼がなく、伽藍配置の規則性が希薄であることが挙げられる。たとえば、近世における臨済宗の伽藍配置を良好に残している妙心寺では、南端の勅使門から、整然と放生池・三門・仏殿・法堂・玄関・大方丈・大庫裏が、独立した施設としてほぼ直列し、それらの西側面に鐘楼、東側面に経蔵や浴室が配されている。一方、実相院は、客殿と本堂・庫裏・玄関が一体の建物となっており、境内の規模は異なるが、むしろ退蔵院や雑華院など境内塔頭における方丈と庭の構成に近似している。ただし、大覚寺や仁和寺等には、独立の仏堂や鐘楼が設けられていることからみて、その有無が門跡寺院境内に特有の事項とはいえない。伽藍配置の規則性の薄さは、後世の改修に伴う、門跡寺院境内の固有事項とは断定できない。ましてや、門跡寺院における近世の伽藍配置の記録は限定されているため、資料から門跡寺院境内の特徴を明らかにするにはおのずと限界がある。

そのように門跡寺院境内の特徴は見出しづらいが、客殿あるいは寝殿とその上段の間、そして前面の庭との連関は、数多くの同境内に共通してみられる。実相院でいえば、南北に並列する北東庭と客殿兼本堂との関係である。この連関は、京都御所の紫宸殿と南庭が祖形というべきもので、たとえば青蓮院の寝殿に伴う大庭は、それを模して右近の橘と左近の桜を植える。

この客殿とその前面の庭、そして上段の間との連関は、平安期の上級貴族の住宅における大庭と寝殿、母屋の御座からなる形態の伝統を引き継いでおり、門跡寺院境内が貴族住宅の系譜にあることを物語っている。

平安期、寝殿に伴う大庭は、年中行事をはじめとする公的な儀式を行う場として用いられていた。大庭は、多様な催事対応を前提して幄舎などの工作物を仮設するために、建物際に一部植栽する以外は、平坦地にする必要があった。こうした大庭を用いた催事は、平安期以降の宮廷儀式の形骸化に伴い、近世に至ってはほとんど行われなくなった。それにより、大庭は存在意義を失ったが、近世においては、住まい造りの規矩

図11　南西庭(北部)山裾＊

図10　南西庭(北部)園池＊

として、規模を縮めながら客殿や方丈の前庭として存続した。そのような変遷の中で、門跡寺院の寝殿に伴う大庭が、規模の大きさを保ち続けてきたことは、まさに宮廷社会の伝統を象徴しているといってよい。

(2) 実相院境内固有の特徴

ここで、実相院境内における固有の特徴が浮き彫りとなってきた。すなわち実相院境内の施設構成は、宗教色が薄いということである。具体的にいえば、その他の門跡寺院で備え付けられている、仏堂や法要において時刻を知らせる鐘楼、経典をおさめておくための経蔵など独立した宗教施設がほとんど所在しない。また、近世における実態は明確ではないが、今日、聖護院には、護摩道場とよばれる採燈大護摩供のための白州の庭が設けられており、大覚寺の御影堂や五大堂の前方には、法要の参列者が参集できる前庭が確保されている。それに対して、実相院では、過去に庭上でそのような行事が行われた記録が現時点では見当たらないし、今日でも同様の機能をもった庭の存在は認識できない。実相院境内は、承秋門院御所から移築された客殿兼本堂とその他の施設によって、門跡寺院としての機能を満たしてきたことになる。

近世の実相院は、無住の時期が短くなかったが、それは、同境内における恒常的な責務を担う必要性が希薄であったことを示唆する。実相院境内の設えをみる限りでは、そこは宗教施設というよりも、むしろ貴族住宅としての意味合いが強かった可能性がある。

おわりに

門跡寺院の寝殿あるいは客殿の前面に広がる大庭は、今日のわれわれの印象では、広大な空閑地もしくは余地であるとしか思えない。今日、寝殿等に伴う大庭の体裁を保持している門跡寺院でも、大庭は、苔で覆われていたり、白砂敷に砂紋が描かれている場合がある。それは、大庭が時代の要請を失い本来の機能を果たさなくなった実状を示しているが、

図13 平安神宮の大極殿前に設けられた舞台
（同右）

図12 名勝平安神宮神苑の大庭における薪能
（金剛流能「絵馬」 撮影：ウシマド写真工房
写真提供：京都能楽会）

しかし平安期以来の庭の歴史を踏まえると、この大庭の存在は、古来の伝統的な住まいづくりの継承を実証し、門跡寺院としての独自性を顕示している。その範となるのが、京都御所の紫宸殿の南庭であり、それは今日も正統な白州の景を保ち続けている。

平安期以来、大庭は、催事のための場であり、無味乾燥な空閑地ではなかった。行事の内容は様変わりしているが、現在もその利用の伝統を引き継いでいるのが、意外にも「名勝平安神宮神苑」などで行われている薪能や音楽イベントである。その大庭は、催事となると大きなステージや音響機器が配置され、大量の座席が並べられて、盛大で華やかな様相を呈するが、催しが終わるとまた清浄な白州の景に戻る。そのような利用方法は、宮廷社会の伝統を引き継ぐ門跡寺院に合致するとは言い難いかもしれない。が、門跡寺院の庭の存在は、大庭を活用することによって、より際立ったものになるだろう。

注

（1）たとえば、中根金作『京都名庭百選』（淡交社、一九九九年）では、庭を「寺院」「宮廷・公家・公卿」「茶」「町家その他」に分類し、曼殊院・三千院・霊鑑寺・青蓮院・知恩院・勧修寺・三宝院が「寺院」の庭園として掲出されている。

（2）杣田善雄「門跡の身分」（堀新・深谷克己編『〈江戸〉の人と身分3 権威と上昇願望』吉川弘文館、二〇一〇年）

（3）これは、従来の文化財指定における、門跡寺院の認知度の希薄さを如実に示しているが、平成二一年（二〇〇九年）に東京藝術大学大学美術館で開催された展覧会「尼門跡寺院の世界」で、尼門跡寺院内における庭の存続が写真等で紹介されており、将来的な調査の必要性が示唆される。（中世日本研究所ほか編『尼門跡寺院の世界―皇女たちの信仰と御所文化―』、産経新聞社、二〇〇九年）

（4）国指定史跡名勝天然記念物指定台帳（京都市文化市民局所蔵）

（5）一例を示すと、中村昌生・日向進「京の小建築 22 南禅院・聖護院」『日本美術工芸』四九三号、一九七九年）がある。

（6）飛田範夫「青蓮院の庭園と建築の変遷について」（『造園学会誌五三（五）』四三―四八、一九九〇年）

（7）『日本国語大辞典 第二版 第十巻』（小学館、二〇〇一年）
（8）その事例としては、国指定名勝〈杉本氏庭園〉（平成二三年指定）、京都市指定名勝〈角屋の庭〉（平成二六年指定）、同〈中井家の庭〉（平成二六年指定）がある。
（9）北東庭の改修については、竹村俊則『新撰京都名所図会』（白川書院、一九五九年）に記述されていない一方で『昭和京都名所図会3 洛北』（駸々堂出版、一九八二年）に掲出されていることから、昭和三四年から昭和五七年の間に行われたものと推察される。
（10）『京都新聞』朝刊（二〇一四年四月二三日）
（11）「また客殿の背後、書院とのあいだにある庭園（明治）は、寺伝では庭師又四郎の作庭とつたえるが、実際は明治十年（一八七七）に新たに作庭されたもので、このとき残っていた庭石を石橋や護岸石組に用い、また滝壺より水を引いて池泉観賞式にする等、よく桃山時代の豪壮な風趣を再現するように改められた」（注9『昭和京都名所図会3 洛北』）
（12）京都府立総合資料館蔵『寺院調書』
（13）廃仏毀釈の余波は、門跡寺院にも例外なく及んだことからみると、一部の施設は明治初期に失われた可能性に留意しておく必要がある。
（14）杣田善雄、注2
（15）柴田純「随心院門跡里坊の役割」（『随心院門跡を中心とした京都門跡寺院の社会的機能と歴史的変遷に関する研究』京都府立大学文学部、二〇〇六年）
（16）京都市編／刊『京都市史 地図編』（一九四七年）
（17）古藤真平「仁和寺の伽藍と諸院家（上）」（『仁和寺研究 第1輯』古代学協会、一九九九年）
（18）龍谷大学龍谷ミュージアムほか編／刊『聖護院門跡の名宝』（二〇一五年）
（19）『尼門跡寺院の世界』
（20）注3『尼門跡寺院の世界』
（21）実相院の客殿兼本堂は、寝殿と同様である。寝殿とその上段の間が多くの尼門跡寺院に備わっていることは、吉田亮「霊鑑寺上段の間」（注3『尼門跡寺院の世界』）において指摘されている。
（21）京都市文化市民局文化財保護課編／刊『京都市文化財ブックス第19集 庭園の系譜』（二〇〇五年）
（22）注18『聖護院門跡の名宝』

第三章　美のしつらい

奥平　俊六

実相院の襖絵

　京都には門跡寺院が多く、その障壁画は建物とともに御所より下賜をともなう場合が多い。洛北岩倉の名刹実相院もその一つである。

　実相院の建物は享保五年（一七二〇）に承秋門院崩御の後にその御所のうち「御車寄」、「公卿之間」、「玄関」が下賜されたものであることが同寺の記録より明らかになっている。その承秋門院の御所は、宝永六年（一七〇九）に内裏、霊元院御所、新上西門院御所、東山院御所とともに建造されたものである。したがって実相院に大量に遺された狩野派の障壁画は同年に建造された承秋門院御所にあった障壁画と考えられていた。

　しかし、ことはそれほど単純なものではない。現状の障壁画は改変が多く、建築についても「御所造営時の指図と、現在の平面図と突き合わせると、意外にも実相院では、承秋門院の御車寄の建物を前後逆にして客殿として使っていたのである」と指摘されている。さらに創建当初の中宮御殿（承秋門院御所）について記録した『月堂見聞集』（巻之三）の「新御所新殿御絵之間書附」によると、障壁画の画題と筆者を記した「中井家文書」中の図面において御所の御車寄の建物を前後逆にして客殿として使っていたという。また、障壁画の画題と筆者を記した「中井家文書」中の図面において「金から紙」によって装飾されていたという。これについては一つの仮説が提示されているが、まずは承秋門院御所の記載はほとんどない。これについては一つの仮説が提示されているが、まずは現状の障壁画の子細を明治期に編纂された『京都府寺誌稿』（六二、京都府立総合資料館）によって確認しておこう。

図1　「帝鑑図」床貼付（⑧上段の間）

旧時建物

一　宸殿

瓦葺二重垂木切椽ニテ内

上段ノ間ハ柤子入合天井弐間床墨壁

壱間違棚　欅　壁　金貼付梅ノ墨画　萬峰羽山ノ筆　襖　金貼付人物画　筆者未詳 …⑧（以下番号はカラー8頁配置図に対応）

次ノ間　合天井　同　襖　金貼附人物画　○唐紙　金貼付人物画　筆者不詳 …⑦

三ノ間　天井　同　襖　同　山水画 …⑥

四ノ間　合天井　同　襖　同　千羽鶴ノ画 …⑤

仏ノ間　天井　襖　画波ノ墨　同　杉戸　南天画 …④

仏ノ二間　天井　襖　金貼附　牡丹画　同　杉戸　竹之画 …③

警護ノ間　流天井　襖　画　同　竹虎ノ墨画 …②

一　庫裏

瓦葺二重垂木

使者ノ間　合天井　襖　狩野永敬ノ筆　虎ノ墨画　筆者未詳 …⑨

玄関ノ間唐破風合天井　襖　同　仙人ノ画 …⑩

公家ノ間流天井襖北ノ方　金沙絵琴棋書画ノ図　南ノ方　同温公壺破ノ図　筆者未詳 …⑪

院家ノ間流天井襖北ノ方　金沙絵雁ニ秋□ノ画　南ノ方　同桜藤ノ画　筆者未詳

「宸殿」と「庫裏」に分けて記述されているが、「宸殿」は北側部分、「庫裏」は南側部分で、一棟の建物である。「宸殿」部分は、⑧から⑤の順で西から東へ直線的に並び、その北東に④・①・③が張り出している。「庫裏」部分は、⑪が⑧の南に位置し、⑨と⑩が⑪と廊下を挟んでその東側に南北に並ぶ。

一　上段の間

まず、上段の間⑧から見ていこう。上段の間は西側に大床、その左方に違棚が設えられ、

図2　「黄帝造船図」(⑧上段の間)

図3　「黄帝造車図」(⑧上段の間)

床と違棚には一連の壁貼付絵【図1】が描かれている。違棚の天袋には『京都府寺誌稿』にも書き留められた「萬峰羽山」の署名のある絵があるが、これは幕末明治期のものなので考察の対象から除く。大床は、冕冠を被った人物が水墨山水画の衝立の前に坐す図様で、狩野探幽筆の名古屋城以来の帝鑑図の描き方によっている。

南側の襖には、竜頭の舟の建造場面【図2】、東側の襖の右方に車の建造場面【図3】が描かれる。これは伝説上の帝王黄帝が初めて舟と車を造らせた場面である。大床とともに部屋の主題が一連のものであるとするならば、部屋全体で『易経』や『十八史略』に載る「黄帝造船造車図」を描くものと考えられる。これはわが国の帝鑑図の図様に大きな影響を与えた明版の『帝鑑図説』にはない主題だが、『帝鑑巻』(金沢市立中村記念館蔵)、『歴代聖賢図巻』(徳川美術館)、狩野探幽筆『新図十二品』などに描かれており、とくに「帝鑑巻」とは図様的にも近い。なお、造車の場面の左手に描かれた傘を差し掛けられている人物の図様は、『帝鑑図説』の「解網施仁」における殷の湯王の姿が従者とともに用いられている。「中井家文書」によると宝永度の造営関連では院御所御学問所に狩野常信(養朴)が「掲器求言」と「解網施仁」を描いているのがやや気になるが、この上段の間との直接の関連は不明である。

大床のある上段の間に帝鑑図を描くことは、名古屋城を初め江戸初期から中期にかけての狩野派障屛画には多い。たとえば、実相院と同時代の例では、後西天皇の御所を移築した毘沙門堂にも同様の図様があるが、これは庭前に麒麟などがおり、別の帝鑑図の主題である。「黄帝造船造車図」は上にも記したように、図巻など小画面には描かれているが、それを襖の大画面に展開させた例は他に見当たらず貴重なものといえよう。

二　滝の間

上段の間の東に位置する部屋は現在「滝の間」⑦と呼ばれている。人物の大きさ、および金雲の形や配置などから、上段の間と同じ時期に同じ御殿にあったものとしてよいであ

図5　「高士図」（⑦滝の間）

図4　「四皓騎驢図」（⑦滝の間）

ろう。上段の間との境になる西側の襖には、驢馬に乗る老人が描かれる。第三面の一人は後ろを振り返っており、第二面の二人は驢馬を並べて進み【図4】、いずれも童子が付き従う。この図様はそのまま南側の襖にも続き、その第一面に先頭を行く騎驢の老人がやはり童子を連れて、騎乗のまま振り返っている。

その先には瓢簞や籠を棒の先に付けた童子が行き、さらに西側の画面には三人の老人がその滝を見上げ、左に杖を持った高士が童子を連れて立っている【図5】。この北側の中央、ちょうど滝の部分の襖を空け、その向こうの縁の戸も開け放つと庭が望め、磨き込んだ床に季節ごとに紅葉や若葉が映るのである。現在、「床もみじ」「床みどり」として親しまれている部屋である。

この部屋には計九人の老人が描かれているので「香山九老図」の可能性もあるが、探幽の同画題の作品（たとえば静岡県立美術館蔵の「七賢九老図」屛風）の人物配置などとはかなり違う。また、西南の場面と東北の場面の人物配置がやや不自然である。こうしたことから、この部屋の画題について本来あった御殿の問題とともに、野口剛は新造御所に移徙した年の一二月に崩御した東山院の御所の襖絵の一部がこれに当たるのではないかという仮説を提示している。というのは、『中井家文書の研究』によると、東山院御所は正徳六年（一七一六）に秀宮御所として再利用される以前に、常御殿・公卿之間・摂家休息所などが解体されているのだが、その摂家休息所には二部屋連続で「四皓七賢」が描かれていたという。この二部屋の部分を合わせて、実相院の滝の間に使用したのではないか、というのである。

たしかに滝の間の西南に描かれた四人の騎驢人物は、秦末の乱を避けて商山に向かう四人の隠士、いわゆる商山四皓の騎驢場面を典拠にしたものであろう。ちなみに、この主題は大岡春卜の弟子江阿弥などにも作品がある。そして残る五人の人物は竹林七賢ではなく、『論語』に登場する周の七賢中の五人ではないかと、野口は推察しているのだが、その当否を判断するだけの材料を今は持ち合わせていない。というのは、同様の騎驢人物三人を含む九人の老人を描く例が、御所の遺構を移築した同じ門跡寺院の聖護院の障壁画にもあ

図7　狩野洞春福信「南天に鶉図」(④-2)

図6　「群鶴図」(⑤鶴の間)

三　波の間、鶴の間、牡丹の間、仏間

　滝の間の東に続く「波の間」⑥には水墨山水図が描かれ、その東の「鶴の間」⑤には群鶴図が描かれる。金雲の形状や配置などからいずれも⑧と⑦と一連の障壁画と考えられる。⑥は一見「四季山水図」のようだが、構成に部屋としての統一感がなく、瀟湘八景や雪景山水、楼閣山水などを寄せ集めたような感がある。⑤の群鶴図はさまざまな姿態の鶴を躍動的に描く。一八世紀には祝寿をあらわす群鶴を襖や屏風など大画面に描く狩野派系の作例が数多くあるが、この部屋の群鶴図は、正面向きの鶴の表情や羽を広げて踊るような鶴の姿態など【図6】その多様な表現が見応えがある。⑧～⑤の北に張り出した部分、『京都府寺誌稿』で「仏ノ間」「仏ノ二間（牡丹の間①）」「警護ノ間」と表記されている部屋には、「松に藤図」杉戸①、その裏面の「竹に虎図」杉戸②、および「松に鶏図」杉戸③-1、その裏面の「南天に鶉図」杉戸④-2、さらに「竹に虎図」襖③-2、④-1があるが、これらは本来の位置からの改変があるようでその関係は判然としない。いずれも一八世紀初頭の江戸狩野の作例として問題はないが、後述する「松に鶏図」③-1、「南天に鶉図」④-2の杉戸二面（表裏）を除いて画家の特定は容易ではない。また、滝の間の南に位置する「公卿の間」⑪の襖も「温公撃甕（壺割）」や「唐美人」などいくつかの画題を寄せ集め貼り合わせたもので、⑧～⑤に比してやや古いようにも思われるが、これも本来の在処や画家の特定は現状では困難である。

　「中井家文書」の図面と『月堂見聞集』には宝永度内裏、諸御殿の襖絵の制作を担った画家として、木挽町狩野家の養朴常信（一六三六～一七一三）を筆頭にその子の如川周信（一六六〇～一七二八）、また鍛冶橋狩野家からは探信守政（一六五三～一七一八）と探雪守定（一六五五～一七一四）、中橋狩野家からは永叔主信（一六七五～一七二四）、他に駿河台狩野家の洞春福信

図8 狩野永敬「花鳥図」(⑨使者の間) ※□で囲んだ部分に署名あり

図9 狩野永敬落款部分

(?～一七一九)、山下狩野家の春笑亮信(一六四六～一七一五)、稲荷橋狩野家の春湖元珍(?～一七二六)、浅草猿屋町代地狩野家の寿石敦信(一六三一～一七一八)、築地小田原町狩野家の柳雪秀信(一六四七～一七二三)、および京都に在住した狩野派の有力画家鶴沢探山(幽泉、一六五八～一七二九)などの名が書き留められている。探幽三兄弟の次世代にあたる江戸狩野の奥絵師・表絵師の画家が諸家から動員されて、上洛し、総力をあげて取り組んだことがわかるのだが、一八世紀の狩野派については、鶴沢派の研究がやや進んでいるものの他の江戸在勤の画家の個別研究はまだほとんどなされておらず、現状の実相院襖絵の画家を特定することは困難である。また、不思議なことに記録の上で現状の実相院障壁画と画題が一致するものが見出せない。承秋門院御所の図面と画家名が一致するのは、わずかに現在滝の間の北にある「南天に鵯図」【図7】(裏面は「松に鶴図」)のみであり、これは画家も狩野洞春福信であることが確定でき、保存も画質もよいものである。ちなみに洞春福信は、探幽の養子で別家を立てた洞雲益信(一六二五～九四)の駿河台狩野家を継いだが、実は探幽の実子で勘当されていた五右衛門の子である。

四 七仙人の間、使者の間

さて、そうした中で「七仙人の間」⑧と「使者の間」⑨(一七〇二)の落款がある点で貴重である。⑧は北側の右端、壁貼付になっている画面の左下、⑨には北側のこれも現在は壁貼付になっている「花鳥図」の右下端【図8】に、それぞれ肉太の筆で「狩野永敬筆」と署名があり、その下に「意在筆先」の朱文円印が捺されている【図9】。

この二部屋については、早くに土居次義によって紹介され、一定の注目を集めてきた。土居がこれらの障壁画を紹介した頃には狩野永敬についての情報はまだ少なかったが、その後、野口剛や五十嵐公一の研究によって永敬に関する記録や作品が見出され、歴代京狩野の画家の中でも注目すべき存在であることが明らかになってきた。

図11 「花鳥図」（⑨使者の間）

図10 狩野永敬「仙人図」（⑩七仙人の間）
藍采和　廬敷　　張果老　　韓湘子
蝦蟇　鉄拐　　　　　鐘離権　呂洞賓

狩野永敬は寛文二年（一六六二）に京狩野三代狩野永納（一六三一～一七九六）の長男として生まれた。初代山楽、二代山雪の血脈を受け継ぐ京狩野四代の画家である。通称は縫殿助、求馬。仲箭子、幽賞軒と号し、印文に用いた「意在筆先」（意は筆先に在り）の文言は張彦遠『歴代名画記』に由来するもので、学者肌で輸入書を蓄え文筆活動もした祖父山雪、父永納の影響が現れている。代表作に「十二ヶ月歌意図屏風」（京都文化博物館）、「朝鮮人行列図巻」（ニューヨーク公共図書館）、「朝鮮通信使屏風」（ハーバード大学サックラー美術館）などがあるが、「十二ヶ月歌意図屏風」の表現内容は尾形光琳（一六五八～一七一六）との関係をうかがわせるもので、実際に永敬は尾形光琳の弟乾山（一六六三～一七四三）と親交があったことが知られている。弟子に近江の画家高田敬輔（一六七四～一七五四）がおり、「花鳥図」に見られるような太く勇壮な輪郭線は敬輔からさらにその弟子である曾我蕭白（一七三〇～一七八一）にも影響を与えたと考えられる。

将来を嘱望されていたが、元禄一五年（一七〇二）四一歳の若さで亡くなった。したがって、実相院の「使者の間」⑨および「七仙人の間」⑩に遺された襖絵は、いずれも宝永六年（一七〇九）造営の御殿に描かれたものではないことが明らかである。御所の襖絵に落款を入れる例は少ないが、後西天皇旧殿を元禄六年（一六九三）に移築したものとされる毘沙門堂宸殿の上段の間に狩野益信（一六二五～一六九四）の落款があるので、永敬画もいずれかの御所の障壁画であった可能性はないわけではない。ただ、永敬は父永納とともに九条家・二条家などに出入りし、修学院離宮や桂離宮にも伝承作品があることなどから、高位の公家の発注を数多く受けていたので、実相院の襖絵はいずれかの公家邸の襖が移入された可能性が高いと思われるのである。

ところで、「七仙人の間」⑩に描かれた仙人【図10】は、祖父狩野山雪以来京狩野が得意とした主題であった。南側の左方、芭蕉の元で拍板（拍子木）を持つのは元俳優の藍采和、亀とともにいるのは周代の仙人廬敷。その右方、瓢箪をいくつか身につけ馬で歩むのは張果老、さらにその右で大きな竹笛を持つのは韓湘子。北側の長頭短身の老人は、福禄寿（寿老人）と思われるが、鶴と鹿の両方を連れているのは珍しい。西側の左方に蝦蟇・鉄拐。そ

075　第三章　美のしつらい

の右方で板と剣に乗って渡海するのは鐘離権と呂洞賓の可能性が高い。蝦蟇・鉄拐の描き方に見るように、祖父山雪の影響が強く、たとえば旧妙心寺天祥院障壁画(現ミネアポリス美術館)の画風に近いものがあるが、図様そのものは新規に工夫されたものを用いることが多い。太い輪郭線で激しい筆触を見せるところが特徴で、それは「使者の間」⑨北側の「花鳥図」襖の巨樹表現【図8】によくあらわれている。春風に吹かれる梅樹の表現は実に大胆であり、その下で憩う鶏の親子との対比が鮮やかである。また、南側画面には咲き誇る牡丹花に群れ集う小鳥と蝶を描くが、画面の損傷が惜しまれるもののたいへん華やかな画面となっている。左端に止まる尾長鳥の配置などは曾祖父山楽の大覚寺障壁画を意識しているのかもしれない【図11】。いずれにしろ実相院の二つの間に遺された障壁画は、狩野永敬の代表作の一つとしてよいだろう。

おわりに

土居次義以来京狩野の研究は比較的進んでおり、また京都在住の江戸狩野、鶴沢派の研究も少しずつ進展している。さらに、近年は板橋区立美術館、静岡県立美術館などにおいて意欲的な狩野派の展覧会が開催され、探幽世代の江戸狩野の研究も漸く進み、江戸時代の狩野派再評価の機運が高まっている。しかし、探幽次世代に関しては個別研究はほとんどなく、その研究はまだ緒についたばかりである。そうした中での先駆的な業績は、やはり二〇〇四年に野口剛氏の企画で京都文化博物館において開催された「近世京都の狩野派展」であり、この拙論もその恩恵をおおいに受けているが、残念ながら筆者の力不足もあってそこから一歩も出るものではない。先頃、龍谷ミュージアムにおいて狩野派の障壁画を数多く遺す聖護院の展覧会が開催され、識者の関心をひいたが、この度の実相院展をきっかけに、江戸時代の狩野派の研究がさらに進捗することを願ってやまない。

注

（1）田島達也「御所伝来の障壁画と狩野派」『近世京都の狩野派展』（京都文化博物館、二〇〇四年）
（2）本島知辰『月堂見聞集』（『続日本随筆大成 別巻2』吉川弘文館、一九八一年）
（3）『中井家文書の研究 六』（中央公論美術出版、一九八一年）
（4）野口剛「唐人物図襖（解説）」『近世京都の狩野派展』（京都文化博物館、二〇〇四年）
（5）朝日美砂子『王と王妃の物語 帝鑑図大集合』（名古屋城、二〇一一年）
（6）奥平俊六「江阿弥と若冲」『大和文華』一二七号、二〇一五年）
（7）多田羅多起子「老子図解説」、並木誠士「狩野派障壁画の宝庫」（『聖護院門跡の名宝』龍谷ミュージアム、二〇一五年）
（8）土居次義「実相院の狩野永敬」『美と工芸』一五九号、一九七〇年）
（9）五十嵐公一「御室御記の中の尾形乾山と狩野永敬」『塵芥』二〇号、兵庫県立歴史博物館、二〇〇九年）
（10）五十嵐公一「寛文六年染筆之覚から分かること」『塵芥』一五号、兵庫県立歴史博物館、二〇〇四年）、同「狩野永納の周辺から」『塵芥』一〇号、二〇〇八年）
（11）仙人の同定について、山下善也・門脇むつみ両氏からご教示をいただいた。

付記 カラー頁の配置図作成等にあたり「実相院（旧承秋門院御所）襖絵の復元的考察」（研究代表者 太田孝彦、平成一六年度～平成一七年度科学研究費補助金 研究成果報告書、二〇〇六年五月）を参照した。

第四章 信仰のかたち

不動明王立像をめぐって

井上　一稔

一　実相院の本尊

　実相院は、もと天台宗寺門派の門跡寺院で、寛喜元年（一二二九）に藤原（鷹司）兼基の子息静基権僧正を開基として、山城国愛宕郡紫野今宮北上野の地に草創された。寺地は、のちに五辻通油小路（上京区実相院町）を経て、応永年中（一三九四〜一四二八）に現在地である岩倉に移ったとされる。

　改めて、実相院の開基である静基を史料から確認・検討しておこう。まず延宝八年（一六八〇）成立の『諸門跡譜』下・実相院条に、

　　静基権僧正 実相院元祖、一身阿闍梨
　　鷹司殿大納言藤原兼基卿男、静忠僧正資、自円珍至当僧正十六代灌頂相承次第如此

とある。『諸門跡譜』には、静基の前後に、師である静忠をはじめ、園城寺長吏になった人物が連なっていることからも、実相院が園城寺と関係が深いことが知られる。そして『尊卑文脈』によると、父の兼基は師の静忠と兄弟であること（兄弟には他に三井長吏の円忠・円静がいる）、彼らの父は普賢寺殿と号された近衛基通（一一六〇〜一二三三）であることが知れる。

　静基が近衛基通の孫ということに関連しては、次の史料が興味深い。『近衛家所領目録』建長五年（一二五三）一〇月によると、普賢寺殿の遺言により、文暦元年（一二三四）一一月八日に長谷前大僧正円忠が入滅の時、美濃国蜂屋・志津野は静基が譲られ、寛喜二年

図2　同　頭部

図3　同　脚部

図1　不動明王立像（実相院）
（→カラー38頁）

（一二三〇）八月二五日に前大僧正静忠の摂津国八多庄、播磨国有年庄、近江国犬上庄が譲られているのである。

静基に関する別の史料である、『寺門伝記補録』巻十六には、

前権僧正静基　実相院

静基　大納言兼基子、普賢寺摂政之孫也、前権僧正、行年十六、受大法灌頂於僧正覚朝、時法印、是寛喜元年三月七日也、補両寺灌頂大阿闍梨、正元元年閏十月二十六日乗化、年四十有六、

とある。静基は、正元元年（一二五九）に四六歳で亡くなっていることから、建保元年（一二一三）生れで、寛喜元年は一六歳であることが知れる。ここに、実相院を開基したとするのには若すぎる感が生じる。ゆえにこの年は、覚朝から大法灌頂を受けたとなっているので、必ずしも実相院の実際的な創建を当てる必要はなく、仏堂等の建立はこれより遅れてなされたと考えてもよいであろう。上記した寛喜二年や文暦元年の近衛基通の所領を静基が領有するようになることと、実相院の経済的な基盤整備が関係している可能性も考えられよう。

よって、実相院の本尊の造像は、上限が寛喜元年で下限が正元元年とできるが、上限に関してはもう少し下げて、仮に静基二〇歳の天福元年（一二三三）以降に考えておくのが穏当ではなかろうか。

二　像容と構造

本像の像高は七二・六cmで、像容【図1～7】は以下のとおりである。全体の姿は、顔を左斜めに向け、左手は屈臂して羂索を執り、右手も屈臂して後方に引いて五指で剣を握り、腰を左に捻って右足を斜め前に出して岩座に立つ。

頭部では、頭頂に莎髻（七束）を結い、髪は房状として先を巻き、左耳前に弁髪を垂らす（新補）。面相は眉・目を吊り上げて忿怒相とし、額に三本の皺を刻み、左目を細める天地眼

図7 同　裳部分　　図6 同　右斜め前面　　図5 同　背面　　図4 同　右側面

080

とし、口を左上がりで閉じて左に上を向く牙、右に下を向く牙を表す。首に三道相を表し、耳朶(じだ)(耳たぶ)は環状とする。この面相は、いわゆる十九観(後述)に説かれるものと判断できる。

左肩から幅が広めの条帛を掛け、その垂下部は正面で基本帯の下から、背面で上から垂れる。裳・腰布をつけ、腰帯で留める。裳・腰布は左を上として正面中央で打ち合わせをみせ、腰紐は大きな結び目をつくり、腰紐の上にはみ出た裳の上端を表す。また裳の両側面の膝辺にはたくし上げをつくり、裳裾は右に流れながら後方になびいている【図3〜5】。

構造をみておこう。頭体を通して根幹部は、前後に二材を寄せ、内刳し前後材とも割首を施す。脚部は前面材から彫り出し、裳の端で割り離している。これに玉眼を嵌入した面相部を寄せ、左腕は肩・手首で、右腕は肩・肘でそれぞれ別材を矧ぎ、両足先は枘の一部を含めて別材を矧いでいる。表面仕上げは、錆下地の上に黒漆を塗り、その上に彩色していたとみられる。現状では彩色はほとんど残らず古色仕上げとなっているが、赤外線撮影の調査によって文様の一部が確認された【図7】。

保存状態を記しておく。宝剣・台座・光背は後補で、弁髪・羂索・条帛の垂下部(前後とも)等は平成一八年に松本明慶よって行われた修理による新補である。その他細部の新補は、巻髪の先端部分の十数か所、右耳前方、左耳朶、左手前膊上面一部、右手第五指、宝剣の柄下方、裳折返し部の一部および下方の縁数か所、腰布側面の一部、である。

三　制作年代

制作年代を決める指標となる作風についてみておこう。顔は平安時代後期の円を思わせる面相より変化し、肉づけは起伏が激しく細かく施され、表情に強い印象を与えている。両眼は左右ともにうねりが大きく、天地眼のわりには左目も見開きが大きい。左目は上瞼を二重としている。体部の右肘を後ろに引いて、腰を左に捩り左手先を突き出す動きは、力強く迫力がある。斜め観においては、両腕の構えによってつくられる空間は広いが、加え

図10　六観音像（大報恩寺）　　　　図9　不動明王像（世田谷山観音寺）　　　　図8　不動明王立像（願成就院）

てその中から右足を前に出す表現によって、さらに奥行きを与えている【図6】。肉づけは胴部に充実感があり、両腕は各部の盛り上がりを丁寧に表し、両足首の内外にくるぶしを表している。着衣の表現も不動明王の激しさを表すように衣文線が複雑で、各所の衣端にうねりや尖りが表されている。

このような表現は鎌倉時代の仏像の作風をよく示すものであるが、では鎌倉時代の中ではいつごろの作と考えればよいのだろうか。

まず鎌倉時代の劈頭を飾る運慶による文治二年（一一八六）の静岡・願成就院【図8】や文治五年（一一八九）の神奈川・浄楽寺の不動明王立像とは、動きのある体勢に共通点が認められるものの、これらの像の圧倒的な量感やはち切れんばかりの張りのある肉づけ、側面で反り身の強い体勢とは異なりをみせる。よって本像はこれらの像以降で、一三世紀に入ってからの作と考えるのが妥当と判断できるが、下限に関しては、文永九年（一二七二）の東京・世田谷山観音寺の不動明王像【図9】との比較が参考となる。世田谷山観音寺像は、丸顔で平安後期を引き継いで、肉身の張りは運慶風であり、右肘を大きく側面に張った腕の構えも願成就院像に倣っている。実相院像とは、顔の肉づけはより細かなものである点で異なるが、体部において上半身をやや詰めて表し、側面観ではほぼ真直ぐに立つ体形や、充実した肉づけは共通する。また、着衣の表現において複雑に折れ反りをみせる点では共通する。しかし、世田谷山観音寺像が、衣のかさなりが重たく、それぞれの折れに硬さが感じられるようになっている点は実相院像と大きく異なる。実相院像には、衣の動きに自然味がみられる。この点から実相院像は、文永九年をさかのぼると考えられる。

文永九年以前の紀年銘の不動明王像の中で、本像の制作年代を考えるのに比較が有効な作例は見出し難いので、不動明王像以外の着衣表現の特徴からもう少し制作時期を検討しておきたい。

あらためて、本像の着衣表現の特徴を述べておくと、腰布や裳の衣端が波打ち、両側において先端を細かく外に反らせ、大きなたくし上げを表す点があげられる。衣文線では、腰布の中央や膝上の裳の端などに、目立った折り畳みを表す点、松葉状衣文を多用しやや煩

081　第四章　信仰のかたち

図11　阿弥陀三尊像　脇侍像
　　　（常善寺）

瑣な感じを与え、渦文（後方に流れる裳裾の左右端）などを交える点があげられる。

このような着衣表現に共通する像としては、貞応三年（一二二四）の大報恩寺六観音像【図10】があげられよう。六体の観音像を通じて、衣の端がめくれ、先端に鋭さが表れ、全体に賑やかな衣文線を刻み、衣の折り畳みや松葉状衣文もみられる。大報恩寺像は、このような表現の最初期の作例（浄楽寺阿弥陀三尊像の脇侍像に少し萌芽がみられる）と考えられ、本像より衣文線のスピード感が勝る。このような点から、本像は大報恩寺像以後に造られたとみるのが穏当であろう。

大報恩寺像に類似した衣の表現は、嘉禄二年（一二二六）鞍馬寺聖観音立像、寛喜元年（一二二九）熊本・明導寺阿弥陀三尊像の脇侍像、同年の寂光院地蔵菩薩像、寛元二年（一二四四）中山寺十一面観音像二軀、などと続いてゆく。その中で、本像の造像年代の下限を考えるのに参考となるのは、康元元年（一二五六）の滋賀・常善寺阿弥陀三尊像の脇侍像【図11】の衣端の畳み方である。明らかに、常善寺像より本像の方が生彩な動きがあることから、ここまでは下らないことを示す指標となると考えられる。

また本像の裳の両側にみられる渦文について、管見に入った鎌倉時代の作例で検討すると、文治五年（一一八九）の興福寺法相八祖の伝神叡像の裳先にみえはじめ、その後建暦二年（一二一二）の浄土宗（旧玉桂寺）阿弥陀如来立像の大衣の左胸部に小さく表れ、快慶や定慶のいくつかの作例に認められ、建長元年（一二四九）兵庫・正福寺薬師如来坐像の裳先、同年のケルン東洋美術館地蔵菩薩立像の覆肩衣の正面などにみられる。そしてしばらく間をおいて、文永四年（一二六七）静嘉堂文庫広目天眷属像の裙の左側に認められる。この限りでは、渦文は一二三〇～四〇年代までの作例に採用されるものが多いことが知れ、本像のおおよその制作年代の参考となろう。

以上本像の制作年代を様式的観点からしぼる試みを行った結果を総合すると、一二三〇年代の後半から一二四〇年代が一応の目安となると思われる。よって、第一節で検討した実相院の創建年代（一二三九～五九年）に、本像の制作年代は問題なく含まれることとなる。

図13 不動明王立像(近松寺)　　　　　　　　図12 不動明王立像(高野山金剛三昧院)

四　図像的考察

次に本像の形状から、造像事情にかかわる歴史的な要件がうかがえないかをみておこう。

前述のように面相は十九観不動の特徴を持つ。十九観の面相は、台密の安然が『不動明王立印儀軌修行次第胎蔵行法』を著わし、東密でもあまり時間をおかず淳祐が『要尊道場観』において十九観をとりいれ、流行することが指摘されている。そして、十九観の面相を芸術的に表現するのは容易ではなく、一〇世紀末の飛鳥寺玄朝の出現を待たねばならず、その現存最古の画像が一一世紀後半の青蓮院の青不動明王坐像であり、彫像で古い銘記作例は寛治八年(一〇九四)の大阪・滝谷不動明王寺像で、以後多くの十九観による彫像が作られた。本像もこのような流れの中で採用されたものと言える。

次に十九観の頭部に加えて、体部の図像的側面に注意してみると、左手を屈臂して手先を少し外に開いた立像であることに着目できる。佐和隆研によると、立像の不動明王は『覚禅鈔』不動法上に、「諸軌を抄覧するに、立像は未だ本文を見ず」とされ儀軌に説かれず、仁王経五方諸尊の一尊としての不動明王が立像【図18】で、園城寺の黄不動、高野山南院の波切不動が続き、以後平安、鎌倉時代を通じてさまざまに展開されていく。

この立像の中で、実相院像の特徴である左手を屈臂した姿の彫像作例を管見の範囲で調べてみた。ちなみに、坐像では左手の屈臂は、大師様不動と一致して一般的である。これは坐像の場合、手を伸ばせば地についてしまうという不都合にもよると考えられよう。現在重要文化財に指定される木造不動明王立像は六〇軀数えられるが、そのうち九軀が左手を屈臂する姿である。一割五分という割合になり、その少なさに驚かされる。左手を下げる姿が一般的なのである。重要文化財の作例を列挙してみると、以下のようである。

和歌山・金剛三昧院像　　　　　　平安時代一二世紀
香川・與田寺像　　　　　　　　　鎌倉時代一二〜一三世紀

図17 同　頭部

図16 不動明王像（醍醐寺）

図15 同　頭部

図14 不動明王図像（醍醐寺）

これらの九軀の重要文化財像のうち願成就院・常照庵・鹿苑寺像は十九観の頭部ではないので、十九観で左手を屈臂する立像の作例は六例で、一割となってしまうのである。いかに実相院像に一致する姿の不動明王像が少ないかが理解できよう。

実相院像と共通する姿は、上記重要文化財の中では、一二世紀にさかのぼる高野山に伝来する金剛三昧院像【図12】が古例となる。ここで、重要文化財に指定されていない作例のうちで平安時代の像を加えれば、園城寺の別所である近松寺に伝来した不動明王立像【図13】が注目される。この像の制作期を一一世紀後半から一二世紀前半とする見解もあり、一二世紀の金剛三昧院像よりその柔軟な肢体の表現からさかのぼる時期の作例とみられることは重要である。このように現存作例では、実相院像の姿は、少なくとも一二世紀初めまでさかのぼることができる。また近松寺像は園城寺とかかわる像として、実相院像との関係において注目できるところである。

次に、左腕を屈臂した立像の十九観の頭部をもつ不動明王像を白描図像から探っておこう。この姿において白描図像中で注目すべきは、重要文化財の醍醐寺不動明王図像一巻のうち、No.6（『大正新脩大蔵経　図像部』六の番号）の不動三尊の中尊（以下 No.6図・【図14】）と、やはり重要文化財で醍醐寺の不動明王像三幅のうち鳥羽僧正様のもの（以下鳥羽僧正様図・【図16】）である。No.6図は、実相院像と同じく十九相観様の面相をし、左手を屈臂する姿である。ただ気になるのは、頭髪は施毛と呼ばれるもので、巻髪の意識はなく、天冠台の花冠の位置に蓮華を描き、その斜め上に沙髻と呼ばれる点である【図15】。ここでは、蓮華は天

静岡・願成就院像　　　　　　　　　鎌倉時代文治二年（一一八六）運慶
滋賀・常照庵像（三尊）　　　　　　　鎌倉時代一三世紀
京都・鹿苑寺像　　　　　　　　　　鎌倉時代一三世紀
和歌山・蓮上院像　　　　　　　　　鎌倉時代一三世紀
京都・浄瑠璃寺像（三尊）　　　　　　鎌倉時代一三世紀
東京・世田谷山観音寺像（八大童子）　鎌倉時代文永九年（一二七二）康円・重命
岡山・日応寺像　　　　　　　　　　鎌倉時代

084

図18 仁王経五方諸尊図
不動明王立像　部分

冠台の一部とみなすことで、実相院像と一致することになるが、蓮華と莎髻を双方描いているいると考えれば、本図もまた実相院像と一致しないことになる。

後者の鳥羽僧正様図は、画面右に「鳥羽僧正御房之ヲ写シタル也」一定也」の墨書がみられ、鳥羽僧正覚猷（一〇五三〜一一四〇）が写した確かなものであるとも記されるが、岩や波の輪郭線に写し崩れがあり、鎌倉時代に転写されたと考えられている。海中にある岩の上に立つ、十九観の面相の不動明王立像で、左手も屈臂している。No.6図との違いは、この図の頭髪は巻髪で、頭頂部に蓮華を置くことであり、莎髻を描かないことである【図17】。よって実相院像とは、莎髻か頂蓮かの違いが認められるが、巻髪を含め、面相・体勢まで通じる図像である。

このように白描図像を検討すれば、頭上の蓮華と莎髻の違い以外は、おおむね上記の二図の白描図が実相院像に一致すると言える。ただ厳密に言えば、頭部表現も含めて実相院像に完全に一致する図像は見出せないという意外な結果となることも注意が必要で、後に述べる顔・腰・足の動きとともに考えるべき点が残る。しかし、実相院像を考える上で、まず基本的な面相と体勢の成立が必要であり、その意味で上記二図は重要である。いま少しこの二図の性格についてみておこう。

No.6図は中野玄三によれば、円心様の作風をもつと指摘されるが、確かに顔つきや頭髪などが円心と記される醍醐寺不動明王図像の他の三図と共通する。No.6図が円心だとすれば、佐和が指摘するように円心の活躍期を応徳前後の頃から久安、保元の頃まで（一〇八四〜一一五六）とした場合、前後関係は微妙だが、No.6図は鳥羽僧正様図とほとんど同時期である一一世紀末〜一二世紀中頃の成立が想定できる。また円心については、真言系の人物であった可能性が高い。

そうであるならば、No.6図の成立の事情を真言系の中で考えると、弘法大師によってもたらされた仁王経五方諸尊図中の不動明王立像【図18】の姿を基本として、そこに十九観の面相を組み合わせて成立したと考えることが可能ではなかろうか。佐和が、不動明王は貞観時代後期になると経軌が成立し、藤原時代にはその傾向観時代後期になると経軌に束縛されることなく多様に作られ始め、藤原時代にはその傾向

図20　不動明王立像（京田辺市）

図19　醍醐寺本　不動明王図像

は著しくなり、それまでのさまざまな不動明王の姿を適当に取捨して、最も適した姿を作りはじめるようになったと述べていることが思い起こされよう。

このような真言系のNo.6図の成立の過程は、そのまま寺門系の鳥羽僧正様図にも及ぶことができると考えられる。つまり鳥羽僧正が、仁王経五方諸尊図中の不動明王像の体部の姿に十九観の面相を合わせて作りだしたのが本図ということである。何故なら、鳥羽僧正は、『覚禅鈔』の記事によって仁王経五方諸尊図を所蔵していたことが知られるからである。そもそもこの推測は、左手屈臂の立像不動明王図像において、仁王経五方諸尊図の不動明王立像の系譜を引く大師様の面相を持つ図像が、『覚禅鈔』No.257図、東寺本不動明王図像No.4図・No.21図、醍醐寺本不動明王図像No.4図【図19】、石山寺校倉聖教のうちの不動明王二童子像の白描図像と、多く存在することによってうかがわれる。すなわち、左手屈臂の立像の場合は大師様の面相が通常であったと考えられ、先述のように左手屈臂立像においては、莎髻まで一致する十九観の頭部の図像は見出せなかった。それ故に、No.6図や鳥羽僧正様図は、面相のみ大師様から十九観に変化させたが、頭部には大師様の頂蓮の影響が残ったという考えに導かれるのである。

さてではもう一作例について検討しておきたい。実相院像と同時期で同姿の不動明王立像の京田辺市・多々羅区（字住建寺）像【図20】像高九八・五㎝）である。伊東史朗の解説では、着衣の複雑な動きから定慶周辺の作とし、もともと都谷奥の不動堂にあり、近くに墓のある近衛基通の念持仏との伝えもあり、定慶の活躍期であれば制作時期ともあうとしている。多々羅区の地は、近衛基通の隠棲の場である普賢寺谷に隣接し、天福元年（一二三三）五月二九日に七六歳で薨去された所と伝えられている。馬部隆弘は、天正六年（一五七八）六月一四日、織田信長が近衛前久へ普賢寺の内一五〇〇石を宛行うと、同年八

ここでもう一作例について検討しておきたい。実相院像と同時期で同姿の不動明王立像の京田辺市・多々羅区（字住建寺）像は、上記の円心様か鳥羽僧正様のどちらの系統が源かと言えば、寺史からは寺門の鳥羽僧正様に求められる可能性が高い。寺門系においては、この姿の不動明王立像の彫刻としては今のところ最も古いと考えられる、園城寺別所の近松寺像の存在も考慮されよう。

月一一日、前久は普賢寺に新造の邸宅を見分していることから、近衛基通以来その子孫にあたる前久の時代まで、近衛家は普賢寺谷と関係が深かったとしている。このことから、伊東の推測のように多々羅区像は、近衛基通に関係した像である可能性は高まる。

ここで改めて、先述した実相院開基の静基と祖父である近衛基通の関係、基通の息子円忠、円静、静忠（静基の師）が園城寺長吏となっていることが考慮されてくる。この点より、多々羅区像と同姿の実相院像は、園城寺系の不動明王像の影響下にあるという可能性が高く、また静基にかかわる像と考えても不思議ではないことが確かめられるといえよう。

おわりに

これまで述べてきた制作年代と図像的特色の考察から実相院像について言えることは、当院を創立した静基の時代にあったこと、また寺門系寺院の不動明王立像として相応しい姿であることであった。全く創立期の本尊に関係する史料を欠くので、本像を当初からの本尊であるとまでは断言できないが、その可能性を否定する材料は見出せていない。

最後に、本像の特徴である頭部が左を向き、腰を左に捻り、右足を前に出すという点についてふれておきたい。多くの不動明王立像は、顔は剣の方を見、腰は右に捻り、左足をやや前に出して開く形である。頭部・腰・足の動きとも通例とは逆にする特徴を本像は持つわけであるが、先行作例はきわめて数少なく、国宝・重要文化財の立像および『総覧不動明王』所収の作例の中では、腰を左に捻り右足を前に出す像として、滋賀・金剛輪寺不動明王立像（建暦元年〈一二一一〉）しか見出せないのである。

画像では、園城寺および曼殊院の黄不動像が、腰の捻りは明瞭でないものの右足を前に出す点で本像と共通する。白描図像では、顔を右に向ける点が異なるが、先述の仁王経五方諸尊の不動明王像、同じく弘法大師に関連する図像で御筆とされる醍醐寺本不動明王図像№18が見出せる。本像の特異な体の動きは、これらの作例から影響を受けた可能性も想定されるところである。しかし、全く同姿の作例は見出せないのである。

ともあれ実相院像の腰を左に捻り右足を前に出す姿勢は、きわめて珍しいことが判明する。十九観の面相と左手を屈臂する立像であるという数少ない形相であったことに加えて、さらに少ないこの動きの意味するところは何か。それは、本像の施主が、独自の姿の不動明王像を生み出したいという並々ならぬ願いを持っていたことに他ならない。

注

（1）『国史大辞典』佐々木令信氏の解説を参照した。なお、岩倉の現在地は大雲寺の成金剛院があった場所である。ちなみに、成金剛院は長承元年（一一三二）崇徳帝皇后で皇嘉門院・藤原聖子の御願で、岩倉の大雲寺内に建てられ、岩蔵律師覚仙が寄進した院であり（槇道雄『院近臣の研究』続群書類従完成会、二〇〇一年）、『大雲寺諸堂記』（『続群書類従』二七上）によると、本尊は不動明王であった。

（2）『群書類従』五

（3）『鎌倉遺文』一〇―七六三一。この文書に関する研究は、槇道雄「公卿家領の成立とその領有構造」（『院政時代史論集』続群書類従完成会、一九九三年）がある。

（4）『大日本仏教全書』一二七

（5）その他の法量は以下の通り。髪際高六八・二　頂―顎一三三・九　面長八・六　面幅八・一　耳張一〇・九　面奥一一・六　胸奥一二・六　腹奥一三・七　肘張二七・五　裾張三一・七　足先開（内）一四・六（外）二〇・〇各㎝

（6）修理に関しては、松本明慶工房作成の「修復仕様書」（実相院保管）を参照した。

（7）不動明王像の展開に関しては、主として佐和隆研「不動明王の表現像容の変化と展開」（成田山新勝寺・種智院大学密教学会編『総覧不動明王』法藏館、一九八四年）、中野玄三『画像　不動明王』（京都国立博物館、一九八一年）、『日本の美術238　不動明王像』（至文堂、一九八六年）等を参照した。また本文中の佐和および中野の引用は、すべてこの書による。

（8）『総覧不動明王』（注7）に所収される立像の彫像は八六軀を数えるが、左手屈臂の姿は一四軀で、一割六分となる。本像はこの姿の早い作例であるが、制作時期が下る作例ほど、その割合が増えてくると見受けられる。

（9）智證大師円珍生誕一二〇〇年記念企画展『三井寺　仏像の美』（大津市歴史博物館、二〇一四年）。この姿の平安時代の像を三井寺像以外に見出すのは難しい。

（10）莎髻と蓮華の併存は、淡彩を交えた白描図像である和歌山・円通寺本の不動明王二童子毘沙門天像に、莎髻の上に蓮華を置き、十九相観の面相となる例もあげられる。

(11)『醍醐寺大観』二(岩波書店、二〇〇二年)

(12)不動明王三尊像が醍醐寺三宝院経蔵にあり、寿永三年(一一八四)後白河院の醍醐寺御幸の際に彼の不動三尊像(先のものと別本)が献上されたこと(『醍醐雑事記』一〇、寿永三年条、注11)、佐和隆研が『血脈類従記』等によって小野に育ち、高野山に登った画僧であるとしていることから。

(13)高槻市・慶瑞寺に安置される鎌倉時代初期の木造不動明王立像は(旧正興寺蔵)、修理時に胎内から慶安四年(一六五一)再興とともに「ちしやう大しの御さくなり」と墨書のある一紙が発見されている。近世の史料ながら、この姿の不動明王立像と寺門との関係をうかがわせる一例となろう。なお、京都市蔵の銅造不動明王立像は、銘文から建治二年(一二七六)の制作とみられ、十九観の面相で左手を屈臂するタイプのみならず、頂蓮を戴く像であり、まさに鳥羽僧正様式に一致する。そして銘文から、〈笙の岩屋〉と関係することがわかる。〈笙の岩屋〉と寺門系の本山派修験道のかかわりは深いと思われるが、鳥羽僧正様である本像も寺門系の作と考える可能性は大きいものがある。

(14)伊東史朗執筆『京田辺市の仏像』(京田辺市教育委員会、二〇〇七年)

(15)馬部隆弘「偽文書からみる畿内国境地域―「椿井文書」の分析を通して―」(『史敏』二号、二〇〇五年)

(16)注8

(17)この姿をうけつぐ彫像としては、與田寺不動明王立像が見出せる点で興味深い。

図版出典

図8 副島弘道編『関東の仏像』(大正大学出版会、二〇一二年)

図9・10 水野敬三郎ほか編『日本彫刻史基礎資料集成 鎌倉時代造像銘記篇』三・一一巻(中央公論美術出版、二〇〇五・一五年)

図11 『近江の祈りと美』(サンライズ出版、二〇一〇年)

図12 『総覧不動明王』(注7)

図13 園城寺提供

図14〜19 『画像 不動明王』(注7)

図20 『京田辺市の仏像』(注14)

第五章　文事のせかい

洗練された教養・風雅な生活

廣田　收

図1　『仮名文字遣』部分
　　（→カラー40頁）

　応仁の乱ののち鎌倉時代に現在の地へと移転し、大雲寺の寺務を管理するようになった実相院は、江戸時代の寛永年間を中心に、後水尾天皇（第一〇八代、在位一六一一～二九年）の庇護のもと、門主義尊僧正（増詮）によって再興され、隆盛の時代を迎える。現在に伝わる古典籍の中で圧倒的な質量を誇るものは、和歌や連歌に関する文献資料である。その中で、香道・華道などとともに文芸を保護し、華やかな王朝文化の時代を現出させた後水尾天皇の事蹟は特筆すべきものである。

　いうまでもなく、仏教を学び仏事を営むための経典類や記録類、説話・唱導資料などとともに、和歌や連歌を愛好した歴代の門跡の生活は、平安時代の『古今和歌集』から始まる和歌や『源氏物語』などの文芸的教養に裏打ちされたものである。具体的に言えば、個人歌集であるいくつかの私家集や『源氏物語』だけでなく、一五世紀に編纂された勅撰集『新続古今和歌集』、そして連歌に関する書、さらに『源氏物語』の描いた愛欲の罪を救済する内容をもつ近世の御伽草子『源氏供養草子』などが、ひと続きのものとして見えてくる。実相院の古典籍は、全体としてあたかもひとつの文学史をなす観がある。

　これらの写本群には、義尊筆という書き付けの認められるものが多く存在する。これは、門主義尊と母三位局、さらに次の門主義延の時代が、古典籍の大規模な収集や書写、整理の行われた時期であったことを示すものである。そもそも後水尾天皇は自ら有職故実、和

歌、『源氏物語』などの研究をしたことが、数多くの著作から明らかである。盛んに古典籍が収集、書写され、愛読された時代が想い起こされる。

一　『古今和歌集』と私家集

　『古今和歌集』は醍醐天皇(第六〇代、在位八九七〜九三〇年)の命によって撰進された、わが国最初の勅撰集である。『万葉集』以後の古歌、伊勢や在原業平など六歌仙の歌、そして撰者紀友則・紀貫之・凡河内躬恒・壬生忠岑たちの現代の歌など、およそ一一〇〇首を、春・夏・秋・冬・恋など二〇巻に分類して収載している。実相院本は、平安時代以降、和歌や歌集のお手本となった書物である。書写の系統は定家本系で、二条家相伝の貞応本の写しである。巻末に実相院門主であった義運の直筆とする書き入れがある。

　併せて、二十一代集最後の勅撰集である『新続古今和歌集』は、縦二六・七×横一九・〇㎝の紙型で、完本四冊が伝わっている。これは、後花園天皇(第一〇二代、一四二八〜六四年)の命により、飛鳥井雅世によって撰進されたものである。奥書によると長禄四年(一四六〇)の書写とされる。総歌数は、『古今和歌集』の二倍に及ぶ。ちなみに、実相院には他に近世の内裏歌合の記録の写しも伝わっており、これらは、他の板本の勅撰集が伝わっていることからみても、近世においても常に和歌の規範として尊重され、折に触れて参看されたことを示している。

　一方、個人家集も残る。たとえば、『朝忠中納言集』(縦一九・一×横二六・六㎝)は、右大臣藤原定方の子朝忠(九一〇〜九六六年)の詠歌を、朝忠の没後に編んだ他撰の私家集で、六〇首を載せる。これは西本願寺本系統の伝本で、室町時代から江戸時代初期の書写とみられる。また『頼基集』(縦二六・六×横一九・一㎝)も同様で、歌数は三〇首。これも西本願寺本系統の伝本である。頼基は、大中臣輔道の子で、神祇大伯にいたった。藤原清輔の歌学書『袋草紙』によると、大中臣家の六代相伝の歌人と称されたひとりであることが知られる。

この朝忠や頼基たちは、古代末期には三十六歌仙と数えられ讃えられた歌人たちで、『新三十六歌人集』は平安時代以降、盛んに書写、愛好された。『朝忠集』や『頼基集』は、その伝存するものの一部かとみられる。

さらに特筆すべきは、『壬生三品集』（家隆）である。藤原家隆は鎌倉時代の勅撰集『新古今和歌集』時代の代表的な歌人である。実相院本は、縦二一・九×横一五・六㎝の紙型である。また、諸本に比べて歌数の少ない略本であり、配列の点からみても単純な抄出とはみえず、代表的な伝本である古本系・六家集本系・広本系の三系統とは全く異なる独自異本とみられる。

さらに豊富に残されているのが、歌学書・歌論書の類である。たとえば、『和歌十体』は、縦二七・四×横一九・四㎝の紙型。本奥書は承久元年（一二一九）とするが、書写奥書は文明一七年（一四八五）である。これは『三五記』とも呼ばれ、藤原定家作と仮託された、鎌倉後期成立の歌論書である。内容は、幽玄体、行雲体、廻雪体などという和歌の様式を示すとともに、それらの代表的事例として和歌を挙げるという形式になっている。なお、実相院本は、「京極黄門送衣笠内府消息」（定家の『毎月抄』）と合本になっている。

室町時代のものとしては、一条兼良の『歌林良材集』（奥書なし）、『若草記』や『玉芸抄』など多くの歌学書がある。『歌林良材集』は、初心者向けの作歌の手引書。字余りの歌、本歌取りの歌、歌にまつわる伝説など、諸家の見解を引きつつ解説するものである。『若草記』の作者は、猪苗代兼載。縦一七・八×横一六・五㎝。表紙右下に「正春」と墨書がある。書写は一六世紀か。内容は、問答形式で句の理解、詠歌の作法などを教える。『玉芸抄』（縦明応六年（一四九七）以前の成立とされている。極札には「飛鳥井殿雅俊卿筆」とある。主に正徹（室町時代の歌人）の歌論や逸二八・八×横二一・〇㎝）は『正徹物語』の抜書である。題簽はないが、表紙に「義尊筆跡」とある。話を記している。

この他にも、『百人一首』（書写年代不明）や『職人歌合』（二種類の伝本がある）など、和歌に関連する書物は多岐にわたり、連歌とともに、門跡においては日常の詠歌や歌会などのために学んだ教科書、参考書的な役割を果たしたものであろう。

図2 『三十六歌仙　画歌』画帖（小野小町）

二　『三十六歌仙　画歌』

実相院において和歌が好まれたことを代表する文献は、この三十六歌仙の画帖で、折本仕立ての豪華本である【図2】。箱書には、「明正天皇宸翰」とある。明正天皇は、後水尾天皇の第二皇女で、在位は寛永六～二〇年（一六二九～四三）である。残念ながら画帖本体には題簽も奥書もなく、また、外題・内題もなく、正確な成立事情はわからない。筆跡は複数の手になる寄合書である。縦二四・三×横一九・八㎝の大型台紙に、水色の紙を貼り、一葉に三十六歌仙をひとりずつ、一首の和歌とともに配する。絵には切り取られた跡があり、現在の装丁に至った時期は不明である。もともと巻子本なのか、屏風絵のようなものかは不明である。実相院本は、三十六歌仙絵の代表的な伝本である佐竹氏蔵本に近い。絵は極彩色で実に美しく、見開きにすると、左右の人物が向き合う形で配置され、絵合・歌合のさまを呈している。

もともと歌仙絵と呼ばれる『三十六歌仙伝絵』は、歌聖と讃えられた柿本人麿の影供に象徴されるように、院政期以降に歌道の隆盛に伴って制作され、江戸時代にまで書き継がれた伝統がある。人麿影供とは、藤原敦光『柿本影供記』によると、元永元年（一一一八）に藤原顕季の邸宅で行われた儀式から呼ばれた。すなわち、人麿の画像を掲げて供物を捧げ、饗宴の後、人麿讃を講じ、和歌を詠じ披講するという式次第をもつ儀式である。

三　『竹林抄』と連歌

連歌関係の文献で、実相院の代表的な書は『竹林抄』である【図3・4】。縦一四・七×横一五・五㎝の枡形本である。これは、室町末期の連歌師宗祇が文明八年（一四七六）に書いた連歌選集である。序文は、宗祇の師一条兼良による。内容は、竹林の七賢人にならって、智蘊・宗砌・行助・能阿・心敬・専順・賢盛という弟子たちの連歌を載せる。実相院本は

図3　『竹林抄』表紙

図4　同　部分

三冊の体裁で、三冊目は『竹林抄』の注釈書『雪の煙』である。一冊目・二冊目の奥書には、天正一九年（一五九一）に書写した旨が記されている。『雪の煙』の奥書は、文明八年（一四七六）の本奥書を記すのみである。特筆すべきは、実相院にはこの他にも『竹林抄』の断簡が複数残っており、この書が繰り返し読まれたことが推測される。また実相院本は、島津忠夫ほか校注『新日本古典文学大系　竹林抄』（岩波書店、一九九一年）に記されている諸本には含まれてはおらず、学界未紹介の伝本として注目される。他にも多くの連歌の巻紙や冊子が残る。たとえば、天正一八年（一五九〇）に開催された、紹巴の発句から数玉、昌叱、玄勝などと続く巻紙の写しが残っている。縦一九・〇×横六五九・〇㎝の長大なものである。あるいは冊子形の「連歌集」（仮題、縦一六・四×横二五・七㎝）は、天正一五年（一五八七）から慶長二〇年（一六一五）までの座を記録したものである。ここには古田織部（重然）の名前もみえる。このように、桃山時代から江戸初期において実相院で、連歌の盛んに行われたことが想像できる。

四　宸翰『仮名文字遣』

実相院に伝わる『仮名文字遣』【図1】は、後陽成天皇（第一〇七代、在位一五八六～一六一一年）の宸翰と伝える重要文化財である。『仮名文字遣』は、もと南北朝時代に行阿が制作した仮名遣いの規範を示した書で、奥書によると天文二一年（一五五二）九月とある。本書は、後陽成天皇が、三条西公条の書写による一本を日野輝資が転写して所持していた本の書写をしたものという。

宸翰といえば、実相院には忘れられない掛軸装がある。後水尾院筆と伝える、大きな「忍」の字一字である（内寸縦六〇・六×横四九・二㎝）。これは、幕府から宮廷の伝統的制度や慣習について強い干渉を受けた時期の天皇の憤懣やるかたない思いを偲ばせるものとして印象的である。

図5 『源氏物語』橋姫巻　部分

五　『源氏物語』

『源氏物語』に関しては、橋姫巻の写本と、竹河巻の断簡三葉とが残っている【図5】。橋姫巻は、代表的な系統である青表紙本系と河内本系とも異なる別本で、異本としての価値がある。竹河巻の断簡Ⅰ・Ⅱは、いずれも縦二五・四×横一八・九㎝の紙型、Ⅲは二六・四×一六四・四㎝の紙型で、どちらも青表紙本に近い別本である。

興味深いことは、竹河巻断簡の裏面には、『源氏物語』の中から巻別に和歌を抜き出している。すなわち、断簡Ⅰは、若菜下巻から鈴虫巻までの巻名を挙げ、鈴虫巻から歌「はちすはを」を抜書きしている。また、断簡Ⅱは、絵合巻から朝顔巻まで巻名を記すのみで、和歌の抜書きはない。断簡Ⅲは、葵巻から須磨巻までの巻名を記すが、葵巻に一首、花散里巻から二首を抜書きしている。いずれも、写本の反古を利用して、『源氏物語』の和歌抜書を制作しようとしたものと見られる。

橋姫巻・竹河巻以外の伝本の残っていないことは残念であるが、もしかすると、橋姫巻が異名を「優婆塞」とすることを考え合わせると、皇位継承から外れた皇子八宮が宇治に隠棲し、生まれた二人の姫君のもとに、罪の子薫が訪問するところから始まる物語の舞台設定は、門跡の人々にとって興味深いものであったのかもしれない。

六　『源氏供養草子』と源氏供養

中世、特に一二世紀以降になると、かつて紫式部が『源氏物語』を書いたことは、人心を惑わす狂言綺語、仏教にいう妄語の罪によって、紫式部その人が、今や地獄に堕ちているという伝説が流行した。そこで、紫式部の滅罪を企図して法要が営まれた。これが源氏供養である。『今鏡』『宝物集』『今物語』以下に、紫式部堕地獄伝説と源氏供養の経緯が伝えられている。

図6 『源氏供養草子』部分

『源氏供養草子』は御伽草子である【図6】。縦二二・四×横一八・九㎝。書写年代は不明。内容は、安居院の僧聖覚のもとに尼御前が尋ねて来て、昨年出家したが長年『源氏物語』を愛読してきたことが、念仏の障りとなり罪深く思う。懺悔のため物語の料紙の裏に『法華経』を書写した。ついては供養を願いたいというので、聖覚はただちに『源氏物語』の目録を作り、願文として表白を制作した。砂金を布施して帰宅した尼御前を追跡すると、尼御前は准后であった。その後、准后は仏事に聖覚を召した、というものである。

実相院本の『源氏供養草子』は、藤井隆氏架蔵本の承応二年（一六五三）の奥書をもつ流布本系統の写本である。実相院本の書写年代は室町時代末から江戸時代初期かとみられる。伝本の少ない作品であるから、実相院本は貴重な存在である。

ちなみに、『源氏供養草子』は『源氏物語』橋姫巻や竹河巻、『新続古今和歌集』、私家集『朝忠集』『頼基集』などと同筆とみられるから、同時期に書写されたものであろう。

門跡の人々は、出家の身でありつつ『源氏物語』を読むことの罪を、紫式部の滅罪を描く『源氏供養草子』を読むことによって滅罪しようとしたと考えられる。というのも、実相院には、歌聖と讃えられた柿本人麿の掛軸装の絵像が遺っており、和歌や連歌の上達を願って、人麿供養が行われた可能性は高い。室町期以降、連歌師たちが概書を制作することと並行して、この行事は流行した。実相院においても、『源氏物語』の梗概が愛読されるとともに、併せて『源氏供養草子』の読まれたことは実に興味深い。

七 『大雲寺縁起』その他仏教書など

もちろん天台宗を中心とする仏教経典は沢山残されているが、まず特筆すべきことは、実相院が寺門系に属することもあって、『新羅大神記』『新羅明神鎮座説』『嚢祖大師入唐事』ほか多数の三井寺園城寺関係資料が豊富に残されていることである。

また、実相院がかつて大雲寺の寺務を担当していたことから、厖大な坊官の日記が遺ることはすでに有名である。その関係もあって、縁起として重要な古典籍に『大雲寺縁起』

図7 『大雲寺縁起』部分

がある【図7】。『大雲寺縁起』は、本縁起から略縁起まで、およそ一〇本が存する。この中で、宝永七年（一七一〇）の奥書をもつ一本は、掛軸装で、内寸縦二二・六×横九二〇・一㎝の長大なものである。巷間で知られている群書類従本が成尋阿闍梨の逸話を重視するのに対して、実相院本は歴代の門主を系譜として記すことにおいて特徴的である。これも学界未紹介資料の伝本である。

たとえば、巻子本の『大雲寺古記』は室町時代に荒廃した寺の再興を祈念して勧進を求めた書である。奥書には天文五年（一五三六）とある。

また、他寺の縁起も盛んに書写されている。たとえば、『天満宮縁起』（元禄六年の本奥書、書写奥書は享保一八年）がある。これは太宰府天満宮蔵本の書写で、書写者は丹波国氷上郡の慈光院の義道とする。また、『金龍寺縁起』（巻子装、上中下三軸）は、摂津国懈近山紫雲院という天台宗の名刹の縁起である。内容は、金龍寺の開祖千観の伝記である。成立は、鎌倉期と推定される。これも存在の知られていない資料である。また、特筆すべきは、『北岩倉證光寺記』（縦三六・一×六四五・七㎝）である。證光寺は、現在廃寺となっているが、證光寺の寺宝が実相院に移管された痕跡があり、両寺の交渉をうかがう貴重な資料である。

また、有名な書として『寺徳集』がある【図8】。これは三井寺の住僧水心法師による雑談集である。雑談とは、三井寺の縁起、高僧記、高僧の往生伝などから家々の日記に至るまで、多様な説話をいう。上巻は大師の徳行、中巻は門跡の美談、下巻は先徳の行業を記す。元奥書は長享三年（一四八九）、書写奥書は永正九年（一五一二）となっている。諸本間における表現の異同は多いが、条項の配列は、群書類従本と一致している。また、貞慶（一一五五～一二一三年）の著『愚迷発心集』は、岩波文庫の翻刻によって広く世に知られている。しかしこちらが漢文体であるのに対して、実相院本は和文体で、内容の異同も大きい。さらに、他にはあまり見ない入門書として『初心勧学鈔』が遺されている。内題には「勧学類聚鈔」、奥書には慶長七年（一六〇二）とある。問答形式で、教理教学を解説する。龍谷大学図書館には、同題「初心勧学鈔」の板本が所蔵されているが、内容は著しく異なっている。

図8 『寺徳集』部分

おわりに

　文事といえば、現在いうところの文芸から文化・芸術に関する領域をいうであろう。もちろん寺院であるにしても、これに関連する古典籍が少なくない。和歌や物語など王朝の古典文芸から始まり、中世から近世にかけて歌論書や連歌、連歌の注釈書などが集中して残されている。この事実は、洗練された教養に基づく風雅な御門跡の生活を想起させる。もちろん一方では、蹴鞠が遺されているし、雅楽の『鳳凰管要略譜』や、華道の『初伝東山流華術三才之巻』、香道の『香記』（第一次奥書は天正二年、第二次奥書は延宝元年と記す）なども遺されている。ここに、間違いなく文化の粋を結集させた一時代があったことを想い浮かべることができる。

　注

（1）熊倉功夫『後水尾天皇』（朝日新聞社、一九八二年）
（2）櫛井亜依「資料紹介　実相院蔵『三十六歌仙画帖』」（『同志社国文学』第八二号、二〇一五年三月）
（3）櫛井亜依「資料紹介　実相院蔵『壬生三品集』」（『同志社国文学』第六四号、二〇〇六年三月）
（4）図録解説『宸翰天皇の書　御手が織りなす至高の美』（京都国立博物館、特別展覧会二〇一二年一〇月～一一月）
（5）管宗次『京都岩倉実相院日記―下級貴族が見た幕末―』（講談社選書メチエ263、二〇〇三年）

付記　小稿をなすにあたって、基礎となる情報と知見とは、主に実相院古典籍調査報告資料集』（第一輯～第一三輯、二〇〇三～一二年）の成果に基づく。

第六章 史料のかたり

中世の実相院と大雲寺

長村 祥知

図1 現在の実相院町(上京区)の風景

現在、京都市左京区岩倉上蔵町に所在する実相院は、かつて天台宗寺門派の門跡寺院であった。実相院は、摂関家近衛流の静基（一二二四〜五九。祖父は近衛基通、父は近衛〈室町〉兼基）を開基とする。寺伝では、開創の年は静基が伝法灌頂を受けた寛喜元年（一二二九）とされている。当初は山城国愛宕郡紫野今宮北上野の地にあったが、のちに五辻通油小路（今も上京区に「実相院町」の地名が残る【図1】）に移ったといい、応仁の乱の頃に大雲寺の成金剛院があった現地に移った。

この寺地移転からも明らかな通り、大雲寺は実相院を考える上で欠かすことのできない寺院といえる。京都市左京区岩倉上蔵町に所在する大雲寺は、天禄二年（九七一）藤原文範が本願となり、真覚（俗名藤原佐理）を開基として山城国愛宕郡小野郷石蔵に開創された。天元三年（九八〇）には円融天皇の御願寺となっている。

実相院・大雲寺に関わる文書群が、約四〇〇〇点からなる実相院文書であり、そのうちの中世文書三巻四一冊一八一通は二〇一五年に京都市指定文化財となった。

本論では、中世の実相院、および実相院と密接な関わりを有する大雲寺について、実相院文書の紹介とあわせて述べていきたい。

		その他、備考																			
越後	紙屋庄																				
越中	万見保																				
武蔵	榛谷御厨																				
相模	白根四ヶ村																				
遠江	苫野郷																				
参河	神戸郷																				
尾張	於田江庄富益名																				
伊勢	野代御厨																				
伊勢	茅原田御厨																				
伊賀	山田御厨																				
伊賀	音羽庄																				
美濃	吉田庄																				
美濃	志津野庄																				
近江	野洲庄																				
近江	蔵垣庄宮武名																				
近江	栗太庄																				
近江	朱雀院田																				
近江	犬上位田																				

(表の内容は複雑なため省略)

例言
写真帳番号：京都市歴史資料館の整理による。
建長5年(1253)近衛家所領目録(近衛家文書)に見える所領は実相院領とは記されていないが、参考のために記載した。
本論でとりあげた文書に所見する実相院領に「○」「南(南瀧院領の略)」「大(大雲寺領の略)」を付した。

一　実相院門跡による大雲寺知行

『諸門跡譜』や実相院文書「実相院法流相続之事」等では、静基にいたる法脈は智証大師円珍に始まっている。さかのぼれば、一〇世紀に天台宗・比叡山延暦寺のなかで円仁門流と円珍門流の争いが激化し、円珍門流が比叡山から離れて園城寺を基盤とする天台宗寺門派を形成するが、天元四年(九八一)一二月、下山した円珍門流の余慶(九一九～九九一)が門人数百人を率いて住んだのが北岩倉の観音院、すなわち大雲寺であった。かつての大雲寺が多くの子院を有していたことは、実相院所蔵「大雲寺絵図」(→カラー36頁)や「大雲寺縁起」からうかがえるが、寺門派の重要拠点であったために平安後期にたびたび山門派に焼き打ちされ、保延二年(一一三六)三月一二日には「堂舎塔皆悉焼失」した。

かくして平安後期には衰退していたらしい大雲寺と、実相院との関係を明確に示すのが、次の文書である。

【史料1】建武三年(一三三六)九月三日「光厳上皇院宣写」

大雲寺同寺領摂津国萱野庄・山城国大工田・近江国朱雀院田・山城国脇庄并美濃国志津野庄・摂津国正木庄・同国福富庄・伊勢国野代庄・近江国犬上位田・大和国琴引別府・播磨国鞍位庄、御知行不可有相違候由、院宣所候也、仍言上如件、

　　　　　　　　　　　　　　　　　(ママ)
　　　　　　　　　　　　　　　　　醍醐天皇　建武三年
　　九月三日　　　　　　　　　　　　　　　隆蔭上

　進上　実相院僧正御房

一三三〇年代は、鎌倉幕府の滅亡から後醍醐政権を経て南北朝の内乱が始まる時期であるが、後醍醐天皇側に属した山門派・延暦寺に対して、寺門派・園城寺は足利尊氏側に属すこととなった。後醍醐天皇に対抗すべく足利尊氏が推戴したのが光厳上皇であった。

表　諸国の実相院門跡領

写真帳番号	和暦	西暦	月	日	文書名	丹後賀悦庄	丹後船木庄	播磨有年庄	播磨鞍位庄	備中走出庄	備後河北庄	山城脇庄	山城枇杷庄	大和大工田	摂津琴引別符	摂津八多庄	摂津萱野庄	摂津正木庄	摂津福富庄	摂津新御位田
近衛家文書	建長5	1253	10	21	近衛家所領目録		○								○					
(127)211	建武3?	1336?	8	30	光厳上皇院宣案		○		南						○					
(87)1～3	建武3	1336	9	3	光厳上皇院宣写			○				大	大		大	○	○			
(46)106	観応3	1352	7	17	前大僧正増基譲状						○								○	
(46)111	康暦2	1380	10	4	良瑜御教書案		○						○			○				
(87)73	永享5	1433	5	13	足利義教御判御教書	○	○				○									
(81)175	長禄3	1459	10	25	実相院門跡領目録（足利満詮・満詮室より寄進。神戸郷は足利義満より拝領）	○					○									
(128)12	長禄3	1459	10	25	実相院門跡領目録（往代より門跡知行）			○	○							○	○	○		

この光厳上皇院宣は、「実相院僧正御房」増基（一二八二～一三五二。父鷹司基忠）にあてて、「実相院僧正御房」増基が実相院門跡の支配下にあったことが明らかであろう。

なお、一見すると史料1に挙がっている所領はすべて大雲寺領であるかのようにも思えるが、「并美濃国志津野庄」とある以下の所領は、大雲寺とは無関係に増基が伝領していた可能性が高い。というのは、建長五年（一二五三）一〇月二一日「近衛家所領目録」（近衛家文書。鎌倉遺文一〇一七六三二）に、美濃国志津野・摂津国八多庄・近江国犬上庄が所見し、さらに美濃国志津野代官・摂津国八多庄・近江国犬上庄が寛元二年（一二四四）静忠から静基に、播磨国有年庄・近江国犬上庄が文暦元年（一二三四）円忠から静基に、それぞれ譲られている旨が明記されているからである。「并」以下の所領は、摂関家近衛流から実相院に入室した代々の僧侶に伝領されてきたと考えられよう。

なお、上掲の表には本論で言及した文書に所見する実相院領をまとめたので、適宜参照されたい。

二　実相院門跡の所領

南北朝・室町時代に実相院は、史料1の大雲寺領をはじめとして、諸国に所領を有していた。実相院文書には、史料1以外にも、公武の有力者との関わりで比較的まとまって諸国の所領を記す文書が複数残されている。それらを概観しておきたい。

【史料2】（建武三年＝一三三六）八月三〇日「光厳上皇院宣案」

院宣案
門跡領近江国野洲庄・同国栗太庄・摂津国八多庄・播磨国有年庄・越後国紙屋庄・伊賀国音波庄・南瀧院領近江国倉垣庄内宮武名并備中国走出庄・伊勢国茅原田御厨・武蔵国榛谷御厨・尾張国於田江庄内富益名等、御知行不可有相違之由、院宣所候也、仍言上如件、

図2　観応3年7月17日　前大僧正増基譲状

南北朝初期、足利尊氏・光厳天皇から庇護を受けた増基は、南瀧院門跡も兼帯したため、史料2では実相院門跡領に加えて南瀧院領も安堵の対象となっている。既述の通り、播磨国有年庄は寛元二年（一二四四）に静基に与えられた所領であったが、この頃には門跡領と位置付けられている。

その他、山城国狭山庄が内膳司からの濫妨を受けていたが、建武四年（一三三七）一一月二九日、暦応三年（一三四〇）正月二七日、（康永元年＝一三四二か）七月六日の各「光厳上皇院宣案」で実相院領として認定されている。ただし後年の文書目録にもこの三通の院宣が挙がるのみであり、ほどなくして狭山庄は実相院の知行から離れたらしい。

【史料3】観応三年（一三五二）七月一七日「前大僧正増基譲状」【図2】

　譲与　　　師跡事

南瀧院　　北小路堀河坊舎

伊勢国　給山田御厨
　　　　新御位田　給主兼禅

近江国宮武名　給主静兼法印

摂津国　給新御位田　備後国河北庄
　　　　幸珠

右、坊舎・所領并本尊・聖教・道具等所令譲与増仁僧正也、但以鷹司前関白御子孫令入室、一期之後可被譲与状如件、

　　観応参年七月十七日　前大僧正（花押）

観応三年七月、増基が没する直前に記したのが、史料3である。ここでは、いったん増仁（一三〇二〜六八。父鷹司冬経）に南瀧院の「坊舎・所領并本尊・聖教・道具等」を譲り、その没後は鷹司師平の子孫に譲ることを定めている。七月に増基が没すると、彼の置文に従い、すでに南瀧院門跡となっていた増仁が実相院を継承し、足利尊氏の安堵を受けている。

【史料4】康暦二年（一三八〇）一〇月四日「良瑜御教書案」

実相院門跡領内播磨国有年庄・美濃国志津野庄・摂州正木庄・伊勢国野代庄・大和国琴引別符并白河殿御坊敷〔屋脱ヵ〕・上野御墓、任豪成法印申置之旨、可令管領給之由、被仰下

図3　永享5年5月13日 足利義教御判御教書

候也、仍執達如件、

康暦二年十月四日　法印判

按察上座御房

史料4は、実相院門跡であった良瑜（一三三一〜九七）が、配下の者に複数所領の管理権を認定した文書である。静基以来、実相院は摂関家近衛流が相承する門跡だったが、良瑜は摂関家九条流の二条兼基の子息であった。ここに近衛流以外が実相院を相承する先例ができ、良瑜のあとは増珍（一三六二〜一四二三。祖父二条兼基。父今小路良冬。二条良基の猶子）が継いでいる。

【史料5】永享五年（一四三三）五月一三日「足利義教御判御教書」　　　　【図3】

越中国万見保地頭職・参河国渥美郡本神戸郷・丹後国賀悦庄・同国舩木庄・山城国久世郡内枇杷庄等事、早任当知行之旨、不可有相違之状如件、

永享五年五月十三日　（花押）

実相院前大僧正御房

史料5は、足利義教が増詮（のち義運に改名）の所領を安堵したものである。足利義満詮（父は義詮）の子息で、足利義満の猶子であった。増詮は足利家の出身ということもあり、実相院は前代以上に手厚く室町殿の保護を受けることとなった。

【史料6】長禄三年（一四五九）一〇月二五日「実相院門跡領目録」　　【図4】

実相院門跡領目[録]

播磨国有年庄　　同国鞍□□
摂津国八多庄　　同国正木□
同国福富庄　　　同国萱野庄
美濃国志津野四ケ郷　同国吉田□
越後国紙屋庄　　近江国御位田・朱雀院田
同国宮武名　　　伊勢国野代庄
同国山田御厨　　山城国北□□

図4　長禄3年10月25日　実相院門跡領目録

【史料7】長禄三年（一四五九）一〇月二五日「実相院門跡領目録」〔図5〕

　実相院門跡領目録事
越中国万見保　　　　丹後国賀悦庄
参河国神戸郷　　　　山城国枇杷庄
遠江国苫野郷　　　　近江国西今村之内河村屋敷分
相模国白根四ケ村　　宇治両別所
　　　　　　　　　　　　松山院
　　　　　　　　　　　　瀧本寺
已上
　右、此所々者、自養徳院・妙雲院為門跡興隆被寄進畢、仍為末代門跡領、不可有他妨者也、就中養徳院譲状事無之由、若令不審輩在之者、於彼譲与之儀者、不及譲状之条、自余之門跡并寺々所領ニ其類可在之間、不可有其疑者也、但此内神戸郷事者、愚身入室之始、為料所、自鹿苑院殿別而令拝領畢、仍為後証目録状如件、
　　長禄三年十月廿五日　　准三宮（花押）

　史料6・7は、長禄三年一〇月、増詮が提出した所領目録であり、当時の実相院領のすべてを書き上げていると思われる。史料6に記載されているのは往代から門跡として知行している所領、史料7に記載されているのは父である養徳院（足利満詮）と妙雲院（足利満詮の室）より寄進された所領（ただし参河国神戸郷は足利義満より拝領）とある。増詮の代で、大量の所領を獲得したことが明らかであろう。また、建武三年（一三三六）に大雲寺領だった摂津国萱野庄・近江国朱雀院田が、この頃には実相院領と位置付けられている点も注目され

宇治芝原別所　　　　知足院三段殿敷地
南瀧院坊跡敷地　　　北白河坊領□
当門跡境内
　以上、
　右、此所々者、自往代為門跡知行、更無他人之妨者也、仍目録状如件、
　　長禄三年十月廿五日　　准三宮（花押）

図5　長禄3年10月25日　実相院門跡領目録

これらの「本新当知行」の所領群は、次の実相院門跡である増運（近衛房嗣の子）に相続され、それを足利義政が安堵している。

実相院門跡は、足利将軍家との近さゆえに、保護を受けるのみならず、中央の政争に巻き込まれることもあった。増運から門跡を継いだ義忠（一四七九～一五〇二）は、足利義視の子息であったため、文亀二年（一五〇二）八月六日、足利義澄と細川政元の駆け引きに関連して殺害され、所領も没収された。その後、義恒（父は全明親王）が実相院門跡となり、永正六年（一五〇九）一〇月九日付の複数の「室町幕府奉行人連署奉書」によって所領が安堵されている。

三　大雲寺の四至と衆徒による反抗

【史料8】観応二年（一三五一）二月一二日「足利尊氏御判御教書案」

北石蔵大雲寺領四至内之地頭所役并検断・河水等事、雖為他領交雑、任応徳二年之公験、所被付管領於寺家雑掌也、早守先例、可致沙汰之状如件、

　　観応二年二月十二日　　　　等持院殿
　　　　　　　　　　　　　　　御判

　　衆徒中

大雲寺は、寺地の周辺地域に対して検断や河水の権利を主張していた。その主張は足利義詮から認定されている。この文書に見える「応徳二年之公験」というのは、応徳二年（一〇八五）九月六日「検非違使庁勘録状写」であり、それには天禄三年（九七二）の公験によるとして「限東　安禅寺坂菖岡／限西　篠坂大道西端／限南　木行坂垰／限北　静原氷室山谷河越」という四至が記されている。この応徳二年の文書は、後代になって偽作された可能性も否めないが、観応二年段階の大雲寺領の四至として認定され、しかも応永二三年（一四一六）にいたってもこの四至の主張が認定されるのである。

応永六年（一三九九）にも、北岩蔵（岩倉）中殿敷地について大雲寺が解状を提出し、足利

図6　応永6年11月6日　足利義満御判御教書

義満から支配を認定されている【図6】。

こうした岩倉における大雲寺の領域的支配の主張と室町幕府の保護を前提として、大雲寺を知行する実相院は応仁の乱頃に岩倉に移ったのであった。

ただし室町・戦国時代には、大雲寺の衆徒の中に実相院門跡の支配から自立しようとする者の動きもあった。嘉吉三年（一四四三）、大雲寺衆徒の頼尚以下九名が門跡別当に「緩怠不儀」を致さぬよう、神仏に起請している（嘉吉三年五月二八日「三位頼尚・少輔信秀等起請文」）。これ以前の段階で、頼尚以下九名が実相院門跡に反抗的な態度を取っていたことが窺える。

永正一二年（一五一五）頃になると、より明確な反抗勢力が現れるが、それに対して実相院では、雑掌が担当者として、室町幕府に働きかけて鎮圧をはかった。

【史料9】永正一二年（一五一五）六月五日「室町幕府奉行人奉書」

　実相院御門跡雑掌申、城州北岩倉大雲寺・同寺僧并地下人等事、先々計御沙汰之処、猥令自専云々、太濫吹也、若背先規及異儀者、為被処其咎、可被注申交名之由、所被仰出之状如件、

　　当所名主沙汰人中

　　永正十二

　　六月五日　　英致（花押）

　　　　　　　　基雄（花押）

史料9で室町幕府は、大雲寺の寺僧と地下人等が自専（所領経営等における不当な独断専行）するのはおかしいとして、名主沙汰人中に違犯者の交名注進を命じている。

【史料10】永正一三年（一五一六）一二月二四日「室町幕府奉行人奉書」

　大雲寺尭仙父子事、不応御門跡下知、離衆分、於寺領者押取云々、太無謂、所詮任先例、至彼跡田畠并山林作職等者、為闕所被進之訖、早可令全領知給之由、所被仰下也、仍執達如件、

　　永正十三年十二月廿四日　対馬守（花押）

図7　永正14年7月25日　室町幕府奉行人奉書（折紙、部分）

【史料11】永正一四年（一五一七）七月二五日「室町幕府奉行人奉書」【図7】

　実相院御門跡雑掌

美濃守（花押）

実相院御門跡雑掌申、大雲寺衆徒尭仙事、就不儀、先度御成敗之条、可被注申交名、次円乗并侍従事、被退出御門跡御境内訖、可被存知之由被仰出候也、仍執達如件、

永正十四

七月廿五日　　英致（花押）

時基（花押）

大雲寺当衆徒中

　さらに永正一三年、実相院門跡の下知に従わなかった大雲寺の尭仙父子に対して、田畠・山林の作職を没収し、実相院の領知を認定している（史料10）。永正一四年には、尭仙に同意した者の交名注進を命ずるとともに、円乗・侍従の実相院門跡境内からの追放を周知させている（史料11）。

　かくして尭仙父子を排除した実相院は、大永八年（一五二八）、室町幕府より「尭仙父子跡田畠并山林作職等事」の安堵を獲得したのである。同日付けで、名主百姓中にあてて年貢諸公事物を納入するよう命じた文書も実相院に伝来している。

おわりに

　実相院が大雲寺の所在する北岩倉を支配するにあたっては、寺内の反抗勢力の他に、寺外の勢力との競合もあったが、やはり室町幕府から保護されていたことを示す文書が複数伝来している。

　室町幕府滅亡後も、実相院は織豊権力によって保護された。天正一三年（一五八五）一一月二一日に北山一八〇石を与えられ（「豊臣秀吉朱印状案」）、天正一八年（一五九〇）一〇月日

107　第六章　史料のかたり

図8　文和2年2月10日　後光厳天皇綸旨

「前田玄以禁制」が「実相院殿末寺境内　大雲寺」に出されている。そして天皇家出身の門跡があらわれる近世を迎えることとなるのである。

以上で述べてきたことは、中世の実相院と大雲寺に関わる一断面にすぎない。「実相院文書」の読解を通じて、実りある歴史像を描くことが期待される。

注

（1）京都市による指定以前の調査の成果として、『天台宗寺門派実相院古文書目録』（京都府教育委員会、一九八二年）がある。

（2）実相院と大雲寺に関しての通史的な記述として、「テーマ展　実相院の古文書」（京都市歴史資料館、二〇〇九年）、「実相院」（http://www.kagemarukun.fromc.jp/page03j.html）、「大雲寺」（http://www.kagemarukun.fromc.jp/page01j.html）を参照した。

（3）『中右記』それ以前、『百錬抄』保安二年（一一二一）五月二七日条にも、「山門延暦寺衆徒焼払観音院一乗寺房舎」とある。

（4）『大日本史料』六編之三―七二〇頁の綱文は「実相院僧正御房」を増覚に比定するが、増基と考えられる。

（5）諸国の所領のほかに、実相院門跡雑掌にあてて「実相院御門跡領山城国北岩蔵大雲寺々僧坊中・同被官・山林・竹木井小川・舟橋・上野敷地々子銭・散在等」という京中所領の当知行を安堵した永禄一二年（一五六八）一一月二二日「室町幕府奉行人奉書写」もある。

（6）永享八年（一四三六）五月日「山城国狭山庄文書目録」。この文書には、「実相院門跡雑掌永勝」が署名している。

（7）南瀧院ではなく実相院に関してだが、次の文書がある。

　文和二年（一三五三）二月一〇日「後光厳天皇綸旨」【図8】

　実相院門跡并所領等事、任増基僧正置文之旨、増真僧都管領不可有相違者、天気如此、仍言上如件、忠光誠恐謹言、

　　文和二年二月十日　　左兵衛権佐（花押）奉

　　進上　南瀧院（増仁）僧正御房

　後光厳天皇が、増真僧都による実相院門跡の管領立場にあったことがうかがえる。しかし『三井続燈記』の文和三年（一三五四）四月の記事に、増仁が実相院の管領を認定されることとなる。延文元年（一三五六）五月二五日「足利尊氏御判御教書」

図9　長禄3年12月20日　足利義政御判御教書

実相院門跡事、可令管領給之由、綸旨并置文等加一見候訖、可存其旨之状、如件、
　延文元年五月廿五日　　　　尊氏（花押）
南瀧院僧正御房

この頃の錯綜した状況については、近藤祐介「一四世紀における武家祈禱と寺門派門跡」（『学習院史学』五一号、二〇一三年）が整理している。増真について、近藤は、『愚管記』応安元年（一三六八）六月七日条に見える増仁の所労危急時の対応から、近衛家の子息（近衛基嗣息か）とするが、史料3に見える鷹司師平の子孫の可能性も否めない。

(8)　観応三年（一三五二）九月一七日「足利尊氏御判御教書」
(9)　長禄三年（一四五九）一二月二〇日「足利義政御判御教書」【図9】
(10)　応永二三年（一四一六）六月一日「称光天皇綸旨写」
(11)　応永六年（一三九九）一一月六日「足利義満御判御教書」
(12)　同日付の永正一三年（一五一六）一二月二四日「室町幕府奉行人奉書」で、大工田名主沙汰人中にあてて、年貢を実相院雑掌に納めるよう通達している。
(13)　大永八年（一五二八）一〇月二日「室町幕府奉行人奉書」
(14)　大永八年（一五二八）一〇月二日「室町幕府奉行人奉書」

（補注）詳論は別の機会に委ねたいが、文保二年（一三一八）一一月三日付けの順助の記録を、応永三三年（一四二六）二月九日に増詮が書写した旨を記す資料一巻（無軸。三一・七×九六・三㎝。本書カラー40頁に掲載）を発見した。そこには、「故実相院権僧正静基」以来、増忠・宗円・増基と、密教の印相を伝受してきたことが記される。実相院文書の大半は南北朝時代以降のものであるため、鎌倉時代の寺門派や実相院について記した希少な寺内史料として注目される。

大雲寺力者と天皇葬送

西山　剛

図1　ありし日の大雲寺 本堂

　洛北・岩倉の地に在る実相院は、門跡としての寺格を誇り、近世においては「六百拾弐石余」の寺領を持った。現在の本堂は享保六年（一七二一）に東山天皇が中宮承秋門院の旧殿を下賜して成ったもので、朝廷とのきわめて密接な関係を今も我々に伝えている。
　この実相院に伝来した文書群が実相院文書で、二〇一五年に京都市指定文化財となり、洛北地域の歴史を復元する上で欠く事のできない史料となった。また当該文書の中には、前節の長村論文で触れたように、南北朝期以来、密接な関係をもった大雲寺に関わる史料（以下、便宜的に「大雲寺関係文書」と称す）も含まれており、実相院文書と並行して利用することで、さらに重層的な洛北の地域史を展開することができる。
　実相院文書の中に含まれる「大雲寺関係文書」の中、とりわけ特徴的な史料群が力者関係史料である。そもそも力者の定義を辞書に求めると、次のような解説がなされる。すなわち「中世、公家・寺社・武家などに仕え、剃髪して駕輿、馬の口取り、長刀を持った警固・使者など、力役を中心とした奉仕に従ったもの」と。このような力者の実態については、現までにいくつかの研究蓄積がなされており、実相院と同じ門跡寺院である大乗院や延暦寺、室町幕府と密接な関係にある五山寺院などにおいて、寺院社会の実態を明らかにしつつ、その具体的な職能と社会的位置が明確にされている。しかしながら、これらの研究は主に中世における力者の姿に焦点があてられており、近世の力者を実証的に追求して歴史像を復元したものは少ない。このような現状を踏まえた上で、本論ではこの「大雲寺関係文書」にみえる力者に着目し、おもに近世における彼ら特徴的な職能について考察を加えたい。

図3 力者関係史料の内容内訳

葬送御用／作法 0.5%
願書 1%
力者一般 1%
勅使御用 2%
葬送御用／次第 5%
葬送御用／由緒 8%
葬送御用 19%
葬送御用／請願 7%
葬送御用／請取 17%
葬送御用／下行 40%

※割合を示す数値は「葬送御用／作法」項目をのぞく、小数点第一位を四捨五入して示している。

図2 大雲寺力者関係文書の木箱（上）・大雲寺関係文書の木箱（下）

一 大雲寺力者の史料

まず関連史料を概観したい。実相院文書における大雲寺力者の関係史料は、総数は一九三点にのぼる。これは実相院文書の総数が四二九〇点であるため、全体の約四％弱にあたる。これらの史料は、伝来過程で「力者一件」と記された箱【図2】に分置されたという報告がなされており、寺院内においては一つの文書群として大雲寺力者関係史料を把握していたことが知られる。また、大雲寺力者の活動を伝える史料の初出は一七世紀末期であり、以後幕末までその活動を知ることができる。

ここで図3を提示したい。本図は、一九三点にのぼる力者関係史料がいかなる内容をもつものかを示したものである。第一に着目できることは、一見すると雑多な史料群にみえるこれら力者関係史料が、実はそのほとんどが上皇、天皇、女院など皇族の葬送に関わるものである点である。部分的に勅使御用に関する史料（二％）が含まれているものの、少数でしかない。大雲寺力者が皇族の葬送と深く関わるという特質は、これまでいくつかの研究で指摘されているが、当該集団の史料の圧倒的多数が皇族の葬送に関するものであるという事実は、彼らの近世におけるあり方が、天皇・皇族の葬儀を専門的に担う職能集団であったことを如実に伝えるものである。では、このような特徴を持つ大雲寺力者は、いかなる具体的な活動をするのであろうか。

二 大雲寺力者の活動──御龕力者として──

大雲寺力者の具体的な活動をみるにあたり、彼らが自らの立場を表明するために作成した由緒書に着目する必要がある。以下、長文を厭わず、史料全文を引用したい【図4】。

力者相勤来候近例
後光明院崩御之節

力者御勤来作道例

①
一承応三年日記曰　十月十二日御法事伝　奏清閑寺殿家来藤木源兵衛ゟ当寺覚乗坊ヘ書札

一筆致啓上候、然者力者之儀、四拾人相極申候間、三井寺ヘ被仰遣候而罷出候様ニ可被成候、両方之人数御書分候而明日持セ可被下候、其節時節之儀可申聞候、先日初テ得御意忝存候、恐惶謹言、

十月十二日
　　　　　　　　　　　　　　　　清閑寺内　藤木源兵衛
覚乗坊様

一清閑寺殿ヘ力者之書付遣ス覚

力者　四拾人　内岩倉ヨリ廿五人
　　　　　　　　三井寺ヨリ十五人

承応三年十月十四日
　　　　　　　　　　　　　　　　力者頭　竹王　判
清閑寺中納言御内　　　　　　　　　　　　竹徳　判
藤木源兵衛殿

一右力者之内五人ハ長谷ヨリ二人、三宝ヨリ三人出申候、是ヲ後々之例ニ成度思食候とて清閑寺中納言ヘ書付被遣候御方御座候得共、長谷・三宝ハ新成事ニ候故成不申候間、先々ヨリ出付候岩倉・三井寺両寺之力者、竹王・竹徳ニ吟味仕事付、判形仕上ヶ可申由申来ルニ付如右之認遣ス由見ユ　長谷・三宝力者出之儀ハ下々之入魂之様ニ相見エ申候

一東福門院崩御之節

②
一東福門院崩御之節

延宝六年日記曰、六月廿日御法事奉行清閑寺殿ヘ竹徳参候而如先例役儀被仰付被下候様ニ申上候処、早如先例四拾人被仰付候内岩倉力者廿七人三井寺力者十三人右人数竹徳ニ相触候様ニ申付候由見ユ

八月十一日　東福門院御葬送御龕之力者下行米

八拾石　力者四拾人内岩倉力者廿七人
　　　　　　　　　三井寺力者十三人
但壱人ニ付二石宛也

延宝六　戌午年　月日
　　　　　　　　　　　　　　　　　　　名判
万里小路大納言殿
清閑寺弁殿

図4 「大雲寺衆徒法浄坊力者勤方先例書上」

御雑掌中

右之通書認坊官中判形被致指進候様申来ル

③一後水尾院崩御之節
延宝八年日記ニ 八月廿一日御法事伝 奏清閑寺大納言殿
御奉行小川坊城弁殿右之両所ヨリ先年之通力者四拾人可申付旨申来ル、
一同月晦日御法事伝 奏清閑寺大納言ヨリ力者之儀、此度ハ六拾人可申付旨申来リ後例ニハ
成間敷旨被申渡候也、
右之通竹徳ニ申付ル由也

御竈之力者　六拾人

三井寺ヨリ十人内円満院様力者三人、
　　　　　　　別所力者七人
長谷力者一人
岩倉力者四拾九人

霜月七日　力者御下行米
八拾石　代官酒井七郎左衛門ヨリ請取
但シ戸田越前守殿御裏判有之

④一後西院崩御之節
貞享二年御法事伝　奏日野中納言殿、
同御奉行烏丸弁殿ゟ被仰渡如先々相勤申候也、
但シ此時ハ三井長吏之御当職　聖護院御門主也、実相院殿長吏非職ニ候得共、如先々竹
徳被仰付候故　被申付候也、
　　　　　　　由ニ御座候、

　以上

元禄九年丙子年十一月

大雲寺衆徒　法浄坊

※一書冒頭に載せた数字は筆者による。

本史料は、元禄九年(一六九六)一一月に大雲寺衆徒・法浄坊によって記されたもので、近世前期における大雲寺力者の葬送儀礼への勤仕状況が書き上げられている。ちょうどこの

表　天皇の葬送に出仕した力者人数

被葬送対象	儀礼担当公家	力者人数	内訳		備考
後光明院	御法事伝奏　清閑寺	40	25	岩倉	
			15	三井寺	
東福門院	御法事伝奏　清閑寺	40	27	岩倉	
			13	三井寺	
後水尾院	御法事伝奏　清閑寺	60	49	岩倉	
			10	三井寺	内、円満院　3人 　　別所　　7人
			1	長谷	
後西院	御法事伝奏　日野 　　　　　　烏丸	―	―		

年、明正天皇の葬儀がもたれており、大雲寺側は当該儀礼に力者を参勤させる必要があった。このために関連する儀礼の旧記を調べ、まとめあげたのが本史料だと考えられよう。

これによると、大雲寺力者は元禄九年段階で、すでに①後光明天皇、②東福門院、③後水尾上皇、④後西上皇の葬送に勤仕したと述べ、皇族葬送と密接な関わりにあることを強く主張している。また、本史料では叙述を行う上で定型的な表現がとられており、①〜③では儀礼差配を担当する公家の名前と出仕した力者の人数の書き上げについてである。いまここでとくに注目したいのは、後者の情報、すなわち出仕した力者人数の書き上げについてである。記述された人数の表を上に掲出する。

本表からは、力者出仕人数が、①力者総数四〇人（岩倉二五人／三井寺 一五人）、②力者総数四〇人（岩倉 二七人／三井寺 一三人）、③力者総数六〇人（岩倉 四九人／三井寺 一〇人／長谷 一人）と推移していることが明らかとなる。そしてなにより重要なのは、人数内訳が示す数値である。一見して明らかなよう、書き上げられるすべての人数のうち、④の後西天皇葬儀においても、力者の人数が他を上回っている。引用史料には記述されないが、④の後西天皇葬儀においても、力者総数四〇人のうち、岩倉力者が三〇人出仕したことが明らかであり、皇族葬儀における大雲寺力者の優位性は他の史料からも確認される。おそらくここで引用した史料を作成した意図も、直近に迫った葬儀に備え、これまでの大雲寺力者の優位性を書き上げ、明示するところにあったものと思われる。

それでは実際に出仕した大雲寺力者は、天皇の葬儀においていかなる具体的な勤仕を果たしていたのだろうか。次では、彼らが由緒書きの冒頭に書き上げた葬儀である後光明天皇の例に即して具体像を提示したい。

三　後光明院葬儀の具体像

天皇葬儀の実証的な研究は、これまで豊富な蓄積を見せているといえる。近世に限っていえば、比較的まとまってその詳細を紹介したのは『泉涌寺史』の記述である。いまこの

成果に基づき、後光明天皇葬儀の具体像を追求したい。

承応三年（一六五四）九月二〇日、二二歳の若さで後光明天皇は死去した。死因は疱瘡の悪化によるものと伝えられている。寛永一一年（一六三四）に即位した後光明天皇は、その在位は一一年にわたっていたが、帝位にあるままの死去となった。これは弘治三年（一五五七）の後奈良天皇以来のことであり、きわめて異例な事態として公武双方にうけとめられた。

同年一一月一五日の夜、葬儀が開始された。公武関係が比較的安定し、かつ徳川家を出自とする東福門院を母に持つ天皇のため、幕府から高額な葬礼費用が拠出され、儀礼は大規模化したという。このような葬儀儀礼は次のような経緯で実施された。概略は以下の通りである。

(1) 牛車御行

酉剋（午後六時）にいたり、二頭の牛が牽く牛車に棺を乗せて禁裏を出発した。この車には導師をつとめる泉涌寺住持・三室寛宥が同乗し、灯明・焼香を行った。車の前には、京都所司代である板倉重宗が騎馬し、多くの武士を連れて供奉した。車の後ろには御簾役をつとめる西園寺実相を先頭に三四人の公卿が列をなし、輿あるいは歩行で従った。次いでその後ろには殿上人二九人が整然と従い、両脇には挑灯を持った人々が行列を照らした。

(2) 泉涌寺到着 （竈前堂における法事）

戌刻（午後八時）にいたり、牛車は泉涌寺に到着した。車を牽いていた牛はすぐに外され、棺は泉涌寺の僧侶たちによって宝龕と呼ばれる懸装された輿に乗せられた。この宝龕を中心に焼香・読経がもたれ、泉涌寺僧侶、末寺、法縁の僧侶たちによって法事が行われた。この法事が終わると、宝龕は昇かれ、引導師以下三〇〇人の僧侶たちの行列とともに山頭に設えられた荒垣の中に進められた。また、竈前堂から荒垣（埋葬所）の道筋には東西本願寺や五山禅宗寺院など洛中洛外と近隣の諸宗諸山の僧が立ち並び、諷経が勤められた。

(3) 埋葬

運ばれた宝龕は、幕が引かれた荒垣の中央にすゑられ、龕の前には御位牌や三具足が置かれた。三室和尚の焼香読経の後、宮門跡、公家、御女中、幕府使者の吉良義冬、松平勝隆、所司代・板倉重宗らの焼香が続き、宝龕は御廟所へ運ばれて石の唐櫃の中に埋葬された。

このような一連の流れの中で、大雲寺力者はいかなる役務を担ったのだろうか。このことを考えるとき、次の史料に着目できる。

一戌之刻御車龕前堂ニ至テ牛ヲ放チ手引ニシテ龕前堂ニ入、牛二疋共ニ傍ニ扣ル、於是幕ヲ引、屏風ヲ立、泉涌寺之衆僧御車ヨリ御棺ヲ宝龕ヱ移シ奉リ車ハ外ヱ逆ニ押出ス、公卿殿上人龕前堂之傍ニ候ス、於是法事ヲ始ム、住持焼香読経事畢テ龕前堂ヨリ荒垣マテ御龕ヲ移ス其行烈二行、

安楽院大衆〔ﾏﾏ〕二百二十八口

花瓶 孤雲　　　　　　香合　　　　　　茶 恵林　　　　　　本願寺源龍西堂
燭 筌外　　　　　　香炉 玉周　　　　　　湯 真海　　　　　　当官蔵主
行燈 豊前　　　　　　行燈 宗林　　　　　　幡 長永　　　　　　幡 宗竹
行燈 越後　　　　　　行燈 久武　　　　　　幡 清安　　　　　　幡 善斉
洒水 忠性　　　　　　鈴 空淵　　　　　　鈸 正海　　　　　　鏡 素光
洒水 春沢　　　　　　鈴 拮山　　　　　　鈸 如休　　　　　　鏡 湛恵
　　　　　　　　　　　　　　　　　焼香 多聞院忠覚　　　　当官維那 悲田院
　　　　　　　　　　　　　　　　　焼香 宝蔵坊玄盛　　　　当官蔵主
宣疏 戒光寺 天至西堂　　尊湯 南都菩提寺 湯屋和尚　　奠茶 南都西大寺 二聖和尚　　葬主 照岳西堂 法金剛院
挙経 東菩院 宜亮西堂

右龕前堂ヨリ荒垣マテ宝龕ヲ移タテマツル行列也、(以下略)

提灯 英玉
提灯 意三
御位牌 遍照心院 惟運 行者 立安　持香 覚雲
　　　　　　　　　　　　　　　音清　持衣 唯尊
天蓋　法音院 元昌西堂　西念 洞庵　宝龕 力者四十人

本史料は、後光明天皇の葬儀にあたりその儀礼の具体的な内容を書き記した書物の一部である。奥付年号は「承応三年甲午年十二月日」と記されており、実際の葬儀ときわめて近接した時期に成ったものといえ、その記録性は高い。引用したのは、一連の葬儀儀礼にあたり龕前堂から荒垣（天皇の埋葬地である廟所）にいたる道筋の記録、すなわち先述した(1)から(3)の部分のうち、(2)に該当する。

本史料のうち、なによりも重視したい箇所は、荒垣にいたる函簿の記述のうち、「宝龕」に付された「力者四十名」なる記述である。具体的に大雲寺の名称は記されないものの、この人数は、先に引用した大雲寺力者の由緒書①の部分と整合する。すなわち、大雲寺力者は、天皇の棺が乗る宝龕が埋葬空間である荒垣に移されるときに具体的な勤仕を行う集団であることがここに確認されるのである。実は、これまでの指摘では、この宝龕の移動は「三井寺の力者四〇人が昇」いだとされてきた。実際に、この勤仕を果たした力者の中には三井寺に直属するものは存在しなかったと考えられる。しかしいまここで強調しておきたいのは、力者の選定および人数の多寡を勘案した場合、大雲寺力者の優位性が強く認められる点である。このことは、由緒書①に記述される「岩倉ヨリ廿五人、三井寺ヨリ十五人」、また「力者之内五人ハ長谷ヨリ二人、三宝ヨリ三人出申候、是ヲ後々之例ニ成度思食候とて清閑寺中納言江書付被遣候御方御座候得者、長谷・三宝ハ新成事ニ候故成不申候間、先々ヨリ出付候岩倉・三井寺両寺之力者、竹王・竹徳ニ吟味仕事」という表現においても見出されるだろう。すなわち、力者の選定にあたっては、大雲寺力者の総代である竹王(たけおう)と竹徳(たけとく)に吟味

をくわえさせ、実際の儀礼を行ったのである。そして、この力者選定方法は以後の葬送儀礼でも踏襲されたことが他の記録からもうかがえる。つまり天皇葬儀にあたる力者選定の実務的な差配権限は、三井寺ではなく大雲寺力者の側にあったことをこの史料は強く物語るのである。

すでに先行研究で明確に示されている通り、天皇葬儀において埋葬者の身体が竈に入れられることは、死者を仏として扱うことに対応している。つまり宝龕を舁ぐ大雲寺力者は、被葬者である天皇に仏性が付与され、聖別された存在となったときにはじめて関わりを結ぶのである。いわば、大雲寺力者は、葬儀の中核の動静を担う特殊な役割を持つ者たちと理解することができよう。ここにこそ、彼らの特徴的な職能の意義が与えられるものと考えられる。

四　後光明院葬儀の意義

ここまで述べてきたように、天皇の葬儀において大雲寺力者はきわめて特徴的な職能を果たしてきた。それでは、大雲寺力者と葬送儀礼はどの段階で結びつくのであろうか。このことを考えるとき、次の史料が参考となる【図5】。

一禁裏御所ゟ遠州手紙到来如左
後陽成院様御葬送前後之時宜、委書付可被指出旨、又々凶事伝奏・御奉行被
仰候、依早々申入候也、
　　八月六日　　　藤野井遠州
　　　実相院御門跡
　　　　坊官中

一後陽成院様御時之義相考候処、旧記紛失之子細有之、相知不申候、
後光明院様已後力者被仰付候儀者書付指上候通御座候以上、
　　午八月六日

図5 『桃園院様御葬送之時寺門力者争論一件』(部分)

大雲寺衆徒　宝塔院
　　　　　　正教院
実相院御門跡御内
　　　　　　三ーー
　　　　　　松ーー
　　　　　　北ーー

本史料は、宝暦一二年（一七六二）八月に成立した『桃園院様御葬送之時寺門力者争論一件』の一説である。桃園院葬送にあたり、力者の出仕人数をめぐり大雲寺と三井寺の争論が勃発した。本書は、その顛末をまとめたものである。本史料の中には、それまでの力者出仕数の実態を提示するため、あらためて大雲寺力者の職務経歴がまとめられているが、引用した部分は、朝廷が大雲寺に対し、後陽成院段階における大雲寺力者の出仕の状況を問うた部分である。

ここでは、朝廷側の「後陽成院様御葬送前後之時宜、委書付可被指出旨」という要求に対し、大雲寺は「後陽成院様御時之義相考候処、旧記紛失之子細有之、相知不申候」と応えている。つまり、後陽成段階の旧記を紛失したため、こたえられない、というのである。確かに、後陽成天皇の葬儀を比較的詳細に記した『元和三年文月之記』においては次のように記される。

泉涌寺につかせ給ひ、涅般堂に御車入たてまつり、御輿にうつし奉る、其程は堂のまへに、誦経の作法過るあいた待奉る、御輿かきたてまつり、ちかつかせ給ふに、各平伏して、其後次第に葬場殿まてまゐり付て、東上南面に一列に候す、次いで誦経がも泉涌寺に牛車が入れられ、その後、後陽成院の棺が宝龕へうつされる。次いで誦経がもたれいよいよ葬場への宝龕の移動となるが、この担い手に関する情報は、本史料では一切記述されていない。後陽成院の葬儀に関する史料は、この他にも『中院通村日記』『泰重卿記』『孝亮宿禰記』『義演准后日記』『続史愚抄』など比較的めぐまれているが、いずれの史

料も宝龕移動の力者に関する記述を欠落させている。史料の上からも、皇族葬儀と大雲寺力者が結びつくのは、後光明院段階であることはやはり明白である。このことを踏まえた上で、いまここで重視しなければならないのは、後光明天皇葬儀がいかにそれまでの天皇葬儀と異なる画期的なものであったのか、ということだ。

この後光明院葬儀は、葬列・式場・式の規模がともに従来に比して大規模・盛大であり、かつ遺体は火葬ではなく土葬され、泉涌寺境内に埋葬された。とくに後者が実現されるに際し、幕府はそれまでの龕前堂・山頭の他に、新たに廟所という施設を作り、埋葬に関する新儀を加えたのである。これらの変更は、すでに野村玄が的確に指摘するように、江戸幕府が後陽成院葬儀に際して生じた課題を克服し、幕府が天皇の遺体を適切に〝管理〟するために行われたものと考えられている。幕府の主体的な関与によって即位した後光明天皇の死に際し、一連の葬送儀礼に積極的に関与することで幕府統制下の天皇の死のあり方を内外に明示したのである。

断定はできないものの、大雲寺力者と皇族葬儀との結節を、後光明院段階における一連の儀礼刷新に求めることも、あながち無理な推論ではなかろう。では、なぜこの刷新の段階で、大雲寺力者が宝龕勤仕の主体となったか、という問いが残るが、残念ながら現在のところその直接的な理由は見いだせていない。だが次に示す史料は、この問題を考える上で参考となろう【図6】。

一大雲寺力者之義、御凶事御用不限、大徳寺・妙寺（心脱ヵ）且亦知恩院等、御 勅使御用力者毎度相勤来候、前ヵら他門御下知随候、義従往古曾テ無御座候ニ付力者共相歎申候、右之趣宜御沙汰奉願候 以上

八月三日

大雲寺衆徒
　　宝塔院
　　正教院

実相院御門跡御内
　　三好大蔵卿

図6 『桃園院様御葬送之時寺門力者争論一件』(部分)

本史料は先に引用した『桃園院様御葬送之時寺門力者争論一件』の一部である。引用部では、大徳寺・妙心寺・知恩院に勅使が遣わされるとき、これら三寺院の他、いかなる権門の寺力者がその輿に勤仕したこと、また大雲寺力者は、これら寺院の求めに応じて大雲寺力者がその輿に勤仕したこと、また大雲寺力者は、これら寺院の求めにもかなる権門の求めも一切受けない存在である、ということが記されている。しかし、ここでなによりも重視したいのは、彼らが「御凶事御用」とは別に「御勅使御用力者」を勤めていた点である。この主張を物語るように、大雲寺関係文書には勅使御用の事実を示す「勅使御用之力者禄配当事」（元禄十年）や「妙心寺・大徳寺入院勅使力者覚」（嘉永二年）が残されており、近世前期から後期にわたる勅使御用の活動を知ることができる。

朝廷の輿昇である禁裏駕輿丁がすでにこの頃、京都の有力商人の名誉職となっていたことを考えると、実体的に貴人の輿勤仕を行える職能集団として大雲寺力者たちは比類なき能力をもった者たちであったと考えられる。先に指摘した通り、天皇（上皇）葬送儀礼における宝龕勤仕は、儀礼の中核としてきわめて重視される厳儀であった。この担い手として大雲寺力者が選択された理由の一つに、彼らに貴人の輿昇としての伝統とそれを維持させる確かな技能が宿っていたことを挙げられるのではなかろうか。

おわりに

以上四つに分けて、大雲寺力者の存在とその職能について考察を加えてきた。ここで、その論旨をまとめておきたい。大雲寺力者は、天皇、上皇、女院などきわめて高位の人物の葬送儀礼において宝龕勤仕を行う職能集団であった。とくに彼らは、龕前堂において棺が

庭田大納言様
中御門右中弁様
　御雑掌中

松尾治部卿
北河原式部卿

入れられた宝龕を昇ぎ、移動させる段階で職能を果たしていた。宝龕とは、被葬者である天皇に仏性が付与され、聖別された存在となったことを意味し、宝龕の移動は葬送儀礼全体の中でもとりわけ中核的な儀礼として位置付けられる。本論ではとくにこの点を重視し、彼らの職能の中心をこの部分に定置した。

また、大雲寺力者は近世を通じて大徳寺、妙心寺、知恩院など京中の名刹に勅使がたてられた場合、その力者として活動する側面も持っていた。行幸停止など、すでに大規模な行列儀礼が行われなくなった段階で、未だ実体的な職能を帯していたのが大雲寺力者たちなのである。そして、この点に着眼した公武が、新体制として刷新する後光明天皇の葬送儀礼に際し、彼らの動員をはかったのではないかと推定した。

これらの指摘は、いずれも仮説の域を出ず、今後さらに精緻に検討されるべきものである。大雲寺がなぜ実相院の中に包含されながらも、持続的に寺院としての機能を存続できたのか、その中で大雲寺力者の存在はいかなるものだったのか、この点は中近世を通じて一貫的な分析の上に獲得されなければならない歴史像である。また本論では岩倉地域における公人集団としての大雲寺力者の側面に触れることができなかった。すでに先行研究でも指摘されるように、大雲寺力者は岩倉の公人たちの中から選ばれ、その任にあたる。ここにどのような差定原理があり、そしてそれは彼らの身分的な位相にどのような影響を与えるのか。積み残した問題は多岐にわたるが、今後の課題として擱筆したい。

注
（1）「山城国中御朱印寺院之事」『京都御役所向大概覚書』下巻
（2）菊池紳一「力者」項目（『国史大事典』吉川弘文館）
（3）大乗院の力者については、瀧口学「大乗院における力者について」（『鹿児島県中世史研究年報』四八号、一九九三年）、五山禅院の力者については、竹田和夫「五山寺院の力者」（『五山と中世の社会』同成社、二〇〇七年）、近代にいたり天皇葬送に勤仕する八瀬童子の研究としては山本英二「八瀬童子の虚像と実像」（『列島の文化史』八号、一九九三年）、なお輿昇も含めた広義の力者として拙稿「中世後期における輿昇の存在形態と特徴」（世界人権問題研究センター編『職能民のまなざし』二〇一五年）

第六章　史料のかたり

（4）管宗次『京都岩倉実相院日記——下級貴族が見た幕末——』(講談社選書メチエ263、二〇〇三年)

（5）注4、管宗次著書の内、「第三章 日記にみる貴賤の人々」宇野日出生「竈を担ぐ人々」(佐藤孝之編『古文書の語る地方史』吉川弘文館、二〇一〇年)。とくに管氏は元禄段階の岩倉地域の本百姓に「侍分中間」・「明神宮中間」・「公人中間」があり、全体で「惣百姓」をなしていたことと、その「公人中間」の預置が力者たちであったと述べている。

（6）「大雲寺衆徒法浄坊力者勤方先例書上」(『実相院文書』所収)

（7）「御竈御用大雲寺力者旧記書抜」(『実相院文書』所収)には、貞享二年(一六八五)の日記が引かれており、後西天皇葬儀に岩倉力者三〇人、三井寺力者一〇人(うち円満院力者三人、聖護院力者一人)との記載がある。

（8）本論の関心から言えば、山本尚友「平安時代の天皇葬儀に関する基礎的研究」(『世界人権問題研究センター紀要』一〇号、二〇〇五年)、久水俊和「中近世移行期から近世初期における天皇家葬礼の変遷」(『立正史学』一一六号、二〇一四年)、勝田至『日本中世の葬礼』(吉川弘文館、二〇〇六年)、野村玄「近世天皇葬送儀礼の確立と皇位」(『日本近世国家の確立と天皇』清文堂出版、二〇〇六年)

（9）『後光明院葬儀次第』(整理番号 G-8-1、泉涌寺蔵)

（10）「第二章 近世の泉涌寺」(『泉涌寺史 本文編』総本山御寺泉涌寺、一九八四年)。この記述の根拠となる史料は本文中に記されていないが、関連する史料として泉涌寺が蔵する『後光明院御葬礼記』(整理番号 F-8-4、泉涌寺蔵)がある。しかし本史料にも「昇宝龕力者〈四十人〉任先例出、自三井寺凶事伝奏被下知云々」という記述があるばかりで、力者を担う主体として三井寺力者をあてはめる解釈には無理がある。

（11）本記述は、実相院に伝わる記録を抜き書きした『御日記抜書 一』(寛永一三年～元禄一〇年)とも符合する。この事実は本文引用史料が、実相院の古記録に基づき、作成されていることを示す。

（12）宝永六年一二月付「御竈御用大雲寺力者旧記書抜」(『実相院文書』所収)には「右御両所御法奏、御様々大雲寺力者頭竹徳被仰付相勤申候」なる記述が歴代葬儀の中で散見される。

（13）注8、勝田論文および西谷功「天皇の葬送儀礼と泉涌寺——称光天皇を中心に——」(『大法輪』一二月号、二〇一二年)

（14）東京帝国大学蔵、本文の記述は『大日本史料 第十二編之二十八』に基づく。

（15）さらにさかのぼる史料において宝龕勤仕を担う人々の固有名詞を求めると、後土御門天皇葬儀の詳細を東坊城和長が記述した『明応凶事記』(《続群書類従》第三三輯所収)が挙げられる。この史料において当該箇所は「僧衆行事奉昇、出仏殿至葬場殿」と記される。本史料は後代にはの史料として機能することを勘案するならば、僧衆の宝龕勤仕が中世後期にお天皇葬儀のマニュアルとして

ける規範であったと考えられよう。なお本史料に関する詳細な分析は、久水俊和「東坊城和長の『明応凶事記』――マニュアルとしての「凶事記」――」（『文化継承学論集』五号、明治大学大学院文学研究科、二〇〇八年）によって行われている。

門跡の生活――『実相院日記』の義周親王――

佐竹　朋子

「江戸時代実相院門跡法脈」
慈運→義尊→義延→岑宮→義周→増賞→健宮→義海→義賢

本論は、江戸時代の実相院門跡に仕えた坊官が記した『実相院日記』を読みとくことで、実相院門跡における相続や門跡の生活、門跡としての役割をどのようにして果たしていたのかについて明らかにすることを目的とする。

江戸時代の門跡寺院には、門跡に仕え、寺務にあたった在俗の僧である坊官がいた。坊官は、剃髪し法衣を着ていたが、肉食妻帯し、帯刀することが許されていた。そして、実相院門跡の坊官が担った仕事の一つが、門跡の動向や実施した法事に加持祈禱、各方面からの書状や到来品など、日々の出来事を日記に記すことであった。

では、門跡自身が記した日記はないのかというと、実相院門跡においては現存しない。また、坊官が門主個人に関する記録をのこしているが、たとえば、『実相院義周親王宣下記』であるなど、門跡が行った儀式を先例としてのこすための記録であった。そこで、本論で明らかにする門跡の相続や生活、門跡としての役割は、あくまで坊官が記した日記のなかで、門跡に関する記述から明らかにするものである。

これまでの先行研究において、杣田善雄は、近世の門跡寺院について、門跡自身の「人」としての側面から近世門跡の特質に接近することを試み」ることで、近世門跡の存在意義を明らかにしている。ただし、「寺院としての側面でも、寺領や院家・坊官等の寺院組織など考察されるべき課題は多い」と指摘している。また、管宗次は、『実相院日記』を分析素材としているが、坊官が見聞きした、幕末特有の世相や動向を明らかにすることに主眼がある。そこで、本論においては、『実相院日記』を分析素材とすることで、実相院門跡におけるさまざまな動向の中から、門跡その人について論じる点に意義があろう。

さて、江戸時代の実相院門跡は、九名の門跡が法脈を継いだ。本論では、伏見宮邦永親王（一六七六～一七二六）の息男であり、霊元院の猶子として実相院門跡を継いだ義周入道親

図1 『実相院日記』表紙

王（一七二三〜四〇、以下では義周親王と記す）を分析対象とする。

なぜ、義周親王に着目するのかというと、享保期、実相院門跡は、里坊を購入し、承秋門院（東山天皇の中宮）の旧殿が移築されて本堂がえられていった。そこで、現存する『実相院日記』において、最初にその一生を追うことができ、かつ当該期に門主であった義周親王を分析対象とすることで、併せて実相院門跡が整えられていった様子を明らかにすることができるからである。

一 江戸時代の実相院門跡と寺院組織

本題に入る前に、江戸時代の門跡寺院における実相院門跡の位置付けや、実相院門跡を構成していた院家や末寺について、さらに義周親王が門跡であった時の坊官について記していこう。

柵田善雄によると、江戸時代の門跡寺院とは、中世門跡の権門的権威は喪失し、幕藩制国家のなかに再生された宗教的権威であったという。すなわち江戸時代の門跡寺院は、天皇の住まいであった禁裏御所での加持祈禱や日光東照宮を護持することを役割とした、東照大権現の神格の源泉である皇統・天皇を護持する存在であった。そのため、門跡寺院は、京都所司代―関白・武家伝奏を介して江戸幕府の統制が加えられていた。また、門跡間の序列は、門跡となったその人の出自によると規定されたため、門跡の貴種性や血統が重視されたのである。

以上を踏まえて、江戸時代の門跡寺院における実相院門跡の位置を確認すると、実相院門跡は、聖護院門跡・円満院門跡とともに、園城寺に属した門跡寺院であった。また、江戸時代最初の門跡である慈運は、公家の大炊御門経頼の息男で、近衛前久の猶子であったことから、実相院門跡は、摂家門跡として始まったのである。

次に、実相院門跡を構成していた院家や末寺について、『実相院日記』【図1】から明らかにしていこう。すなわち、武家伝奏の雑掌（雑務を掌った者）から実相院門跡へ、院家や支

配寺・末寺は、実父母や猶父などまで書き加えて差し出すように、とのことが伝えられた。

そこで、正徳二年（一七一二）八月九日条には、

一、実相院宮御門下　院家三井寺　南松院

大僧正迄致転院候院室ニ而御座候、只今南松院官僧正ニ而御座候、寺領御朱印無御座候、

右南松院実父肥後国熊本ノ住　荒井了圓

　　　　実母　家の女

　　　　猶父　竹内故二位惟庸卿

一、御門下北岩倉大雲寺、衆徒正教院権大僧都法眼、寺領御朱印無御座候、

　　正教院実父　大前三省

　　　　実母　津川利兵衛娘

　　　　猶父無御座候

一、御支配寺北岩倉法圓山證光寺、寺領御朱印無御座候、

　　證光寺実父京金屋　土田宗温

　　　　実母　金山宗清娘

　　　　猶父無御座候

一、御末寺讃岐国　長尾村　長尾寺

　　　　　　　　高松村　行泉寺

右二ケ寺遠国故、実父母只今相知不申候、尤寺領御朱印無御座候、以上

と、実相院門跡の院家や支配寺・末寺の記載とともに、その実父母までが記されている。併せて、実相院門跡の門下には院家南松院と大雲寺とがあり、支配寺である證光寺、末寺の長尾寺と行泉寺があったが、いずれにおいても、朱印地や寺領を所持していなかったことがわかるのである。

では、実相院門跡には、どれ程の家来がいたのかというと、享保八年（一七二三）一〇月一四日条に記された、門跡家来の宗門改帳を武家伝奏へ提出した際の記事では、「実相院

図2 「石座御殿御役所」と記された文箱

門跡御家頼并家中、男女合計三拾九人」と、男女合計四拾八名である。また、享保一二年一〇月一六日条には、「実相院御門跡并家中、男女合四拾八人」と、四八名へ増えている。

また、享保三年(一七一八)閏一〇月に実施された朱印改において、実相院門跡の寺領九か村の高が調査された記事によると、その合計が六一二石五斗九升九合五勺とある。実相院門跡では、門下寺・支配寺の維持、家来への給金など、すべて寺領で賄ったため、金銭的な余裕はなかったであろう。

『実相院日記』の書き手である坊官については、正徳五年(一七一五)七月一七日条によると、「院家南松院前僧正、坊官松尾刑部卿法橋、家司三好掃部」と、坊官は一名である。

ただし、同年九月一四日条の記事では、京都所司代水野和泉守忠之から、実相院門跡の坊官松尾刑部卿法橋・三好大進法橋、一家司北河原伊織」と、坊官二名の名前を記した書き付けを提出している。以降、坊官の人数は、門跡がいる期間と無住の期間とで、増減を繰り返すが、『実相院日記』に登場する坊官の名前は同姓が続くため、世襲であったと考えられる。

次では、坊官によって書き継がれた『実相院日記』から、義周親王に関する記事を見ていこう。

二 受宮(のちの義周親王)の実相院門跡相続

実相院門跡では、霊元院(貞享四年(一六八七)に天皇退位)の息男岑宮が、正徳二年(一七一二)七月三日に実相院門跡を相続した。しかし、翌年四月二九日条には、痘瘡に罹り、四歳にて死去したとある。

そこで、正徳四年一〇月八日、実相院門跡の院家と坊官は、伏見宮邦永親王の諸大夫(朝廷から親王・摂家・大臣家などの家司に補せられた官人)へ、

実相院殿御無住ニ付、伏見御所末若宮様(受宮)御相続被遊候様ニ、院家其外御家頼御

願申上候、此段宜御沙汰被下様ニと奉存候、以上

と、邦永親王の息男受宮が、実相院門跡を相続するよう、願書を差し出したのである。

そして、正徳五年二月一七日条には、

伏見様（邦永親王）御内諸大夫中ゟ依招、刑部卿（松尾）・掃部（三好）御殿え参上候処、内々御願候受宮御方其御門跡御相続ニ可被進旨、伏見御所仰ニ候由、其申渡廿一日比伝奏え口上書可被差出候間、此方ゟも同日ニ願書差出候様ニとの義也

と記され、伏見宮家諸大夫から松尾刑部卿と三好掃部が招かれ、伏見宮家御殿へ参上した。そうしたところ、内々に願いのあった受宮の実相院門跡相続について用意するようにとの旨、伏見宮邦永親王が仰せられた。そこで、受宮が実相院門跡を相続する申し渡しを、二一日に伏見宮家から武家伝奏へ差し出すので、実相院門跡坊官からも、同日に願書を差し出すように、とある。

また、同年七月八日条には、

伏見様（邦永親王）御内三木筑後守同道、徳大寺殿（公全）え刑部卿（松尾）参候処、両伝（武家伝奏徳大寺公全・庭田重条）被申候由ニ而、双方雑掌立会左の通被申渡也、実相院殿御無住ニ付、伏見様御末子受宮御方御相続被遊候様ニ、先達而願書被差出候ニ付、禁裏（中御門天皇）・院（霊元院）中へ被伺、其旨関東え被仰遣候処、御願の通御相続ニ被仰出候間、此段相心得候様ニ被申渡、則水野和泉守殿（忠之）ゟ来候書付被相渡之

と、伏見宮家諸大夫三木筑後守とともに松尾刑部卿が武家伝奏徳大寺公全の屋敷へ参ったところ、武家伝奏からの申されごととして、双方雑掌の立会のもと、次のように申し渡された。すなわち、実相院門跡は無住のため、受宮が実相院門跡を相続するよう、先頃、願書を提出したことについて、中御門天皇・霊元院へ伺い、江戸幕府へ伝えたところ、願いの通りに相続するようにとの書付が、老中水野和泉守忠之から到来した、とある。

以上から、受宮が実相院門跡を相続するとの願いは、実相院門跡と伏見宮家から、武家伝奏へ届けられ、武家伝奏は中御門天皇と霊元院へ伺うとともに、江戸幕府へ伝達し、江戸幕府から許可が下りたことが、老中水野和泉守からの書付をもって伝えられたのである。

図3 『実相院日記』享保4年11月14日条「里坊指図」

冒頭でも記した通り、江戸時代、門跡寺院は、江戸幕府の統制下にあったため、相続に際しても、江戸幕府の許可が必要であった。

また、同年七月一一日条には、受宮の実相院門跡相続のお披露目に際して、実相院門跡には里坊がないため、円満院門跡の里坊を借用してお披露目を実施する旨が記され、同年同月二六日条には、お披露目が行われた記事がある。ただし、受宮は、幼年のため、あくまで実相院門跡を相続することが決定したまでで、実相院門跡となるには、無事に成長して元服を済ませたうえで、得度を行う必要があった。

そこで、次では、受宮が実相院門跡を相続した後の生活や、里坊や移築された本堂について明らかにしていこう。

三 受宮幼年期の生活

(1) 里坊の購入

先に述べた通り、実相院門跡は里坊を所持していなかった。里坊の代わりに、「京都御用所」として、「今出川通寺町東へ入丁一町目内田屋喜太郎家、右御里坊無御座ニ付、御用所ニ借り置申候」と、禁裏御所近くの民家を借りていたのである。ただし、「宿料并雑用」として「銀一貫目」もの費用がかかっていた。そこで、享保元年（一七一六）一一月二二日条に、実相院門跡は、「寺町本禅寺前南都喜多院里坊壱ヶ所、表口拾三間五尺弐寸、裏行拾壱間五尺三寸（中略）右の家屋鋪料銀子七貫目相定」と、寺町通りの西に面する本禅寺の前に所在した喜多院の里坊一か所を、銀子七貫目にて購入した、とある。そして、享保四年一一月一四日条には、武家伝奏中院通躬から、里坊の間数や図面を提出するよう求められ、坊官連名のもと、購入した元喜多院の里坊を、実相院門跡の里坊として提出したと記されている【図3】。

門跡寺院の役割は、天皇や将軍の護持であったため、禁裏御所や院が居住した仙洞御所への用向きが多くあった。そこで、禁裏御所の近くに、実相院門跡の出張所とも言える里

図4　実相院門跡里坊が所在した近辺風景

坊が必要だったのである。

(2) 仮里坊から実相院門跡御殿への移徙

門跡らは、正月を迎えると、天皇や院へお祝いを申しあげるため、禁裏御所や仙洞御所へ参上する参賀を行っていた。ただし、享保二年（一七一七）正月六日条には、「実相院宮（受宮）御童形ニ付、来八日禁裏様（中御門天皇）・法皇様（霊元院）御礼御不参候間、此段宜頼思召候」と、受宮は童形のため不参する、との書状が、坊官から武家伝奏の雑掌へ送られた。実は、『実相院日記』において、受宮が元服し、得度を行う享保一〇年まで、参賀のみならず、門跡としての役割を担った形跡が見られない。

また、享保二年二月二日条には、「御誕生日ニ付、粉戴一・硯蓋・御酒荷桶、伏見様え被進之、御使松尾刑部卿」と、受宮の誕生日に関する記事があり、贈り物を伏見宮邦永親王まで、坊官の松尾刑部卿が使者として進呈したと記されている。

以上から、受宮は、実相院門跡を相続したものの、幼年であり、得度を行っていないため、門跡としての役割をつとめておらず、享保二年二月の時点では、岩倉の実相院門跡では生活していなかったことが明らかとなる。そして、坊官から受宮への連絡は、父である伏見宮邦永親王へ行われていた。

では、受宮が、どこに住んでいたのかというと、同年四月五日条には、「実相院宮（受宮）唯今迄円満院御門跡御里坊御借用ニ而被為成候処、此度岩倉御本坊御門前下御殿え来ル九日御移被成候」とある。つまり、受宮は円満院門跡の里坊を借用してきたが、この度、実相院門跡の門前下にある御殿へ今月九日に移ることになった、と記されている。そして、同月九日条には、受宮が御殿へ移徙した記事があり、円満院門跡から借用していた里坊は、円満院門跡へ返された。

実相院門跡の門前下にある御殿へ移り住んだ受宮は、どのように生活をしていたのかというと、坊官らは、引き続き何かにつけ、伏見宮邦永親王へ判断を仰いでいた。ただし、受宮は岩倉へと移り住んだため、伏見宮家や邦永親王からの様々な連絡は、実相院門跡の里

坊まで知らされた。そして、里坊から坊官へと伝えられるなど、里坊が、伏見宮家と実相院門跡とをつなぐ役目を果たしたのである。

(3) 承秋門院旧殿の移築

現在、実相院門跡の本殿として使用されている建物は、義周親王が門跡であった時に移築された。すなわち、享保五年正月二三日条には、承秋門院（東山天皇の中宮）が死去した記事がある。その後、同年四月一四日条には、承秋門院の旧殿を寄付してくださるよう願うべく、実相院門跡の院家と坊官から武家伝奏に宛てて、口上書を差し出した。すなわち、

実相院御門跡只今迄の御寺麁相成、丸木立一宇御持仏堂斗ニ而、御客殿・御対面所・御玄関等無之、御法事御執行又は三井寺一山惣礼等の節、毎度難調候ニ付、御先代より造立被成度思召候（中略）承秋門院様御旧殿の内御車寄・公卿の間・御玄関迄の一棟御寄付被遊被進候様ニ願思召候

と、実相院門跡の現在の寺は粗末であり、丸木立ての持仏堂が一宇あるばかりで、客殿や対面所・玄関などがない。そのため、法事の執行や三井寺の惣礼などに際して、調いがたいので、先代の門跡から造立したく思っていた。承秋門院の旧殿の内、「御車寄」「公卿の間」「御玄関」までの一棟を寄付してくださるよう願う、とある。

そして、同年七月二八日条には、武家伝奏から実相院門跡へ、

先頃御願承秋門院様御旧殿の内、御車寄・公卿間・御内玄関迄被進候、御殿引取の儀ハ、御一周忌相済候而、御引取候様ニ被申渡

と、承秋門院の旧殿を実相院門跡が引き取ることが決定した。旧殿の引き取りについては、一周忌が過ぎてからにするように、とある。そして、翌年六月二一日条には、移築する旧殿の上棟式が行われたと記されている。すなわち、義周親王が入寺した実相院門跡の本堂は、承秋門院の旧殿から移築された建物であった。そして、現在にいたるまで、実相院門跡の本堂として引き継がれているのである。

図5　現在の仙洞御所

四　実相院門跡義周親王の役割

(1) 親王宣下・霊元院猶子・得度

享保一〇年（一七二五）に受宮は一四歳となり、元服と親王宣下（親王の称号を許すという宣旨を下すこと）、得度を行った。引き続き、『実相院日記』から明らかにしていこう。

まず、享保一〇年二月一五日条では、伏見宮家諸大夫三木飛驒守から法皇御所伝奏東園基長と坊城俊清に対して出された「口上覚」が記されている。すなわち、

自伏見殿御相続被成候実相院受宮十四歳、当三四月の内御得度被成度願思召候、然は法皇御所様（霊元院）御猶子の儀被　仰出、親王宣下等御座候様ニ伏見殿（邦永親王）願思召候間、此等の趣宜御沙汰頼思召候、以上

と、実相院門跡を相続した受宮は、三、四月中に得度をしたく思っておられる。そこで、伏見宮邦永親王は、霊元院の猶子となって親王宣下などがあるように願っているので、宜しくご沙汰ください、とある。

受宮が霊元院の猶子となることについては、受宮が実相院門跡を相続した直後である正徳五年（一七一五）八月八日に、実相院門跡院家・坊官から伏見宮家諸大夫へ、受宮が実相院門跡を相続する際、霊元院の猶子となるよう願書を差し出していた。すなわち、受宮を霊元院の猶子とすることで、宮門跡としての格をさらに上げたいと願ってのことかと考えられる。

その後、享保一〇年四月二〇日条には、四月九日に受宮が元服した旨が記されている。また、霊元院の猶子については、同年一〇月二四日条において、首尾能く済ませられ、祝いとして赤飯を家来や家中に出入りする者へ下された、とある。

そして、同年一一月一六日条によると、受宮が実相院門跡へ入寺し、得度が行われ、その際には、受宮の兄である伏見宮貞建親王が、実相院門跡を訪れた、とある。以降、受宮は、門跡としての役割を果たしていくのである。

図6　現在の禁裏御所

(2)門跡としての役割

　実相院門跡となった義周親王(受宮)のつとめは、天皇や天皇家、将軍の護持や菩提を弔うことであった。

　たとえば、享保一七年(一七三二)八月九日条に、凶事伝奏葉室中納言頼胤から実相院門跡へ、義周親王の猶父である霊元院の死去が伝えられた記事がある。実は、当時、義周親王は、園城寺(天台寺門宗の総本山)長吏職(寺院の首席として寺務などを統べる地位)へ就任していた。そこで、同年八月一〇日条には、園城寺長吏が、どのように天皇の葬送儀礼に関わったのか、承応三年(一六五四)に死去した後光明天皇の中陰経供養に関する先例を調べた跡が見られる。また、同月一五日条には、義周親王が仙洞御所を訪れ「御焼香」をつとめたと記され、以降の中陰法事をつとめていった記事がある。

　一方、大雲寺や證光寺、院家南松院からも、後光明天皇・東福門院・後水尾天皇・後西天皇・明正天皇・東山天皇が死去した際に、「御経」や「御焼香」をつとめた先例を凶事伝奏葉室頼胤の雑掌へ届け出た。さらに、大雲寺については、大雲寺に属する力者から、天皇や天皇家の葬送儀礼に際して「御龕御用」をつとめた先例を届け出た。

　また、年代が前後するが、享保一一年(一七二六)正月七日条には、将軍のために行う七ケ日の祈禱が、大雲寺の観音堂において、大雲寺の衆徒である宝塔院が執行した記事がある。すなわち、実相院門跡では、門跡である義周親王だけではなく、門下・支配寺、院家をあげて、門跡寺院としての役割を果たしていったのである。

　ところで、先程記したように、義周親王は、園城寺長吏に就任した。すなわち、享保一三年(一七二八)五月九日条には、実相院門跡坊官三好大進を使いとして、聖護院門跡・円満院門跡へ、「寺門長吏職只今迄老僧仲間へ被預置候処、此度当御門主(義周親王)御任職御思召ニ付、御届被仰入旨也」と、園城寺長吏職へ義周親王が就任したことを知らせた記事がある。そして、園城寺長吏となった義周親王は、早速、立太子節会が行われるに際し、風雨などの障りがないように祈禱を行うといった仕事を担っていくのである。一方、園城寺長吏としての仕事は、園城寺学頭代三蔵坊から実相院門跡坊官へ伝えられたため、坊官は、

三蔵坊から伝えられる仕事への対応と、義周親王が長吏に就任したことで必要に迫られた、他寺院との交際を担っていったのである。

おわりに

本論では、『実相院日記』を義周親王に関する記事に着目して読み解くことで、義周親王が実相院門跡を相続した経緯から相続した後の生活、門跡としての役割について明らかにした。併せて、義周親王が実相院門跡を相続して以降、里坊が購入され、承秋門院の旧殿が移築されたことで本殿ができるなど、門跡寺院としての体面が整えられていった様子を明らかにした。以上から、実相院門跡の院家や坊官は、寺院の運営を担っていただけではなく、門跡の役割や交際にいたるまで、院家や坊官の果たした役割は大きなものであったことがわかる。

ところで、実相院門跡では、江戸時代初代の門跡である慈運が摂関家近衛家猶子であったため、摂家門跡として始まった。そして、三代目の義延入道親王以降は、天皇や宮家の皇子を門跡とすることで宮門跡となったのである。この宮門跡であるか、摂家門跡であるかは、門跡寺院の格に関わる重要なことであった。すなわち、本論で、義周親王が実相院門跡を相続した経緯から明らかにしたように、後継の門跡を選出するに際しては、実相院門跡の院家や坊官が、直接働きかけていた。つまり、院家や坊官の努力で、宮門跡としての門跡の格を維持したといっても過言はないであろう。

元文五年（一七四〇）五月二七日条には、義周親王が二八歳にて死去した記事がある。そこで、院家や坊官は、次の門跡として、有栖川宮職仁親王の皇子である増賞入道親王を迎えるべく、請願していくのであった。

注

（一）杣田善雄「近世の門跡」（同『幕藩権力と寺院・門跡』第Ⅰ部　第五章、思文閣出版、二〇〇三年

第六章　史料のかたり

（1）所収、二〇四頁。岩波講座『日本通史 近世二』第一一巻、岩波書店、一九九三年所収の同論文が初出）。
（2）菅宗次『京都岩倉実相院日記―下級貴族が見た幕末―』（講談社選書メチエ263、二〇〇三年）。
（3）杣田前掲「近世の門跡」参照。
（4）門跡寺院のみならず、江戸時代の朝廷は、摂関家に朝廷統制の主導権が与えられていた。そこで、実際に動くのは武家伝奏であり、武家伝奏は、たえず京都所司代と連絡を取り合い、京都所司代は江戸幕府老中と連絡を取り合っていた（高埜利彦『日本史リブレット36 江戸幕府と朝廷』二九頁（山川出版社、二〇〇一年）。
（5）杣田前掲「近世の門跡」二〇六頁。
（6）以降、本論において、史料名が記されていない場合は、すべて『実相院日記』からの引用である。
（7）享保三年閏一〇月二日条。正徳期や享保期の「御公家鑑」（深井雅海・藤實久美子編『近世公家名鑑編年集成』第二巻・第三巻、柊風舎、二〇〇九年所収）によると、実相院門跡の寺領は、四一二石五斗余とある。しかし、本文で指摘した通り、『実相院日記』には、寺領が六一二石五斗五升九合五勺とある。また、享保一七年（一七三二）一二月一八日条においても、実相院門跡の寺領として、六一二石五斗九升九合五勺が書き上げられている。『実相院日記』と「御公家鑑」との記載の違いについては、今後の課題である。
（8）正徳二年七月三日条。
（9）正徳二年六月二一日条。
（10）正徳二年七月二四日条。
（11）享保二年の時点では、実相院門跡の門前下にあった御殿に居住していたと考えられる。ただし、この御殿についての詳細が不明であり、今後の課題である。
（12）柴田純「近世随心院の里坊について」参照『随心院門跡を中心とした京都門跡寺院の社会的機能と歴史的変遷に関する研究』科学研究費補助金 基盤研究（B）（2）研究成果報告書、二〇〇二〜〇五年度）。
（13）本書第一章「構造のけしき」（日向進）参照。
（14）正徳五年八月八日条。
（15）享保一〇年一一月一六日条に、「御猶子以来、親王宣下・御得度の次第、別帳ニ委有之候也」とある。そのため、『実相院日記』では、簡単な記述に留まっている。
（16）本書第六章「大雲寺力者と天皇葬送」（西山剛）参照。

(17) 享保一七年五月二六日条。
(18) 杣田前掲「近世の門跡」二二三頁。
(19) ただし、安永七年（一七七八）に迎えた閑院宮典仁親王の息男健宮が、安永九年に死去して以降、天皇家・宮家において、男子が少ないためか、実相院門跡はしばらく無住が続いた。そのため、寛政八年（一七九六）に、近衛経熙の息男学（義海）を実相院門跡として迎え、次代門跡も、摂関家である二条斉信の息男棟（義賢）を門跡に迎えたことで、摂家門跡となった（深井雅海・藤實久美子編『近世公家名鑑編年集成』第一〇巻二八九頁、第一五巻三八一頁、柊風舎、二〇一〇・一一年）。

年譜 実相院門跡

和暦（西暦）	門跡	実相院のできごと	和暦（西暦）	世の中のできごと
寛喜元年（一二二九）	静基	開基とされる静基が、伝法灌頂を受け、洛中に実相院を開山する（『諸門跡譜』）	貞永元年（一二三二）	最初の武家法典、御成敗式目が制定される
（一二三〇年代後半〜四〇年代）		摂関家である近衛家・鷹司家の門跡となる	文永11年（一二七四）	元寇（文永の役）
		実相院本尊「不動明王立像」が制作される →第四章「信仰のかたち」	文保2年（一三一八）	後醍醐天皇が即位
建武3年（一三三六）	増基	南北朝動乱のさなか、比叡山延暦寺大衆によって焼き払われる（『太平記』）	正中元年（一三二四）	正中の変（後醍醐天皇による討幕計画）
		光厳上皇・足利尊氏から実相院門跡領、および南瀧院領の安堵を受ける →第六章「中世の実相院と大雲寺」	延元元年（一三三六）	足利尊氏、幕府を開く
延文元年（一三五六）		大雲寺領の差配（『実相院文書』）	観応元年（一三五〇）	観応の擾乱（足利尊氏対足利直義）
4年（一三五九）	増仁	法定院検校を兼任する		
応安2年（一三六九）	良瑜	足利義満に請われ室町第の五壇法を修す（『柳原家記録』）。のち、将軍家の者も実相院へ入室するようになる	応永4年（一三九七）	足利義満、金閣を建立
応仁元年（一四六七）	増運	応仁・文明の乱によって、末寺大雲寺のある岩倉に移転する（『後法興院記』）	応仁元年（一四六七）	応仁・文明の乱勃発
長享3年（一四八九）	義忠	『寺徳集』が制作される（写しは永正9年〈一五一二〉に制作） →第五章「洗練された教養・風雅な生活」	長享3年（一四八九）	足利義政、東山山荘内に観音殿（銀閣）の上棟式を行う
永正6年（一五〇九）	義恒	押領に遭っていた実相院領を幕府に安堵してもらう	明応2年（一四九三）	明応の政変
13年（一五一六）		実相院と大雲寺衆徒との対立。実相院僧尭仙親子を排除する →第六章「中世の実相院と大雲寺」	明応9年（一五〇〇）	祇園会、三〇年ぶりに復興
			永正4年（一五〇七）	永正の錯乱（細川京兆家の内訌）
天文5年（一五三六）	義恒〜慈運	『大雲寺古記』が制作される →第五章「洗練された教養・風雅な生活」	天文5年（一五三六）	天文法華の乱
16年（一五四七）		兵火のため焼亡する	永禄3年（一五六〇）	桶狭間の戦い

年代	門跡	寺院関連事項	年代	一般事項
天正元年（一五七三）		明智光秀が寺領を安堵する	天正元年（一五七三）	室町幕府滅亡
3年（一五七五）		織田信長が西院一〇石を実相院へ寄進する	4年（一五七六）	織田信長、安土城に移る
13年（一五八五）		羽柴秀吉が北山一八〇石を実相院へ寄進する	10年（一五八二）	本能寺の変
19年（一五九一）		『竹林抄』の写しが作成される →第五章「洗練された教養・風雅な生活」	15年（一五八七）	豊臣秀吉、北野の大茶会を開く
慶長2年（一五九七）		後陽成天皇が『仮名文字遣』を記す	慶長5年（一六〇〇）	関ヶ原の戦い
19年（一六一四）	義尊	義尊が西京にある里坊に入寺する。のちに門跡となり、古文書や古記録の書写を行う	8年（一六〇三）	徳川家康、幕府を開く
承応2年（一六五三）		『源氏供養草子』が制作される →第五章「洗練された教養・風雅な生活」	元和元年（一六一五）	大坂夏の陣
（一六〇〇年代）		後水尾天皇が墨跡「忍」を書く	寛永14年（一六三七）	島原の乱
（一六〇〇年代後半）	義延	上皇・天皇・女院の葬儀にて大雲寺力者が「御龕力者」として活動し始める →第六章「大雲寺力者と天皇葬送」	貞享4年（一六八七）	徳川綱吉、生類憐みの令発布
享保元年（一七一六）	岑宮	『大雲寺縁起』が制作される →第五章「洗練された教養・風雅な生活」	元禄15年（一七〇二）	赤穂浪士、吉良邸へ討ち入り
6年（一七二一）	義周	里坊（寺町通本禅寺前）を購入 →第六章「門跡の生活」	享保元年（一七一六）	徳川吉宗、将軍家を継ぐ。享保の改革
明和元年（一七六四）	（空位）	東山天皇の中宮・承秋門院御所の一部を実相院の客殿・表門へ移築	2年（一七一七）	大岡忠相、江戸町奉行に抜擢される
		大徳寺金龍院より建具・畳などを購入。書院を建立	明和9年（一七七二）	田沼意次、老中に就任
天明5年（一七八五）	（空位）	『霊元天皇行幸記』が作成される	天明3年（一七八三）	天明の大飢饉
嘉永7年（一八五四）	義賢	客殿で奉納狂言 →第一章「貴族邸宅の遺構」	嘉永6年（一八五三）	ペリー、浦賀に来航
安政元年（一八五四）		客殿の修理 →第一章「貴族邸宅の遺構」	安政3年（一八五六）	吉田松陰、松下村塾を主宰する
5年（一八五八）		義賢死後、門跡が選定されて入寺することがなくなる	6年（一八五九）	安政の大獄
明治10年（一八七七）		書院の庭園が作庭される →第二章「門跡寺院特有の庭」	明治10年（一八七七）	西南戦争終結
昭和34年（一九五九）〜昭和57年（一九八二）		北東庭の改修 →第二章「門跡寺院特有の庭」		

（作成：酒匂由紀子）

あとがき

洛北にたたずむ実相院。私が一参拝者として初めて訪れたのは、今から三〇年も昔のこと。本格的な調査を始めるようになったのは平成一九年からですが、なにひとつ変わらない境内の美しさが、そこにありました。

私が勤務する京都市歴史資料館の調査とは、四〇〇〇点にもおよぶ古文書の調査・研究で、その最初の成果はテーマ展「実相院の古文書」（会期 平成二一年一月三〇日～四月一九日）と題して、主たる古文書類を公開しました。その後さらに調査は進み、平成二七年には中世文書三巻四一冊一八一通が京都市指定文化財となりました。

実相院に伝えられる至宝のかずかずは、建造物・庭園・障壁画などめじろおしで、いつかは総合的な展示を企画し、併せて研究成果を出版したいと思っていました。ところがその思いは、意外と早くに実現することとなりました。展覧会は京都府京都文化博物館と共催で行えることとなり、書籍は思文閣出版から刊行できることとなりました。満願かなった今、ひとまず肩の荷がおりたい思いです。でも本格的な研究はこれからです。しっかりと進めていきたいと思っています。

さて本書出版に際しては、特に各論執筆者の先生方や関係者の方々には大変ご迷惑をおかけしましたこと、心よりお詫び申し上げます。また無理難題を快くお受けいただいた思文閣出版取締役の原宏一様、担当者として的確な編集を遂行いただいた大地亜希子様には、ただただ感謝です。本当にありがとうございました。多くの方々が本書を読んで下さることを願って、筆を置くこととといたします。

　　　　編者　宇野日出生

京都文化博物館 平成二七年度特別展
実相院門跡展 —幽境の名刹—

概　要　　京都洛北、岩倉の地に所在する実相院。そこは皇族や上級貴族出身の僧侶が長となる門跡寺院でした。諸方面から尊崇された実相院には、格式の高さが窺える数多くの資料や建造物が残されています。

平成二七年三月に京都市文化財に指定された「実相院文書」は、中世に遡る門跡寺院の歴史を鮮やかに描き出し、文化活動が盛んであったことを物語る文学書とあわせて、歴史資料として極めて高い価値を有しています。

また、江戸時代に活躍した狩野派の雄壮な襖絵や杉戸絵、表情豊かに気品溢れる仏像は、四季折々に美しい姿を見せる庭園とともに、その荘厳な空間を構成しています。

本展覧会では、これらの資料を通して、秘められた門跡寺院の歴史に迫ります。

構　成
プロローグ　実相院門跡の黎明
第一章　中世文書にみる実相院門跡
第二章　実相院門跡の文化
第三章　障壁画の美
エピローグ　実相院門跡の草創

会　期　　平成二八年（二〇一六）二月二〇日〜四月一七日
　　　　　前期展示　二月二〇日〜三月二一日
　　　　　後期展示　三月二三日〜四月一七日

会　場　　京都文化博物館　4階特別展示室

主　催　　京都府、京都文化博物館、京都市歴史資料館、京都新聞

特別協力　実相院

後　援　　（公社）京都府観光連盟、（公社）京都市観光協会、KBS京都、エフエム京都

謝辞

本書制作にあたり、以下の方々には大変お世話になりました。記して謝意を表します。（敬称略）

五十嵐公一
門脇むつみ
京都府立総合資料館
末柄豊
泉涌寺
多田羅多起子
東京大学史料編纂所
ニューリー株式会社
村井祐樹
山下善也

【執筆者紹介】掲載順、＊は編者

＊宇野日出生（うの・ひでお）
1955年生。國學院大學大学院文学研究科博士課程前期修了。京都市歴史資料館研究室歴史調査担当係長。

日向 進（ひゅうが・すすむ）
1947年生。京都工芸繊維大学大学院工芸学研究科修士課程修了。京都工芸繊維大学名誉教授。

今江 秀史（いまえ・ひでふみ）
1975年生。京都造形芸術大学大学院芸術研究科修士課程修了。京都市文化市民局文化芸術都市推進室文化財保護課主任。

奥平 俊六（おくだいら・しゅんろく）
1953年生。東京大学大学院人文科学研究科単位取得満期退学。大阪大学大学院教授。

井上 一稔（いのうえ・かずとし）
1956年生。同志社大学大学院文学研究科博士課程（後期課程）中退。同志社大学文学部教授。

廣田 收（ひろた・おさむ）
1949年生。同志社大学大学院文学研究科修士課程修了。同志社大学文学部教授。

長村 祥知（ながむら・よしとも）
1982年生。京都大学大学院人間・環境学研究科博士後期課程研究指導認定退学。京都文化博物館学芸員。

西山 剛（にしやま・つよし）
1980年生。総合研究大学院大学文化科学研究科博士後期課程満期退学。京都文化博物館学芸員。

佐竹 朋子（さたけ・ともこ）
1976年生。京都女子大学大学院文学研究科博士後期課程単位取得退学。柳沢文庫学芸員。

143

京都　実相院門跡(きょうと じっそういんもんぜき)

2016年2月20日　発行

企画　京都府京都文化博物館・京都市歴史資料館
編集　宇野日出生
発行　株式会社 思文閣出版
　　　〒605-0089 京都市東山区元町355
　　　電話 075(533)6860
印刷・製本　株式会社 図書印刷同朋舎
ブックデザイン　尾崎閑也（鷺草デザイン事務所）

定価：本体2,000円（税別）

© printed in Japan 2016
ISBN 978-4-7842-1835-6 C1070